原點

100

!漫遊 按讚 藝術史

ART HISTORY STROLLS

漫遊藝術史作者群——著

序

走進生活化、在地化的藝術史 　/曾少千

當你翻閱這本書，便開始踏上了藝術史的漫遊旅程。這本書是「漫遊藝術史」寫作群獻給所有讀者的禮物，從過去五年累積的300多篇網站文章，再加上9篇首次露面的特邀文章，精心選編成兩冊專輯。當你仔細閱覽內容，會發現這本書的架構蠻特別，打破了一般常用的藝術家、國族、風格、媒材或斷代史框架，改從主題出發，交織東西方的藝術史經緯，橫越古今時空，鋪陳立體化、生活化、在地化的藝術史。

校友回娘家提議成立藝術數位平台

從2016年開設「漫遊藝術史」網站至今，我們有緣結識遍及世界各大洲的讀者粉絲，他們在不同的時區點閱每週上線的新文章，給予我們持續前進的勇氣。我們深感有幸得到眾多漫遊者的支持鼓勵，不吝按讚分享，對內容給予指正建議，督促我們努力不懈更上一層樓。話說這個共筆部落格的由來，是在一場校友回娘家的聚會開始醞釀的，當時國立中央大學藝術學研究所的畢業生回校參加校慶活動，餐後敘舊之餘，大夥兒提到成立數位平台的想法，向社會大眾傳播有趣的藝術史知識和故事。在場的老師和校友們莫不對這提議感到興致盎然，覺得這件事富有意義又充滿挑戰。

自2008年起，人文社會學科建置知識普及網站蔚然成風，例如：哲學哲學雞蛋糕、芭樂人類學、巷仔口社會學、歷史學柑仔店、菜市場政治學、故事、法律白話文運動等，唯藝術史尚未有一個電子園地。於是，中大藝研所的師生便自告奮勇，加入這股數位科普教育的趨勢，花了一個暑假籌設「漫遊藝術史」部落格。從網站名稱、內容題材、廣邀專業作者、尋找補助經費，到設計刊頭版面、聯繫合作媒體、社群行銷等，在師生們的腦力激盪和分工合作下，終於在2016年秋天水到渠成，部落格正式開張了。

回顧一路經營網站的過程，不免有跌撞顛簸、徬徨迷失的時刻，也碰到經費和稿源短缺的窘境，所幸「漫遊藝術史」編輯部仍抱持著散佈知識的熱

忱，一一克服難關，也十分感謝作者群不計酬勞的熱血相助，讀者的耐心陪伴，以及中央大學奧援經費，終於讓「漫遊藝術史」平台穩定成長。如今我們一方面繼續耕耘部落格，一方面集結文章推出套書。這個出版計畫，想符合紙媒讀者的需求，推廣藝術史這門學科的裡裡外外，讓不同背景的讀者，輕鬆認識藝術史是什麼？藝術史有哪些研究方法？藝術史如何連結社會脈動、周遭生活？藝術史如何增進我們對於世象人性的了解？

集結出書，如何精選文章？

你眼前的書篇，是怎麼從經年累月的文章，挑選收錄而來呢？
●首先，考慮文章是否為首次刊登在「漫遊藝術史」網站，或者專為本站讀者撰寫而成。
●再來考量內容題材的易讀性，作者是否以簡潔友善的文筆，清楚傳達一個藝術史的課題、觀點、現象或敘事？
●文章上線後，是否得到讀者的關注和共鳴？

我們從網站後台的統計資料觀察到，標體有清晰提出關鍵性問題的文章，吸引較多人想一覽究竟，例如：〈佛像頭頂的凸起到底是什麼？〉、〈夏娃給亞當吃了什麼好東西？〉、〈什麼是藝術史？寫給對藝術史有興趣的年輕讀者〉。這類高人氣文章，常激發讀者吸收新知或驗證已知的興趣。「漫遊藝術史」開站以來，點閱率前十名的文章中，便有八篇是以淺顯易懂的疑問句作為標題，這似乎意味著現今許多讀者，想從藝術史當中得到知識的啟迪，一同加入尋求答案的過程。

我們也關注到有關日常生活的視覺文化主題，這類文章會令讀者眼睛一亮，例如：〈臥遊水中山色〉談水族箱造景和山水畫論之間的關聯，〈認同請分享：關於早安圖的一些視覺觀察〉談手機常用的長輩圖和早安圖如何傳達情感和訊息，這類文章深獲讀者喜愛，甚而被選錄為高中教科書內

序

容，表示社會大眾越來越想提升視覺文化的素養，同時亦印證藝術史是一門活的學問，能與時俱進地應用在常民生活之中。

藝術史動詞化、去中心化、多元的藝術書寫

不同作者文章之間的關聯性，也是選編成冊的要點之一。本書採取主題作為分類原則，每個主題單元之內有四至五篇文章，縱橫不同時代和地區的藝術史，使之產生對照和比較的思辨空間，讓讀者能拓展視野、觸類旁通。這樣的安排讓藝術史成為一個動態的網絡和關係的場域，而不是一線性發展和絕對權威的架構，或是一串恆久固定的事件和名單。

如此的主題企劃，也反映出今日藝術史教學和研究所注重的趨勢：去中心、多元性、跨域互動。同時，主題式的構想也呼應著當前許多博物館的展覽策劃走向，例如泰特現代（Tate Modern）、蓋提博物館（The J. Paul Getty Museum）無不運用靈活的主題分類策略，融匯來自不同文化的典藏品，跨越了媒材、風格和時空的藩籬，產生彼此的連結和對話，令人耳目一新。簡言之，這套書將藝術史視為動詞，提供各種親近藝術史的路徑，指引各樣閱讀藝術史的方式。我們特別在文章起始和篇章文末，規劃「提問」和「延伸思考」單元，從「讀」藝術史，進一步「想像」未來的藝術史。

拓展視野、觸類旁通的凡人視角內容

本書共八單元，由「藝術史是什麼」開場，簡要介紹藝術史的疆域、素材和基本方法論。接下來三個單元「創作意志」、「追尋認同」、「社會鏡像」，討論近代到當代藝術家的主體性和社會角色，分析他們如何發揮創造力，尋求文化認同，對於身處的時局提出省思和動人的圖像。而除了探究藝術家之外，藝術史的關懷重心也擴及宏觀的歷史脈絡，因此「東西方相遇」、「風景印記」兩單元討論文化衝擊和交流、自然環境和城鄉變遷的

具體例證。最後，「收藏和市場」、「策展新挑戰」單元帶領讀者了解藝術史在市場行銷、博物館展示的實際操作，從觀眾接受面和政治經濟的角度探索藝術史。

透過圖文並茂的頁面，本書期望引發讀者探索藝術史的興趣和好奇心，以深入淺出的解說，帶領讀者進入感性和知性交融的藝術史。我們用凡人的視角觀看和談論藝術史，而不是歌功頌德永垂不朽的天才傑作。換言之，我們不願神格化藝術史，也不想自抬藝術史研究者的身價。而所謂的凡人，是指生活在這時代的市井小民兼藝術史愛好者，具備藝術史的素養和視野，懷有研究和書寫藝術史的熱情。雖然凡人沒法全知全能，其講述的是局部的、小寫的藝術史個案，也沾染今日的眼光看待歷史，但篇篇短文卻是實實在在經過跋涉和錘鍊而成的知識結晶。

罕見來自本地學術界和藝術界的集體發聲

坊間藝術史書籍大多是翻譯外國出版品，罕見來自本地學術界和藝術界的集體發聲。這本書是由台灣作者群用心打造的難得成果，用道地直白的語言講解藝術史的重要課題。為了呈現作者群的具體面貌，我們在每篇文章末特別開闢「快問快答」專欄，讓幕後的作者走到幕前，回應一些簡單有趣的問題，例如：最打動你心的藝術作品是什麼？最想和哪位藝術家聊天？藝術史讓你最開心或最痛苦的地方？你最想成立什麼樣的美術館？從作者們的回答，可以瞥見人人都有令他／她心跳加快的藝術作品和心靈發熱的神馳時刻，人人也有為藝術史憂煩的難眠理由。當你讀到「快問快答」專欄，便能撫觸到每個作者的喜悅和掙扎，知曉他們關於未來美術館的奇思妙想。原來，藝術史這門學科並不是冷硬枯燥的，它的知識生成和研究者的生命體驗是互相交織的，富含人性的溫度和韌性。

目 錄

藝術史是什麼

藝術史作為一門知識體系，始於藝術的存在和發展，隨著每個時代和社會對於藝術的定義和品評變化，而產生不同的藝術故事、傳記、史觀，也成就了繁茂多元的藝術史。

1

● 面對浩瀚無涯的藝術史，你想要悠遊其中，自得其樂呢？還是願意自主學習，練就基本功夫？

● 要回答這問題，得先想一想藝術史對你來說有何意義？

● 這單元作者接受過藝術史的豐富薰陶，熟悉經典作品和學術脈動，他們娓娓道出藝術史的材料是什麼？有哪些入門方法？

● 學習藝術史為何有趣好玩？投入藝術史會碰到什麼難題？藝術史究竟是什麼？

有人會用烹飪和爬山的譬喻，來形容研究藝術史的過程，需要通過體力、毅力和智力的種種考驗，方能端出一道「好菜」或登上山峰。本單元將讓你體會到，二十世紀到今天，藝術史的核心關懷和根本方法是什麼。

藝術來自人性，因此從精神分析去探究創作者的內心世界，是打開藝術奧義的鑰匙。藝術根植於社會，所以從文化脈絡去調查作品的意義，是重返歷史現場的路徑。今日的藝術史工作者依賴複製和傳播技術，查閱史料、檔案、圖片，利用版畫、攝影、數位工具，得以比對分析數量龐大的作品。

1

藝術史是什麼

什麼是藝術史？
寫給有興趣的年輕讀者

梁云繻

On still moonlight a witch alone haunts the dark.
She's been touched.

① 奇奇・史密斯（Kiki Smith），《出走森林》（Out of the Woods），2002 年，32×19.5公分，現代美術館，紐約。圖版來源：Kiki Smith; Wendy Weitman. *Kiki Smith: Prints, Books and Things*（New York: Museum of Modern Art, 2003），p.134.

● **藝術史是一門超展開的學問，還是飯後閒談的話題？**
● **藝術史會讓你練眼力、長知識嗎？**
● **誰適合來學藝術史？**

到底藝術史在做什麼？首先，藝術史並非單純梳理各年代的美學流派、註記個別藝術家的創作歷程、圖像風格的轉變或異同，更多時候，藝術史研究將作品視為時代文化與創作者之間複雜互動的結果，來理解一件作品創造背後可能的社會／個人成因，及其文化影響，並由此檢視既有史觀、美學理論、探究方法，以補充不同面向的詮釋，或為歷史本身推展更為豐富且有憑據的面貌。

理解作品，有方法

具體來說，藝術史研究以藝術創作或活動為討論對象，而成果多以論文（或展覽）的形式呈現。藝術史研究包含了文獻蒐集、整理、分析等重要步驟，研究者得以比較前人與當今的研究條件，尋求跳脫既有框架的觀看與理解方式。如果論述受到批評或推翻，也不代表就被藝術史界驅逐出境，反而能夠作為供後人討論的材料，讓藝術史得以不斷擴充和引發辯證。

此外，對於研究的問題意識，也可能在此過程中越來越清晰地浮顯出來。對於功力高深的研究者而言，問題意識會因著豐厚的閱讀與思考訓練而產生，進而驅動研究主題的選擇或生成。研究所需的知識與佐證素材，也早已內化為一種思考基礎，為新的研究主題佈局。

總之，為了產出一個有立論基礎的研究，即便只是研究生階段，也沒有任何捷徑可圖，仍必須仰賴大量的閱讀。被這樣一說，藝術史似乎可能有些枯燥和自虐？回想起就讀藝術史研究所的日子，時而享受漫無目標的廣泛吸收，然靈感浮現時，交報告的deadline也現身了！這時候又為了要在知識海中，尋求下一個得以讓研究推行的錨點，而感覺到自己正攀岩於冷風呼嘯的山壁之上，不知道下一個可以依附之處在哪裡……。有時感覺能稍微掌握到攀爬的要領，用功與直覺可以有默契的配合，環境天候也允許，就可以繼續往上挑戰。但有時即便已費盡全力翻上山頂，順利繳出報告，卻有種自己竟再也爬不動的感覺……。而唸藝術史印象最深的心理衝擊，莫過於逼著自己在追趕知識過程中，培養耐心、毅力和對寂寞的忍耐。這與熱愛藝術的感受、創新的渴望，和想像力一樣重要，也是最大的收穫。

除了需要穩紮穩打的基本功，藝術史研究最引人入勝的，就是它變化多端、與時俱進的韌性了！因為藝術史研究，能開啟跨學科和「超展開」的知識涉獵。十七世紀的光學科技何以造就了尼德蘭繪畫的寫實成就？古老而神祕的巫術文化，如何透過不同時代藝術家的所思所繫投射出各異情境？好比哥雅為其

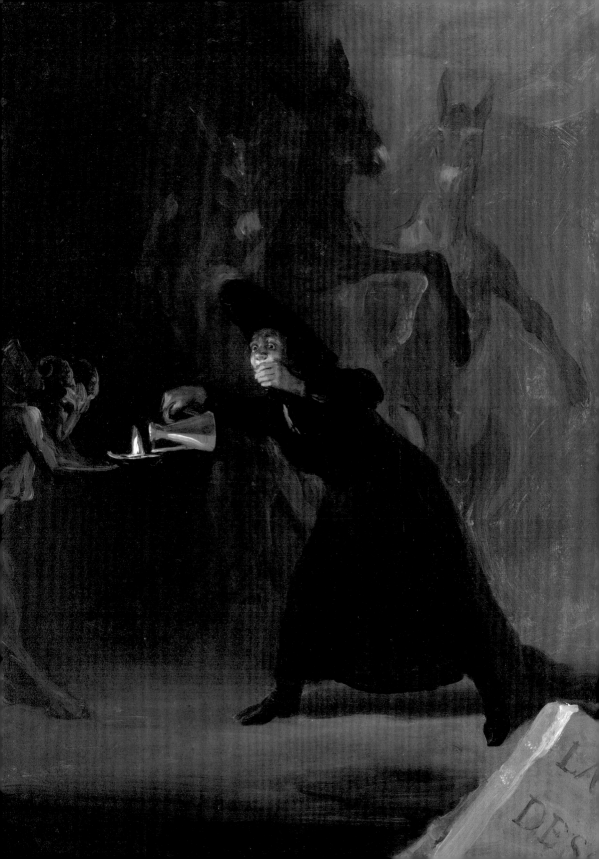

贊助者兼文藝同好所畫的玩票畫作《「中邪的」一場戲》② 中，被惡靈「煞到」的喜劇丑角，是十八世紀末的西班牙眞實社會中到處可見的迷信愚夫，但一旦被搬移到文藝娛樂作品中，卻又成了當時知識啓蒙份子時髦的惡趣味表徵，還可藉以諷刺任何有待改革的過時毛病。兩百多年後，女性主義藝術家奇奇・史密斯在她2002年的照相凹版（Photogravure）系列中，以自拍扮裝，加上後製修圖的攝影手法，將自己化身爲一個頭大身體小的巫婆。這巫婆看似受驚又脆弱，卻也一臉詭計多端，而作品題名《出走森林》① 似乎正暗示了女巫總有爲自己解套的魔力。在相隔兩世紀的藝術家筆下，巫術可以是一則黑色幽默，也可以是展演陰性力量的自我賦權（self-empowerment）。

藝術史研究好比做菜

蒐羅和揀選知識文獻素材，不但能擴充我們對問題意識的想像，某種程度也決定了我們將用什麼樣的「景框」來觀看與感知問題。之後有可能會調整，甚至顛覆原先的預設立場，而獲得一雙新鮮的眼睛。老師曾經說過，寫論文好比做菜，同樣的食材，最後上桌的，也許會是完全不同的菜色。寫作的技巧，好比廚師對收汁提味的時機、火候的掌握，做菜者消化材料的能力、心智狀態、動機目的，則是最後整體研究樣貌

如何被呈現的關鍵。看似嚴謹的研究，其實是個非常有機且充滿可能性的過程。原諒我使用了這麼多的比喻，但藝術史研究與人性和生命的關係，實在是太深刻了！以至於任何對生活的體會，好似都能轉化比擬之。

回到正題，若用做菜比喻藝術史研究，那麼藝術史本身將有個問題：某些食材總是會賣到缺貨，有些卻乏人問津，簡直和動物瀕臨絕種一樣嚴重。被排除在外的，鮮少被人類知識架構所含納，因此，相對於建立一個具權威性的準則、典範，多樣性會是件更有趣的事情。這同時也反映，藝術史本身的海岸線正不斷在變動中。不過，藝術史雖然在整個社會資源的分配及關注上偏離主流，但藝術史當中其實也有自己的主流：由於藝術史是源自於西方現代性發展脈絡的學科，因此縱使其他地區已有自己的藝術史和美學沿革，在現今的藝術史領界中，仍處於相對邊緣性的位置。同時，這也是爲何當代不斷強調「多樣性」的價值，以促發多重論述與敘事。另一方面，藝術史研究不以國族文化爲區分，在大多數的情況下，我們被鼓勵依個人關注選擇研究領域，透過歧異的文化養份爲藝術史提供不同視角。

即便傳統藝術史有許多亟待被挑戰之處，但隨著時代思潮和不同時代繼起研究者的推動，其批判和社會反思精神

② 哥雅（Francisco de Goya），《中邪的」一場戲》（A Scene from 'The Forcibly Bewitched'），油畫，1797-1798年，42.5×30.8公分，國家美術館，倫敦。圖版來源：https://reurl.cc/MkXvxn。（public domain）

不曾消失：1960、70年代的女性主義、後殖民主義，乃至當代對全球化與新自由主義的反省，皆成為現今藝術史學科的重要思想班底。相對於徹底翻覆整個文化結構，現今藝術史，更督促自身打開心胸，並下放、轉移典範。

因此，藝術史也開始去尋思既有藝術定義之外的視覺文化產物是否具藝術性？若是有，為何不能將之納入藝術史？這樣的趨勢在某種程度上，威脅到藝術史本身，擔憂「藝術」的定義擴散，終將消融。藝術，作為通過時間篩瀝的文明智慧結晶，與日常視覺活動的遺跡之間，是否會變得沒有分野（例如：達文西的《蒙娜麗莎》vs. Lady Gaga結合音樂、服裝、與視覺科技的MV）？當代大眾文化和藝術的關係，會如何發展（安迪·沃荷作品中的瑪麗蓮·夢露與康寶濃湯罐頭）？這種外力也促使藝術史去重新檢視對於藝術的定義。人們對於當下所處的時空，總是無法看得全面，但是對於逝去的歷史，又能掌握多少真實？即使是研究遙遠的藝術歷史，我們總是在探索過去種種的同時，返照自身現況，然後依舊對將來的發展有所未知。就好比藝術史家無法精準預測當前的藝術走勢，也無法掌握未來的藝術史。這正如其他的人文學門境況，藝術史跟隨著千變萬化的藝術型態不斷發展，存在著有機發展的多重可能。

快問快答

撰稿人
梁云繻
畫廊從業人員／策展人／文字工作者

Q1 如果可以穿越時空，最想和哪位藝術家聊天，為什麼？

Goya，想以靈性之名跟他聊怪力亂神的話題。

Q2 藝術史讓你最開心或最痛苦的地方？

為心靈帶來平靜，也帶來混亂。

Q3 如果可以，你最想成立什麼樣的美術館？

在美術館外的美術館，或許可以透過擴增實境技術做到。

Q4 作者常在自介中使用這些名詞形容自己，例如愛好者、中介者、尋夢人、小廢青、打雜工、小書僮，那麼你是藝術的____？因為____。

我是藝術的懷疑論者。因為藝術使我感受到宇宙神性，也常讓我懷疑人生。

畢業於國立中央大學英美語文學系、藝術史研究所。近年工作經歷包含展覽與藝術活動籌辦、國際駐村交流、以及視覺文化書寫。

——梁云繻

藝術史是什麼

心靈世界的投射：
佛洛伊德爲藝術史研究另闢蹊徑

張靜思

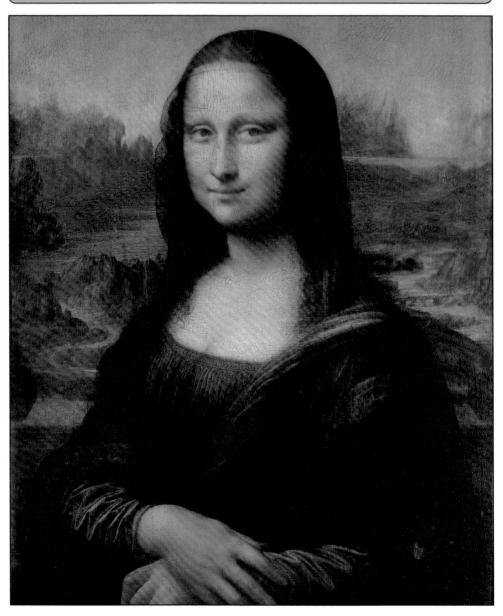

① 達文西，《蒙娜麗莎》，油畫，1513-19 年，77×53 公分，羅浮宮。

● **精神分析的開山祖師也愛藝術史？**
● **佛洛伊德如何診斷藝術家的心理動機？**
● **潛意識對藝術創作和欣賞為何重要呢？**

藝術史從瓦薩里（Giorgio Vasari, 1511-1574）1550年出版《藝苑名人傳》（*Le vite de' più eccellenti architetti, pittori, et scultori italiani, da Cimabue insino a' tempi nostri*）開始，至今約六百餘年，漫長的時間裡發展出許多不同研究方法與理論，呈現百家爭鳴的狀態。精神分析原屬於現代心理學的重要學派及治療技術，作為藝術史的研究方法，究竟精神分析如何與藝術史產生關連？精神分析理論基礎如何運用於藝術史研究呢？

精神分析誕生於二十世紀初期，是奧地利神經學家佛洛伊德（Sigmund Freud, 1856-1939）創立的一門心理學支派。狹義來說，精神分析是一種特殊的心理治療技術，透過「夢的解析」、「自由聯想」、「移情」等方法，瞭解案主潛意識的問題，再藉由分析師的「分析」使個案瞭解問題癥結，協助案主尋找減輕症狀的方法、改善行為的途徑，以達到更成熟的人格表現。廣義來說，精神分析是一門探討「潛意識」深層心理狀態的科學，佛洛伊德認為人的思想、情感、行為不完全由理性支配，部分受到潛意識的驅動，因此也有「深層心理學」的稱號。

達文西的心理歷程分析

佛洛伊德1910年發表〈達文西對童年的回憶〉（Leonardo da Vinci and a Memory of his Childhood），文章結合「精神分析理論」和「傳記式的研究方法」，詳細介紹達文西童年生活，分析達文西心理歷程的發展，為他建構一份心理病理傳記。佛洛伊德描述達文西的人格特質，以達文西童年的禿鷲幻想（phantasy of the vulture）[1]出發，剖析達文西童年時的家庭生活背景，認為此幻想對達文西日後的創作和人格養成產生重要的影響，列舉達文西一系列作品：《蒙娜麗莎》（Mona Lisa）①、《聖母子與聖安妮》（La Vierge, l'Enfant Jésus et sainte Anne, dit La Sainte Anne）②、《施洗者約

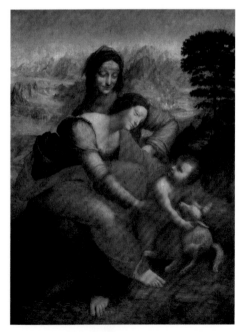

② 達文西，《聖母子與聖安妮》，油畫，1503-09年，168×130公分，羅浮宮。

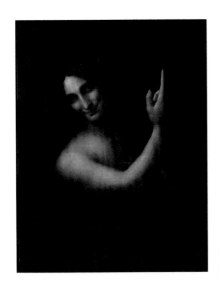

③ 達文西，《施洗者約翰》，油畫，1513-16(?)年，69×57公分，羅浮宮。

翰》（Saint Jean Baptiste）③，來說明達文西繪畫風格的標誌：達文西式的微笑（Leonardesque smile），來自達文西對生母的昔日記憶，以女性面露微笑的形象表示對母親的愛慕和讚美。

佛洛伊德翻閱達文西筆記後發現，達文西詳實記錄了母親的喪葬費用，他花費在學生上的帳目，以及父親死亡的時間，這些講求精確的數字記錄，暗示達文西長年壓抑某些情感和事件，因而造成不尋常的人格特質。佛洛伊德進一步指出，父親的缺席亦是達文西人格養成的關鍵因素，因為童年早期沒有父親的陪伴，自小便脫離父親權威的管束，達文西在科學上有突破權威的研究成果和背叛基督教的行為，皆是他在童年時期擺脫父親權威所造成的後續影響。

米開朗基羅的創作意圖

相隔四年，佛洛伊德在1914年發表〈米開朗基羅的《摩西》〉（The Moses of Michelangelo），此篇文章不為米開朗基羅建構心理病理傳記，也不分析米開朗基羅的心理發展，轉而針對米開朗基羅的作品《摩西》（Moses）④進行形式分析與創作意圖的探究，佛洛伊德曾說：「**為了詮釋和發現藝術家的意圖，首先我必須找出他作品中所表達的意義和內容。**」此方法更貼近傳統藝術史針對作品的風格和圖像分析，但佛洛伊德並非直接將作品放入時代脈絡，亦非探討作品圖像背後的意涵。他透過深入觀察作品中人物的姿態與衣著細節，揣測雕像人物摩西的心理狀態，從中推論米開朗基羅創作的意圖。

佛洛伊德認為《摩西》展現出三種情感層次：臉部線條，反映摩西強烈的情緒；雕像中段，撩撥鬍鬚和緊握衣帶的雙手，顯出摩西意圖克制摔壞《十誡》（*The Ten Commandments*）的狀態；雕像底

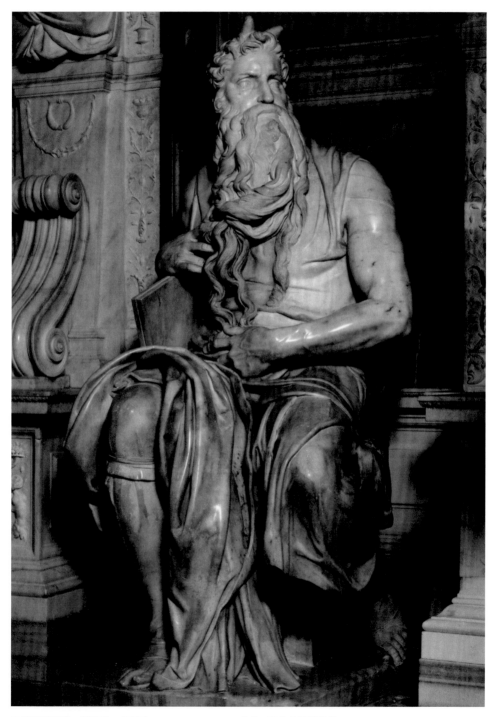

④ 米開朗基羅，《摩西》，大理石，1513-15，235×210公分，聖伯多祿鎖鏈堂。

部，從翹起的右腳看出摩西仍保持行動的緊繃姿勢。據此佛洛伊德推論，米開朗基羅欲創造的不是聖經中的摩西形象，因爲《出埃及記》（*Exodus*）中的摩西脾氣暴躁，曾在盛怒之下殺害一位虐待以色列人的埃及人，還摔破了上帝親筆書寫的《十誡》。米開朗基羅塑造的摩西帶有一種超越凡人的性格內涵，既能制伏頑劣百姓，又有自省能力的性格。那爲何米開朗基羅要改造摩西的形象呢？佛洛伊德談到，米開朗基羅透過雕刻《摩西》，希望達到自我警惕，一改自己脾氣火爆的性格。

透過佛洛伊德的兩篇文章，可知精神分析如何運用於藝術史的研究。這位精神分析的先驅，利用精神分析的理論基礎剖析藝術家童年的生活和人格養成，探討心理因素如何對藝術家日後的創作產生影響。另外，精神分析學家也透過直接觀察作品的視覺形式，推敲藝術家的創作意圖，這其實較接近傳統藝術史專注在作品上的風格分析及探究圖像隱含的意義。

藝術品作爲藝術家的心靈結晶，透過作品我們可以間接瞭解藝術家的成長背景和人格特質；相反的，藝術家的成長背景、人格養成也是詮釋作品的依據，藉此探究藝術家創作風格的意圖和緣起，這正是精神分析爲藝術史研究帶來的啓發。

1　佛洛伊德將禿鷲幻想（phantasy of the vulture）解釋爲達文西幼時的母親哺乳記憶和後來發展的慾望幻想。禿鷲幻想並非達文西童年的真實記憶，而是在後來的回溯中形成，此幻想對達文西內心的塑造產生決定性的影響。

參考資料：

Sigmund Freud, "Leonardo da Vinci and a Memory of his Childhood", in *The Freud Reader*, ed. Peter Gay, New York: Norton, 1989.

Sigmund Freud, "The Moses of Michelangelo", in *The Freud Reader*, ed. Peter Gay, New York: Norton, 1989.

快問快答

撰稿人

張靜思

頑石專案企劃
教育部跨領域美感教育計畫專任助理

Q1　最打動你心的藝術作品是什麼？

佛洛伊德孫子盧西安・佛洛伊德（Lucian Freud）所畫的《站在破布邊》（Standing by the Rags）。

Q2　藝術史讓你最開心或最痛苦的地方？

藝術史讓我感到開心的地方是讓我更深入認識過去藝術發展的脈絡，也提供好多觀看、認識、體會藝術作品的視角。

Q3　如果可以穿越時空，最想和哪位藝術家聊天，為什麼？

當然是透納（J. M. W. Turner）啊，因為透納是我最最喜歡的藝術家。

對心理學念念不忘的
藝術愛好者。

—— 張靜思

3

藝術史是什麼

藝術是與社會相伴而生的產物：
藝術社會史的基本理念和方法

謝宜君

● 藝術有助於拓展人際關係嗎？
● 你認為藝術品是否適合當作禮物？
● 明代文人畫家的想法帶給你什麼啟發？

　　何謂「藝術史」？顧名思義會讓人聯想到「藝術的歷史」。此說法沒有錯，但不免過於簡單與籠統。其實，藝術根植於社會，其進展與社會變遷和文化歷史息息相關，包括藝術家在內的任何人，都不可能脫離社會而獨立生存。因此，藝術社會史的研究，就是透過社會學和歷史考察，去了解特定時期的生活背景，呈現當時創作者、作品及其他環境因子，如何相互關聯，如何適應彼此而產生變化，更進一步去定位畫家及作品的價值。透過這些畫家、作品以及當時的政經社會，也能進一步勾勒出「藝術史」的面貌。藝術史所討論的不僅僅是一

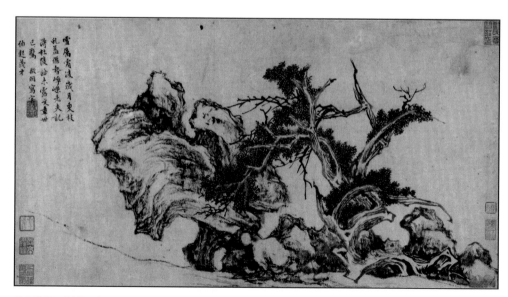

① 文徵明，《古柏圖》，1550年，長卷紙本水墨，26.04×48.9公分，納爾遜-阿特金斯藝術博物館藏。圖版來源：柯律格著，邱士華，劉宇珍，胡雋譯，《雅債：文徵明的社交性藝術》（臺北：石頭出版社，2009），頁13。

文衡山諱璧字徵明後更字徵仲長洲人書翰繪畫咸精

其能尤熟於國家典故巡撫李克嗣薦於朝尋以邑弟子

克貢爲翰林院待詔供奉二年輒引疾而去年九十八而

卒門人私諡爲貞獻先生

三才圖會　人物更八卷　一千七

像　山　衡　文

②〈文衡山像〉出自三才圖會，人物又八卷，木刻印刷，1607年。圖版來源：柯律格著，《雅債：文徵明的社交性藝術》，頁235。

位藝術家或一件作品，還要考慮到週邊的人事物、社交網絡、事業發展、地緣關係、贊助者等等，因此，藝術史是透過不同學科交會建構而成的一門知識。

畫成何樣？為誰而畫？

以英國藝術史家柯律格（Craig Clunas）《雅債：文徵明的社交性藝術》為例，為了了解中國明代畫家文徵明，柯律格幾乎網羅了文徵明身邊可能與他接觸的所有人，上至家族、師長、庇主、同儕，下至請託人、顧客、弟子、幫手、僕役，並查詢文徵明的活動場域，包括他在朝的官場及在野時的家鄉蘇州。對文徵明的探討，不單是對已發生的獨立事件作描述、羅列，而是察覺事件與事件之間潛藏的關係，掌握彼此難以察覺卻息息相關的連結。在討論藝術家的作品時，重點不只限於筆墨風格而已，更在於整體畫作風格（畫成何樣）與其製作之社會情境（為誰而畫）的關係。

無論是圖像或文字，大部分的作品，都是在某個特殊場合，為某個特定目的所作。我們不可能只知道作品所使用的技法或創作者的生平，便建構出所謂的「藝術史」，而是應該去了解作品的時代背景、社會環境，注意作品製作的時機和場合，進而推論作者在什麼樣的社會脈絡中創作，察覺作品與環境的呼應，才能使藝術史的面貌更為完整。如

同柯律格在書中所言：「**直到對文家及其所處的明代蘇州文化圈思索約二十年之後，才覺得有把握面對這個人**」。

創作的歷史情境

《雅債》一書也指出「藝術史該如何建構？」的問題。以中國繪畫為例，除了掌握藝術家的創作風格外，「為何會有此風格的出現」也值得好好考量。柯律格從書畫的題跋、家庭族譜、墓誌銘，融合當時興起的社會風潮、菁英群體的階層認同、藝術的庇助及附從關係等，盡可能地勾勒出作品製作的歷史情境，及畫家自身的理想追求，而這兩者會在特殊的時機，在書畫上融合。另外，社會與藝術間的關係並非單向，文徵明《古柏圖》①自題：「**雪屬霜凌歲月更，枝虯蓋偃勢崢嶸。老夫記得杜陵語，未露文章世已驚。徵明寫意伯起茂才。**」可知此畫是為張鳳翼（字伯起，1527-1613）所作，在此畫作是「禮物」，反映出人與人間的互惠往來，藉由視覺圖像與隱喻的文字，傳達了送禮時機、情境，及受畫者的身分，建構出「文徵明的社交藝術」，以至整個大時代的社交風潮。

藝術能反映社會的狀況，而社會也支配著藝術的表現，兩者相輔相成、相互影響。任何一件藝術品都脫離不了人的活動，它們在文化史的發展中，擁有自身的定位和意義。在外部諸多因素與畫家內在情感的共振下，轉化成今日我們所見的作品。

「**在處理這些資料時，我期望自己能將與一位明代男性菁英『有關』的事物最大程度、最大範圍的復原，同時不要忘記他對自己的主體定位絕不會是我現在為他所定位的：我所建構的文徵明也不可免地帶有今日的色彩。**」

—— 柯律格

透過一本藝術史的書籍，我們如同搭上時光機回到過去，與當時的藝術家對話。然而柯律格也點出，從現今的角度解讀過去，即便盡可能歷史化所能理解的一切，在重構當時的社會脈絡時，仍無可避免地會注入今日的色彩。

從今天角度理解過去

例如，《三才圖會》是萬曆年間1607年完成的類書，內容涵蓋天文、地理、人物、時令等等，共十四門。其中文徵明以明代「名臣」的身分出現②。值得注意的是，小傳的描述「書翰繪畫咸精，其能尤熟於國家典故」並未提及文徵明在詩方面的造詣，儘管對於早期幾位立傳者而言，這方面的成就十分重要。文徵明於1559年逝世，1607年出刊的《三才圖會》，中間差距不到五十年，呈現的訊息卻已有落差。更何況是今日的我們？時代不同，價值觀亦會有所不同，即使我們盡量地歷史化所有的訊息，仍不可能百分之百地建構過去。

有關藝術史的理論與方法論述眾多，各有其獨到之處。本文簡介「藝術社會史」的基本理念和方法。「藝術社會史」

不只是「藝術」與「社會」兩者簡單的關係，更連結了其他領域。將藝術置於社會脈絡中，會發現考查的範圍十分廣泛，不同面向的研究在縱橫交織後，延伸出龐雜的問題。藝術出自藝術家之手，而藝術家不可能離開社會獨自存活，因此藝術不是從天而降的奇蹟，而是與社會的發展密切相關。我們可以總結說，藝術是與社會相伴而生的產物。

參考資料：
柯律格著，邱士華、劉宇珍、胡雋譯，《雅債：文徵明的社交性藝術》，臺北：石頭出版社，2009。

快問快答

撰稿人

謝宜君

富貴陶園藝廊專員助理

Q1 最打動你心的藝術作品是什麼？

巴黎攝影師 Christophe Jacrot 有關「雨」的攝影創作是最近一次讓我心動的作品，尤其是《雨中香港》系列。畫面流露出雨天獨有的寧靜，而寧靜中瀰漫細微的情感，是環境、空間、城市原有的面貌，如系列中「雨中市場」一幅，對我而言特別有共鳴。

Q2 如果可以穿越時空，最想和哪位藝術家聊天，為什麼？

十九世紀的英國工業設計師 Christopher Dresser，因為他是我論文研究對象。想問 Dresser 去日本旅行的真實感受，不要官方推薦文，有沒有什麼檯面上不好說的秘密？或是想對150年後亞洲讀者說的話嗎？我可以代為轉傳。

Q3 藝術史讓你最開心或最痛苦的地方？

最開心：藝術史是與陌生人、陌生國度連結情感最好的媒介。
最痛苦：搜不完的史料、看不完的文本，每每要交文章時，總會有「還不夠」的感覺。

一直以來都聽從內心的聲音，不斷地在做選擇。索性自己就像一盞風箏，還有藝術這縷微風，讓我乘，帶給我更寬闊的視野，有底蘊可以任性地認為許多事情都有很多樣貌，生活不該侷限於某種名牌效應。

——謝宜君

4

藝術史是什麼

藝術史與視覺研究的 GOOGLE MAP：
視覺記憶虛擬的想像美術館

吳方正

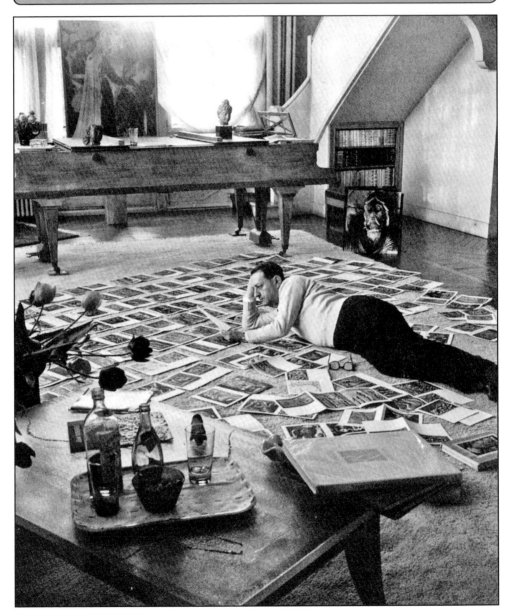

① 1953 年 3 月 21 日在家中的馬爾侯。圖版來源：Getty Images -162737072

● 學藝術史一定得親眼見到原件嗎？
● 什麼是想像美術館和無牆美術館？
● 數位技術能增進我們的視覺記憶嗎？

對於見過的事物，我們記得代表事物的字詞，但究竟能夠以視覺形式記得多少？說實話，不多，否則手機裡的男（女）友照片是做什麼用的？在藝術品原件不在場的情況下，關於藝術的知識如何傳遞？沒有圖，講述藝術者如何在對話者的心（腦）中召喚出記憶中的圖？1769年12月，英國皇家藝術學院院長雷諾茲（Sir Joshua Reynolds, 1723-92）在學院頒獎典禮上對學生們演說，有一段是這樣的：

很不幸地，我們的學生並不常去波隆納（Bologan）看那些我推薦的卡拉契（Carracci）作品。《聖方濟和他的僧侶兄弟們》、《基督變容》、《施洗者約翰的誕生》、《召喚馬太》、《聖耶洛姆》，還有冉皮耶利（Zampieri）府的壁畫，都值得注意。而且我認為那些（大）旅行的人最好不要隨著習慣（一掠而過這個城市），而是應該分配多一點時間到這裡。

如果我是當時的台下學生之一，會想：我畢業旅行去了羅馬、佛羅倫斯、威尼斯、拿不勒斯，大腦硬碟都滿出來了。波隆納？小地方，我是去過，可是怎麼只記得肉醬麵；卡拉契？我也看了啊，但是跑太快了，我實在弄不清楚您講的哪張是哪張。在還沒有明信片、智慧手機、照相機和GoPro的時代，院長講的話效果最好時是隔空點穴，更多時候是隔靴搔癢。不能怪我啊，院長先生，您說的畫我說不定真見到過，但好歹也拿幾張圖提示一下。

仰賴複製圖像的知識傳遞

在雷諾茲的時代，能夠拿著到處走的圖大概就是版畫。有些版畫本身就是藝術品，昂貴的如林布蘭的100基爾德版畫（Hundred Guilder Print）。但更多的是複製性版畫（reproductive prints），它們的用途是當作原件的替身，其主要美德叫做「抄襲」，抄得越像越好。可以想像，攝影一問世，很快就取代了過去的複製性版畫，因為它在「抄襲」這件事上比版畫更能幹。攝影×印刷，這兩種圖像機械複製的合體所向披靡，對藝術史實踐有什麼影響呢？法國第一任文化部長（1959-69）馬爾侯（André Malraux）在1947年說：「**100年來（現在得改成170年）的藝術史⋯就是那些可以被照相的東西的藝術史。**」可以說所有你叫得出名字、今天在方法學上仍有影響力的藝術史學者，都曾經倚賴照片或印刷的照片。我並不是說他們不看原件，但沒有這些機械複製圖像，不僅形式風格比較就此癱瘓，藝術史知識的傳遞鏈也從而斷掉，讀他們的文章也就像1769年聽雷諾茲的演講。

INDIA, KHADJURAHO (10TH CENTURY): APSARA WITH SCORPION

82

THE VENUS OF GNIDOS (ANCIENT REPLICA OF PRAXITELES)

83

② 《無牆的美術館》，1974年，頁82、83。

　　馬爾侯是在提出「想像美術館」（Musée imaginaire）概念時講上述那段話的。什麼是想像美術館？他說：「……就是人們今天即使不到美術館—亦即他們是藉著複製（的照片）與圖書館等，也可以認識的全部。」如果沒有美術館，眞難以想像什麼是「藝術」，但還是有太多放不進、沒有被認爲值得放進美術館的東西。反過來看，不能被照相機拍下來的東西還眞有限。從1953年《巴黎競賽》（Paris Match）雜誌上的一張照片，我們可以看到馬爾侯在圖片湖裡「游泳」的景象。① 想像美術館是在大腦裡的形式空間，由累積的視覺經驗構成，滿地的照片只是提供這個精神活動的物質支撐。一旦進入到這個精神空間，藝術就擺脫了美術館牆壁的物理限制，印度與希臘的雕刻可以跨越時空並置，產生新的意義，所以「想像美術館」的英文版書名叫做《無牆的美術館》（Museum without walls）。②

關於文化記憶的視覺地圖

　　一般藝術史或視覺研究時常把圖像放在文字的脈絡中：文字怎麼講？圖像怎麼講？有什麼一樣、不一樣？換個方式：如果圖像的脈絡也是圖像時又會怎樣？尤其當作爲脈絡的圖像是飄動的——像

馬爾侯斜臥在地毯上隨手置換照片。馬爾侯說：「**美術館是一個已在的陳述，無牆的美術館是一個提問**」，這是用無限可能的開放問題去質問一個相對確定的陳述。把圖像浸在圖像海裡面，潛藏的可能性是傳統藝術史教學使用的幻燈（或雙幻燈、甚至PPT）線性序列無法對應的關係網絡，其經典傳奇是德國藝術史（文化史、視覺研究？）學者華堡（Aby Warburg, 1866-1929）的《記憶圖集》（*Bilderatlas Mnemosyne*）計畫。

簡單講，這是一份關於文化記憶的視覺地圖，關注的是古代圖示（pictorial）世界如何回到歐洲文化圈。華堡的做法是在一塊塊繃上黑布的底板上釘上可以隨時更換的圖片，這些圖片跨出了傳統的藝術邊界：繪畫、雕刻、素描、手抄本插圖、織氈、妝盒、日常物件、珠寶、玩具⋯⋯的圖片，以及紙牌、報紙剪報。

話中有畫，畫中有話

說它是計畫，因為華堡反覆重排，至少有三個版本：1928年初第一版有43塊板，1928年秋天第二版有超過70塊板，1929年10月去世前的最後一個版本有63塊板（編號A、B、C三塊引言板，編號1-79含跳號以及共用編號的60塊板），用了971張圖。這些圖板有照片記錄，但始終沒有圖片旁白與文字。說它是計畫，因為原本是想出成書，一冊圖版，兩冊文字：文字史料與闡釋。但今天留下來的只有圖，文字／圖像關係好像側傾，但這是歷史造成的錯覺。我們碰到的和前述雷諾茲演講剛好相反，一個是話中有畫，但不曉得講的是什麼畫；另一個是畫中有話，卻還沒說就永遠不再講了。華堡想用這些圖講什麼啊？說它是傳奇，因為近百年來無數學者努力以圖集為本完成書，沒有人成功，包括試過之後充滿挫折感的宮布里希（Ernst Gombrich, 1909-2001）。

2020年9月初到10月底，柏林的世界文化之家（Haus der Kulturen der Welt, HKW）舉辦了一個展覽：《華堡・記憶圖集──原件》（Aby Warburg, Bilderatlas Mnemosyne–Das Original），展出的是《記憶圖集》的1929年底最終版。在1933年，原本容納圖集的華堡文化研究圖書館（Kulturwissenschaftliche Bibliothek Warburg）從漢堡遷到倫敦，圖集拆解，圖片歸檔。這次展覽是從檔案中找出華堡在1929年使用過的圖片，恢復原始形貌展出。

Google圖片搜尋的先驅

「原件」那個字格外刺眼，華堡的圖集用的可全都是複製圖片。但這是一個學生展覽，另一個是幾步路之外國立博物館繪畫陳列室（Gemäldegalerie）的展覽《在宇宙與情感之間：華堡記憶圖集中的柏林作品》（Zwischen Kosmos und Pathos: Berliner : Werke aus Aby Warburgs Bilderatlas Mnemosyne），展出約80件華堡使用過圖片、主要保存在柏林的「原件」。我們還可以加上第三件複製：配合HKW展覽同

名的專書。相對於之前出版過的《記憶圖集》，這次的差別是以複寫本（facsimile）方式印刷，我們可以看到（〈複製〉的複製），而不是【（〈複製〉的複製）的複製】，簡言之就是以彩色忠實呈現原始（大部分）黑白圖集。還好當年華堡用了一些彩色圖片，不然我真是笑了。

2020年新冠疫情爆發，這兩個展覽解說員與觀眾都得戴口罩，但我們可以線上看3D導覽，換句話講——我們看的不是展覽的「原件」，而是這兩場展覽的網路數位複製。本文末附了網路連結，至少在2021年七月底還沒下架，這比我附上插圖精彩多了。

「想像美術館」在1947年仍是烏托邦，但隨著數位複製與網際網路的發展卻越來越真實。從今天的角度，馬爾侯和華堡的嘗試都只算還是在圖像機械複製的鐵器時代。我試著用Google圖片搜尋去複製他們的行動，發現華堡的63塊板／971張圖就已經讓眾人馬翻人仰，十倍、百倍數量的圖像是輕易可以放進拇指大的隨身碟，但這個量還是人文學科的人腦能處理的嗎？

快問快答

撰稿人
吳方正
中央大學藝術學研究所教授

Q1 最打動你心的藝術作品是什麼？

Portail Royal, Chartres

Q2 如果可以穿越時空，最想和哪位藝術家聊天，為什麼？

不知道他們的名字耶

藝術史可以很好玩。　　——吳方正

參考資料：
Robert S. Nelson, "The Slide Lecture, or the Work of Art "History" in the Age of Mechanical Reproduction", *Critical Inquiry*, Vol. 26, No. 3, (Spring, 2000), pp. 414-434.

Georges Didi-Huberman, Translators: Elise Woodard and Robert Harvey, "The Album of Images According to André Malraux", *journal of visual culture*, 14(1) http://treboryevrah.com/Didi-Huberman_Malraux_JVC.pdf

André Malraux, *Voices of Silence. Part one : Museum without Walls*, translated from French by Stuart Gilbert, Paladin, 1974.

Aby Warburg, Bilderatlas Mnemosyne, The Warburg Institute Archive. https://warburg.sas.ac.uk/library-collections/warburg-institute-archive/online-bilderatlas-mnemosyne

Roberto Ohrt and Axel Heil, "The Mnemosyne and its Afterlife", http://blokmagazine.com/the-mnemosyne-and-its-afterlife/摘錄自 *Aby Warburg: Bilderatlas MNEMOSYNE – The Original*, edited by Roberto Ohrt and Axel Heil and published by Hatje Cantz, 2020.

Virtual Tour - Aby Warburg: Bilderatlas Mnemosyne exhibition at Haus der Kulturen der Welt.
https://warburg.sas.ac.uk/virtual-tour-aby-warburg-bilderatlas-mnemosyne-exhibition-haus-der-kulturen-der-welt

Virtual Tour - Between Cosmos and Pathos: Berlin Works from Aby Warburg's Mnemosyne Atlas exhibition at Gemäldegalerie (Berlin).
https://warburg.sas.ac.uk/virtual-tour-between-cosmos-and-pathos-berlin-works-aby-warburgs-mnemosyne-atlas-exhibition

Videos. Interrogating the Atlas, Aby Warburg: Bilderatlas Mnemosyne exhibition at Haus der Kulturen der Welt. https://www.hkw.de/en/programm/projekte/2020/aby_warburg/bilderatlas_mnemosyne_start.php

── 1 藝術史是什麼 ──

作為一門人文學科，藝術史的素材、範圍、課題一直在變化，並且和其他學科如社會學、歷史學、心理學、文化研究等往來互動。好比一座花園，園中的植物和生物種類、環境氣候、人為處置的任何變異，皆會改變花園的邊界、樣貌、氣味、用途。那麼，藝術史的「花園」也是由育種者、建造者、園藝家、園丁等各樣的能動者，共同照料和守護這生生不息的生態圈。

Q 你閱讀這單元之後，
覺得藝術史跟你預期的一樣嗎？

Q 你希望看到藝術史的「花園」
開出什麼成果呢？

創作意志

這單元的主軸圍繞著創作過程中歷經的學習、思索、掙扎和選擇。創作意志是藝術家的主體性和社會經驗互相激盪而產生的精神內涵，沒有它，藝術便不存在。在特定的物質和技術條件下，藝術家往往運用其有限的資源，發揮想像力和創造力，表達人生體悟和情感思想，追求藝術本身的完整性。

創作並非一蹴可幾，需要長期的養成訓練和廣博的文化涉獵，進而能夠獨立思考、醞釀風格形式、發展個體化的實踐。我們會從這單元了解到：

2

- 水墨畫名家悉心鑽研前人的筆墨精髓，從技藝傳承中，另闢書畫新徑。
- 有些藝術家觀察現代人的通病「倦怠」，將生活中的負能量，轉化為美學的潛力。
- 還有攝影家以遊戲和叛逆的創作精神，拍攝日常微小物品，翻轉了攝影的定義和規範。
- 經過漫長時間累積的行為藝術，體現創作過程所需的堅定意志，違抗當前劇烈加速的資本主義運作邏輯。

1

創作意志

張大千的「大風堂」與
明遺民畫家張大風

何 嘉 誼

- **張大千的堂號「大風堂」來由是什麼？**
- **他為何熱愛明代畫家張風，積極臨摹和收藏張風的作品？**
- **臨摹對於創作很重要嗎？**

原來張大千（1899-1983）以「大風堂」作為他與其胞兄張善孖（1882-1940）共用堂名的背後，有一則相當有趣的故事。[1] 根據張大千弟子胡若思（1916-2004）的回憶，張大千大約在1928年前後，於上海見到了一幅明代金陵畫家張風（？-1662）的《諸葛武侯出師表》。張大千雖然十分

喜愛這件作品，但是因為價格過於昂貴，沒能立即買下，要求畫商留畫觀摩，也未能如願。之後張大千又在一次畫展中看到了這幅作品，想要拍照卻被當時的收藏家制止，並且處處提防張大千在現場臨畫。

張大千因此讓當時年僅十三歲的胡

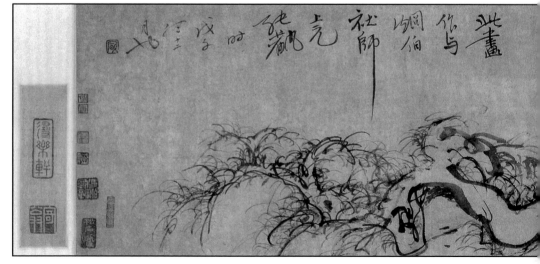

① 張風，《炯伯社師圖卷》，卷，紙本水墨，1648年，20.5×86.6公分，香港藝術館虛白齋藏。圖版來源：《虛白齋藏中國書畫藏品目錄·手卷》（香港：香港藝術館，1999），頁126-127。

若思躲在展場的一角，偷偷將作品臨下。張大千返家後參考胡若思的草稿與自己的記憶，在明代的舊紙上將作品臨摹出來，再將裝裱、作舊的臨摹作品送到展覽會場。藏畫者在看到了這件出自張大千之手的畫作之後，誤以為自己收藏的作品質量較為低劣，驚恐之下降價求售，這才讓張大千如願買下了這件心心念念的作品。得意之下，在徵得張善孖的同意後，張大千就以這名明代本宗畫家的字號作為自己的堂號。

饒宗頤（1917-2018）1976年對張風的研究，認為這件讓張大千以「大風」為室名的作品，就是現藏香港藝術館虛白齋的《炯伯社師圖卷》①，卷前還留有張大千題寫的「大風墨戲神品」引首。②[2] 張風現於普羅大眾間的知名度或許不如張大千，但從《炯伯社師圖卷》中確實可

以看出張風作品的非凡魅力，讓張大千在購藏畫作後，熱切地向當時著名的書畫鑑賞家，例如黃賓虹（1865-1955）、吳湖帆（1894-1968）等人展示作品，並將求得的多則題跋裝裱在卷末。[3]

備受張大千青睞的畫家

張風，一名觀，字大風，號真香佛空，是一名經歷過明清交替動盪局勢的遺民畫家。張風出身軍人世家，形貌偉岸，美鬚髯，性格直樸內斂，明朝時曾為諸生，入清後不願出仕，長年隱居於僧寮道院間。在時人的評論中，張風的繪畫沒有特定的師承，而是以自身對繪畫的體悟作畫，在當時的金陵畫壇相當特別。[4] 從張風現存的作品看來，其畫法有粗放與細密兩類。《炯伯社師圖卷》屬於張風粗放一路的作品，運筆用墨不拘

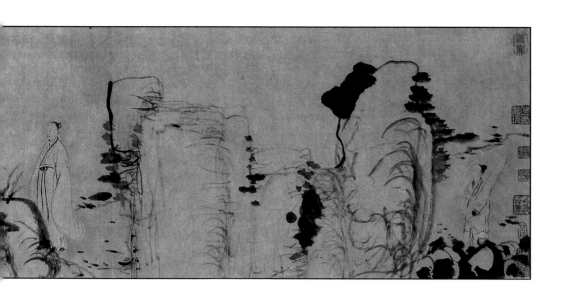

②張大千，《炯伯社師圖卷·引首》，香港藝術館虛白齋藏。
圖版來源：《虛白齋藏中國書畫藏品目錄·手卷》，頁128。

常法，縱逸灑脫。展卷首先可以見到一名小童子抱著一張琴，隔著幾座以騷動線條勾勒出的大片石塊，遠遠地侍奉著位於畫幅中央的一名文人高士。這名畫中主人翁氣宇軒昂，面對阻擋去路、枝葉雜亂叢生的松樹，仍泰然自若。如果作品真如前述軼事所記，是以諸葛孔明進呈欲求復興漢室的〈出師表〉為題，以略顯凌亂的淋漓筆線墨染，畫人物面臨千頭萬緒的世局，似乎也說得過去。不過張風另有一件現藏臺北故宮的《畫諸葛亮像》③，圖中諸葛亮有著一般人所熟知的綸巾、羽扇扮相，這些在《炯伯社師圖卷》中都沒有見到。那麼《炯伯社師圖卷》的畫中人物還有可能是誰呢？從畫卷末尾的張風自題「此畫作與炯伯社師，上元張風。時戊子（1648）冬十二月也。」推測，這件作品相當有可能是張風為畫卷

的受畫者所畫的人物畫像，意指耿介瀟灑的金陵奇士楊炯伯。[5]

張風另有細密筆法之作

張風至今也留存有細密一路畫風的作品。現藏大都會藝術博物館的《山水圖十二開冊》，也曾經為張大千收藏過。[6] 冊中所畫物像輪廓鮮明，體量結實，構圖規整，常見層層添加的淡墨渴筆，間或施以高雅清潤的色彩。題有「仿倪」一頁④，圖中的枯木、石面上的折帶皴確實源於倪瓚（1301-1374）。而題有「**余苦不能淡至此，其亟力摹擬，然終是筆繁。七月十日雨中。大風。**」一頁，可以感受到張風極力擺脫繁複謹慎的畫法，嘗試以看似無技巧的簡化線條表現前景樹木與房舍，但此時仍未能完全不受慣常畫法的制約。綜上所述，可見張

③ 張風，《畫諸葛亮像》，軸，紙本水墨，1654年，126.4×59公分，臺北故宮。圖版來源：國立故宮博物院編輯委員會編，《故宮書畫圖錄（九）》（臺北：國立故宮博物院，1992），頁255。

④（上）張風，《山水圖冊・仿倪》，紙本水墨，1644年，15.4×22.9公分，大都會博物館1987.408.2。
⑤（下）張風，《山水圖冊・七月十日雨中》，紙本水墨，1644年，15.4×22.9公分，大都會博物館1987.408.2。

⑥張風，《山水圖冊·水口略類桃源而非也》，紙本水墨，1644年，
15.4×22.9公分，大都會博物館1987.408.2。

風稍晚不拘泥於既有筆法的獨特畫風，是張風在學習了古代大家的畫法後，逐漸擺脫前人技法束縛的結果。

《山水圖十二開冊》其中有紀年的三開，分別畫於「六月晦日」、「甲申七夕」、「七月十日」⑤，因此學者推測畫冊可能是張風在李自成軍隊攻陷北京的消息傳遍全國後不久所畫。[7]冊頁中雖然沒有見到張風在畫中對甲申變後混亂局勢作出激烈反應，但其「水口略類桃源而非也」一頁⑥，仍透露出隱居桃花源的想法或許存在張風心中，不知道他是無意中將畫面畫得具有桃花源意象，或只是感嘆無法隱身於桃花源。

快問快答

撰稿人
何嘉誼
香港中文大學藝術系（現職）
香港中文大學文物館
紐約大都會藝術博物館亞洲藝術部

Q1 最打動你心的藝術作品是什麼？

看到原作會「喔～」一聲，恍然大悟閱讀過的文字原來在說什麼的作品。

Q2 如果可以穿越時空，最想和哪位藝術家聊天，為什麼？

任何一位明代宮廷畫家。想要了解他們實際的工作、生活情形。

Q3 藝術史讓你最開心或最痛苦的地方？

最開心是看畫，最痛苦是中英文不夠好。

1 包立民，〈大風堂弟子知多少？〉，《大成》第173期（1988年4月），頁8-9。
2 饒宗頤，〈張大風及其家世〉，《香港中文大學中國文化研究所學報》，第8卷第1期（1976），頁61。
3 炯伯社師圖卷〉相關研究亦見蔣方亭，〈古木高士圖卷〉，《浮世清音──晚明江南藝術與文化 下冊》（香港：香港中文大學文物館、藝術系，2021），頁108。
4 周亮工，《讀畫錄》卷三，收錄王雲五編，《叢書集成初編》1657（上海：上海商務印書，1935），頁27。
5 對楊炯伯的考證，見饒宗頤，〈張大風及其家世〉，頁61-62。
6 作品介紹與圖像，參見The Met網頁：https://www.metmuseum.org/art/collection/search/36436。
7 饒宗頤，〈張大風及其家世〉，頁63。張卉，〈張風的遺民情懷及其繪畫表達──關於〈炯社師圖卷〉、《石室仙機圖卷〉相關問題研究〉，《美術觀察》（2018年第6期），頁115。

「至若老姥遇題扇，初怨而後請；門生獲書機，父削而子懊；知與不知也。」
──孫過庭《書譜》

2

創作意志

你累了嗎？
走出倦怠的藝術工作觀

曾少千

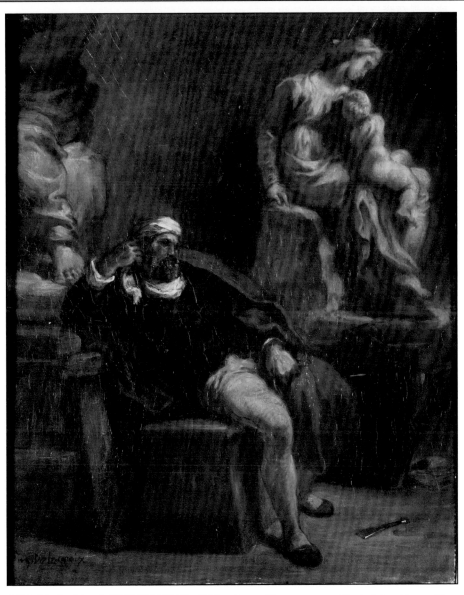

①德拉克洛瓦，《在工作室裡的米開朗基羅》，油畫，1849-50年，40×32 cm，Musée Fabre, Montpellier.

● 面對倦怠這個文明病，藝術家如何退散它？
● 當倦怠悄悄爬上心頭，創作者如何找到再接再厲的動力和新意？

　　現代人都有感到倦怠（ennui; boredom）的時刻，覺得生活乏味，了無生氣，而常藉著休閒娛樂，排遣煩悶，尋回開心的正能量。相較之下，藝術家的生活，沒有工作和放假的截然劃分，他們會嚐到倦怠的滋味嗎？當他們感到倦怠時，如何是好？且聽聽終生對抗倦怠的浪漫主義畫家德拉克洛瓦（Eugène Delacroix, 1798-1863）怎麼說！

　　「我這一輩子，總是感到時間過於漫長。」德拉克洛瓦在日記裡吐露，倦怠是

他的頭號敵人，有如疾病、怪物，使他陷入消沈無聊，對凡事無精打采。在他看來，倦怠意味著時間虛度，缺乏意義。[1] 幸運的是，他有個克服倦怠的秘方：藝術工作。因爲唯有工作能給他眞正的快樂，讓他保持心智活絡，想出新點子去解決問題。

　　詩人波特萊爾（Charles Baudelaire, 1821-1867）也常爲倦怠所苦，他選擇以叛逆和惡德擺脫沮喪。他景仰德拉克洛瓦的創作精神，記載畫家的意志力打敗

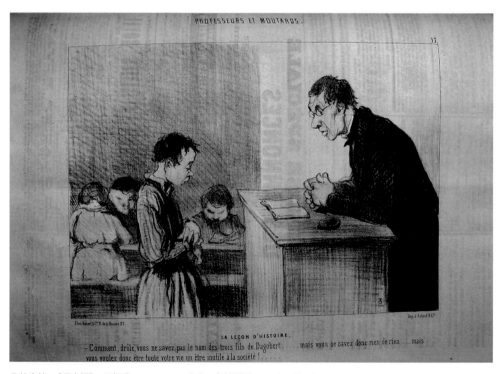

②杜米埃，《歷史課》，石版畫，24.7×17.3公分，《喧鬧報》1846年3月3日。

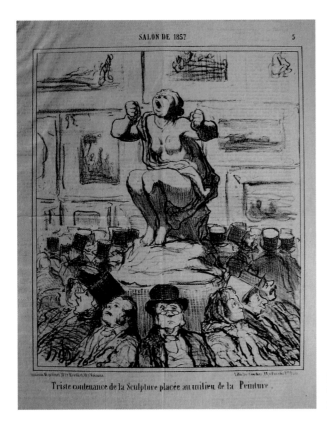

③杜米埃，《1857年的沙龍展：在繪畫當中的雕像愁容》，石版畫，《喧鬧報》，1857年7月22日。

了倦怠：「**在投入激狂的工作前，他會感到倦怠、恐懼、煩躁，來回踱步，糟蹋紙張，翻弄書本，耗費鐘點才開始工作，一旦著迷後就不肯停止，直到體力不支為止。**」甚至到德拉克洛瓦的晚年時光，只剩下努力不懈的工作，享樂已經微不足道。當他兢兢業業地完成一份工作後，頂多和住家附近的工人打牌，或帶老僕人去逛羅浮宮。波特萊爾從這嚴謹的作息裡，看到畫家身上混合著懷疑論、專制、善良、無窮的熱情。[2]

十九世界的文明病

倦怠不僅帶給德拉克洛瓦一種灰暗拖沓的感受，同時也是一種文明病症，蔓延在十九世紀的法國社會中。從文藝人士到市井小民，不分階級與性別，沒人能避開倦怠。思想家班雅明（Walter Benjamin, 1892-1940）形容，倦怠像瘟疫一般襲捲1840年代的巴黎，每人都感染到一陣陣疲乏抑鬱的情緒，連喜劇演員也不得倖免。[3]

為什麼在這特定時空，倦怠會來勢洶洶呢？歷史學者告訴我們，這是工商發展的現代化時期，宗教信仰式微，市場經濟擴張，人們的閒暇隨之增加，但當時間空出來，無聊便趁虛而入。[4] 為了打發餘裕，人們從事各式休閒活動，

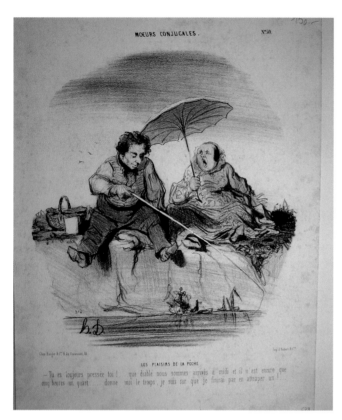

MOEURS CONJUGALES. N°50

LES PLAISIRS DE LA PÊCHE.

— Tu es toujours pressée toi ! ... que diable nous sommes arrivés à midi et il n'est encore que cinq heures un quart ... donne moi le temps, je suis sur que je finirai par en attraper un !

④ 杜米埃,《釣魚之樂》,石版畫,22.4×24.1公分,《婚姻風俗》版畫輯,1843年。

看報紙小說、逛街購物、觀賞展覽和表演、流連咖啡館和酒館、郊遊野餐等。然而,物質條件和消費能力的提升,未必能使精神生活更充實安穩。餘興再怎麼推陳出新,終究將變得單調老套,於是倦怠病又週而復始地蠢蠢欲動。

藝術家的應對之道

藝術家對付倦怠的方法之一,是去貼近觀察和描繪它。杜米埃(Honoré Daumier, 1808-1879)的許多諷刺漫畫,幽默刻畫五花八門的倦怠表情:上歷史課的學童呵欠連連②,看雕塑展的觀眾恍神麻

木③,陪丈夫釣魚的妻子無聊到抓狂④,古典悲劇的伴奏樂手集體昏睡等。這些漫畫不僅挪揄倦怠者的滑稽樣貌,更揭露這些活動沈悶難耐的一面。

另一個對付倦怠的方式,是鑽進倦怠者的內心世界,用同理心揣摩和扮演畫中角色。德拉克洛瓦的《公寓中的阿爾及利亞女人》⑤,是他跟隨使節團出訪北非殖民地後的記憶結晶。偌大的畫作瀰漫著熱帶國度的濃郁氣息,僕人緩慢掀開簾幕,女人們簇坐在水煙、地毯、壁磚、鏡子環繞的光暈裡。無所事事的漫長慵懶,佐以滿室薰香和溫煦色澤,昇

華為一種詩學。有時，德拉克洛瓦走進另一個創作者的倦怠情緒中。《在工作室裡的米開朗基羅》①畫出德拉克洛瓦心目中的英雄雕刻家，在製作摩西像和聖母子像的過程中，擱下工具和書本，獸坐遲疑。米氏的紅色披肩微顫，暗喻著思緒起伏，內在煩悶的負能量，似乎隨時會爆發而鑿開新作。

現代藝術家常在某種悖論中創作，因為想擺脫倦怠而工作，卻又在工作中反覆去描繪倦怠。杜米埃體認到無聊是現代人的通病，勾勒出各種煩悶發生的可笑場景。德拉克洛瓦則抽絲剝繭倦怠

者的情狀，甚至理想化其沈思神態，進入飄忽的夢想境地。這麼一來，倦怠所帶來的空虛和憂愁，並不是無藥可救的。德拉克洛瓦將倦怠視為巨大敵人，須依靠工作來擊退它。那麼，回到最核心的問題，藝術工作究竟為何值得德拉克洛瓦投注心力和時間，捨棄一般的消遣活動呢？

用創作戰勝倦怠強敵

原來關鍵在於怎麼度過時間，活出心安理得。德拉克洛瓦歸結他的藝術工作觀：「**人們工作的目的，不只為了生產**

⑤德拉克洛瓦，《公寓中的阿爾及利亞女人》，油畫，180×229 公分，1834年，羅浮宮。

出東西來，而是賦予時間價值。」[5] 這似乎切中他害怕倦怠的原因：倦怠讓時間的流逝失去了價值，加重他虛擲光陰的負擔。而工作能使他在時間長河中注入意義，實現一些想法。逃避倦怠反而驅策他不斷創作，開拓美學的表現方式，怕悶可以說是現代藝術發展的一大動力。

既然德拉克洛瓦畏懼煩悶，他便留心避免畫作看來無聊。終其一生，他發揮想像力，傳遞他閱讀文學和歷史的體會，以及對於革命、宗教和大自然的感受。無論取材為何，他都專注於風格實驗和情感表現，探究化學原理和材質顏料，挖掘色彩、線條、形體的潛力。對他而言，繪畫目的不在於傳達訊息，而是用視覺魅力和生動效果，激發人們思考。「**就物質面來說，繪畫不過是藝術家和觀者心靈之間的一座橋樑。**」[6] 當他沈浸在工作中，他忘卻長久飽受的負評和誤解，無形中也戰勝他的強敵「倦怠」。所以，面對倦怠這一現代文明病癥，藝術家也想提高自身免疫力，在工作中解悶和超越苦澀徬徨的情緒，讓乾枯冗長的時間增添存在的興味。

1 Delacroix, Paris, 25 August 1854, *The Journal of Eugène Delacroix*, a selection edited with an introduction by Hubert Wellington, translated by Lucy Norton (London: Phaidon: 1951), pp. 263-4.
2 波特萊爾，〈德拉克洛瓦作品與生平〉，《現代生活的畫家：波特萊爾文集》，陳太乙譯（台北：麥田，2016），第二章。
3 Walter Benjamin, "Boredom. Eternal Return," *The Arcades Project*, translated by Howard Eiland and Kevin McLaughlin (Cambridge: Harvard University Press, 1999), pp. 107-109.
4 Elizabeth S. Goodstein, *Experience without Qualities: Boredom and Modernity*, (Stanford: Stanford University Press, 2005), pp. 87-120.
5 Delacroix, Champrosay, 19 August 1858, *The Journal of Eugène Delacroix*, p. 410.
6 Delacroix, Paris, 23 January 1857, *The Journal of Eugène Delacroix*, p. 370.

快問快答

撰稿人
曾少千
國立中央大學藝術學研究所教授
中研院歐美所訪問學者
曾兼任中大藝文中心主任

Q1 最打動你心的藝術作品是什麼？

內外兼修的作品。很多藝術家都有融合形式和內蘊的本領，例如：德拉克洛瓦、秀拉、羅斯科、葉世強、王信、塩田千春……。

Q2 如果可以穿越時空，最想和哪位藝術家聊天，為什麼？

我最想和諷刺漫畫家杜米埃碰面聊天，因為他的筆鋒幽默又熱情，畫出了現代人的喜怒哀樂。而且他個性和藹可親，容易相處。

穿梭網路世界，但眷戀印刷和膠卷片的時代。
常走訪藝術和生活交匯的潮間帶，採集有趣的寶物。　——曾少千

3

創作意志

僞閉關、眞微觀的攝影創作

許綺玲

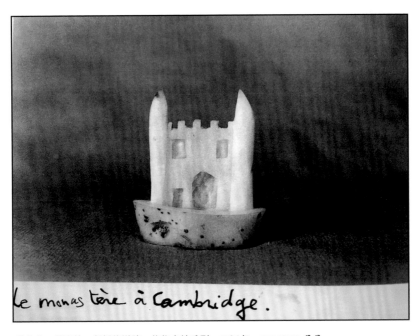

① 佐欽・莫嘉拉，劍橋修道院，信仰之地系列，1986年，100×140 公分。

● **閉關在家時，也可以玩出攝影作品？**

● **當相機鏡頭對準室內平凡小物，會產生什麼特殊美感？**

曾經，隨著現代美學觀風起雲湧，攝影在上世紀初提出了足以彰顯「媒材特質」與定位的藝術表現形式，滿足現代主義強調的自主性、純粹性，藉此重塑攝影者作爲人的主體性，同時確保攝影者建立藝術家「作者」的地位，其「作品」因而得以再度聲稱具有接近靈光的價值。

很快地，攝影越來越廣泛地運用於民間和大眾媒體，致使那些定位爲藝術創作的攝影，也不得不面對這樣的局面並與之對話。弔詭地，正當大眾媒體攝影在模擬上述之創作理想和打破該理想

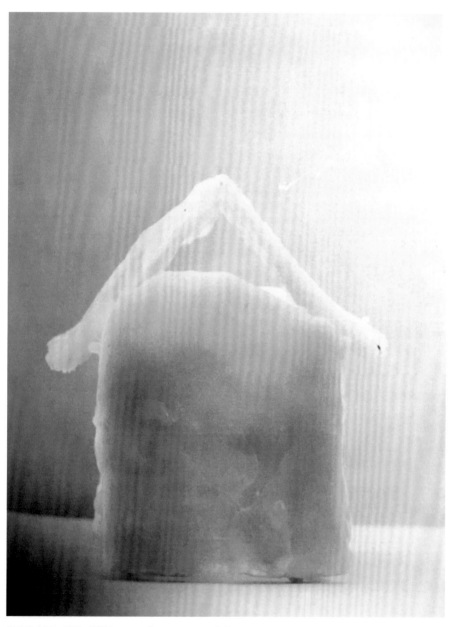

②帕絲卡爾・托馬,「蠟屋」,1995 年,200×300 公分。

菁英化的限縮性之間遊走時，藝術攝影卻自行變身爲推翻現代主義美學價值的最佳利器，對攝影進行全面性的檢討。

以攝影反攝影

不過，要等到戰後，尤其1980年前後，攝影藝術界才得見顚覆之舉遍地開花。從某個角度來看，能一步步達到如此的盛況，是否也算圓了攝影長久的夢想，也就是：攝影終於完全融入造型藝術了！然而，就在此時，攝影的創作卻反而樂於以攝影反攝影──首當其衝者自然包括反現代定義的攝影、反現代攝影的迷思（而這並不限於攝影這個「媒材」，而是藝術界的普遍現象，只不過攝影遲了幾十年也走到了這一步！）。那一代的攝影藝術家不只熱衷於解讀和解構各種照片的類型成規，也運用無處不在的影像來再造影像，從而以瓦解影像的魅力重塑影像的存在感。在試圖打破高／低，菁英／大眾，藝術／生活，藝術／非藝術之間位階的落差之後，卻可能在重複之中逐漸失去原有的批判效力。甚至解不解構，似乎也不再是藝術家或觀眾在乎的重點了。

剩下的，依然繼續解構，即使刻意顯得有點輕浮。那些現代主義所曾標榜的自主性、純粹性、主體性、作者論、不斷創新歷史的自我要求、個體物質性的獨特感、靈光等等，在散落一地之後何去何從？這景象豈不似曾相識？波特萊爾筆下的詩人，有天不愼在路上奔波時丟失了光環，詩人既已不再有任何負擔，丟失的，就瀟灑隨人撿拾，笑看之。

針對現代主義的破解，除了最常見的「挪用」之外，尚有其他手法，偏好以反英雄之姿，寧可選擇一種虛張聲勢的表意形制，這是本文想在此淺談的。

有了以上的脈絡，從今日全球疫情嚴重的年代回顧，發現1980-1990年代在那些與現代主義傳統攝影若即若離的表現中，竟曾經有些被定義（戲稱？）爲「閉關藝術」（art du confinement），不禁令人感到分外好奇。根據學者多明尼克·芭桂（Dominique Baqué）的說法，能名之爲「閉關藝術」者，必然彷若有一道可怕的禁足令，重重地困壓在藝術之上，使其一方面顯得脆弱、一文不值，另一方面又令人陷入幽思，冥冥中不禁瞥見一抹憂鬱的陰影。總之，有點可笑似又有點可悲。

以小見大的微物攝影

如帕絲卡爾·托馬（Pascale Thomas）正面拍攝一件「雕塑品」的全貌②，照片的高畫質和精緻的打光所達致的細緻感，正好反諷地突顯被拍對象的微不足道。不難看出這件所謂的雕塑品，只不過是一塊蠟蠋殘塊所捏塑出來的小屋！小器特質明顯無遺，恰恰不欲掩飾！這樣的「雕塑品」尚且洗成了彩色巨幅相片。佐欽·莫嘉拉（Joachim Mogarra）的「聖經系列」與「信仰之地系列」等黑白攝影也有同樣的效果①③。

在攝影史上，拍微小日常物件的照

③佐欽・莫嘉拉，巴別塔，聖經系列，1986年，100×140 公分。

片並非沒有先例，在現代主義攝影的黃金年代，班雅明曾讚賞布洛斯菲爾德（Karl Blossfeldt），其植物放大照展現出肉眼平時不察的形式美，十分令人驚豔，微物之中透顯隱藏的類比形制，反映的是從一粒沙子看世界，一朵花中存宇宙的昇華境界。而布拉塞（Brassaï）亦曾拍攝一系列的日常小東西，小石子、小蟹腳、扭成怪狀的肥皂殘塊等等，看似直觀卻讓物刻意剗除了我們習於見到的形象和原有的作用，乍現的是疏異、迷離、不可思議，日常不曾意識到的潛形，透過攝影眼而浮現，純然表達了超現實品味的美感。

現代主義後的新微物攝影

然而，在現代主義之後的新微物攝影卻一反過去的作風，從無所不拍到沒什麼好拍，到拍的就是「沒什麼」，彷彿視界從此只能圍困於近身周邊物，而用以服侍這種被拍物的，卻是極高檔的攝影技術！這可是藝術家意欲達到的效果：宅在家的自娛、稚拙的手工，「湊合著用」的克難味道，遊戲的不正式、隨意、

或不正經，反高貴的小小叛逆企圖，無以昇華的窘迫，不欲躲藏的寒酸，局限短視的眼界，硬逼出來的、謔仿的靈光價值，⋯⋯照片散發著這樣的意味。

只是，觀者現今或許不得確知在這一切反轉之後，如何調適自身的接受態度？或者，先回歸到：留下的，僅是留下的？如此，攝影的原初定義——有一物在相機前被拍下，留下了痕跡——有了倒轉的新意：爲了留下痕跡，在相機前，有一物，經由人所造出來。簡言之，爲了此曾在，故攝影

——謹以這篇小文紀念巴特《明室》出版四十周年（1980-2020）。

參考書目及圖片翻拍出處：
Dominique Baqué, "Chapitre VIII- Traces, Empreintes et Vestiges", *La photographie plasticienne, un art paradoxal*. Paris : Regard, 1998.

快問快答

撰稿人
許綺玲
國立中央大學法文系教授／法國巴黎大學藝術學博士
喜愛的書限定譯者

Q1 最打動你心的藝術作品是什麼？

沒有最，沒有唯一！目前不假思索，想到：上古及義大利文藝復興早期的壁畫，縱使斑駁、褪淡、脆弱⋯⋯。

Q2 如果可以穿越時空，最想和哪位藝術家聊天，為什麼？

愛讀書寫信的梵谷、會寫詩的米開朗基羅、中世紀教堂的無名雕塑者⋯⋯。

Q3 藝術史讓你最開心或最痛苦的地方？

最開心：狂喜，因作品之美，強烈感受穿越古今的偉大人類之光。最痛苦：失落，聖母院失火、阿列波古城被炸⋯⋯。

Q4 作者常在自介中使用這些名詞形容自己，例如愛好者、中介者、尋夢人、小廢青、打雜工、小書僮，那麼你是藝術的＿＿？因為＿＿。

藝遊者，藝術是嚴肅的遊戲，而「美的事物是永恆的喜悅」。

喜歡文學、藝術、影像、音樂。近年以研究法國作家培瑞克（Georges Perec）的作品爲主，偶而仍寫攝影、電影。
　　　　　　　　　　——許綺玲

創作意志

謝德慶式的一年不曾發生

王聖閎

① 第57屆威尼斯雙年展台灣館「做時間」展覽現場，2017。圖版來源：作者拍攝。

● **當藝術家堅持不創作，這意味著什麼？**

● **謝德慶的超長時延藝術，讓你感受到什麼樣的時間感和存在感？**

　　上世紀70年代末，20多歲的謝德慶前往美國，在人生地不熟的紐約市做了一系列驚人的行為藝術作品。這些以一年為期的超長時延表演（long durational performance）對現當代藝術的重要性，讓藝術家瑪莉娜・阿布拉莫維奇（Marina Abramović）都直言，若是由她來談論行為藝術的發展，她會選擇從謝德慶談起。[1]

　　是的，謝德慶的作品是很重要的思考起點。但如果暫且撇開針對其人其事過於英雄化、傳奇化的報導評述，《一年表演》系列①之所以值得回顧，是因為它們充分揭示一位藝術家在最嚴苛的條件下，對自己與藝術之關係的反覆扣問，以及對生命時間之耗費的深刻省思。特別是其行為表演中呈顯的某些精神特

質、揭露的某些延伸議題，直到今天都仍與當代人的現實處境遙遙呼應，有所對話。

疫情當道，創作成現實

舉例來說，儘管只是一個巧合，在歷經COVID-19席捲全球近一年半之後，《一年表演》系列中的自我隔離竟成為我們每一個人都正在經歷的現實。而謝德慶最令人感到費解、幾乎沒留下太多檔案文件的第五件作品「不做藝術」②（1985-86）（藝術家宣稱：「一整年之內，我不

JULY 1, 1985

STATEMENT

I, TEHCHING HSIEH, PLAN TO DO A ONE YEAR PERFORMANCE.

I ■■ NOT DO ART, NOT TALK ART, NOT SEE ART, NOT READ ART,

NOT GO TO ART GALLERY AND ART MUSEUM FOR ONE YEAR.

I ■■ JUST GO IN LIFE.

THE PERFORMANCE ■■ BEGIN ON JULY 1, 1985 AND CONTINUE UNTIL

JULY 1, 1986.

Tehching Hsieh

TEHCHING HSIEH

NEW YORK CITY

② 謝德慶，《一年表演 1985-1986》「不做藝術」，藝術家宣言文件，1985-86。
Tehching Hsieh, One Year Performance 1985-1986
Statement
© 2021 Tehching Hsieh

做藝術、不討論藝術、不看藝術、不讀藝術、不進入畫廊或美術館。」），也呼應疫情期間，藝術世界所面臨的一項艱難挑戰：當許多藝文場館都被迫關閉，相關展演計畫都必須延後甚至取消時，藝術的實踐與思想還能以何種形式延續？

其次，尚有一些嚴肅課題值得透過交叉參照《一年表演》系列來展開思考：譬如在今日，一位不做作品／展覽的藝術家，還可以宣稱自己是藝術家嗎？一年之內必須做多少才算數？必須多頻繁地發表與曝光，才會被藝術世界認定是一位「有生產性的藝術家」？在這個講究大量積累展演、駐村、獲獎、獲補助紀錄的年代，一位藝術家還能不能宣稱：她／他一年只要做一件作品？或者在這一年中，她／他只想要純粹地「度過時間、走入生活」？

當代人欠缺的減速機制

大疫之年，《一年表演》系列格外能激起對於人類活動的生產性／非生產性（以及與其價值緊密相連的經濟體系運作模式）的深刻省思。以電腦硬體來比喻的話，人類文明就像是一顆高速運轉且過熱的電腦晶片，而COVID-19帶來的意外效果，便是透過人類活動足跡的減少與消除（即使這可能意味著死亡）讓晶片得以「降頻」（underclocking），避免機器最終當機損毀。據此，部份政治與經濟觀察家們深信，儘管病毒蔓延的速度驚人，但跳脫人類中心的視角，或以另一個更時髦

③「做時間」展覽現場，「打卡」一作的文件細部。藝術家耗費一整年時間，二十四小時不間斷地打卡。圖版來源：作者拍攝。

的詞彙：人類世（Anthropocene）的批判觀點來看，將自然資源的剝削掠奪視為理所當然的資本主義加速機器，唯有COVID-19提供的「去全球化」（de-globalization）契機才有辦法稍稍過止。**2**

換句話說，人類社會過去100多年來的狂飆狀態，始終欠缺適當的減速機制。當代人也欠缺一種帶有救贖意味的「時間的懸停靜止」**3** 狀態，好從這部將所有人都吞噬的欲望機器及其所催生的「競速政體」（dromocracy）**4** 中脫身。疫情過後，人們真的可以重新奪回時間的主

權，取回那具不斷被時間推著走的身體嗎？如今會不會是我們探詢一個全新的生活方式（與生產速度）的最佳時刻？

藝術世界亦然。某方面而言，COVID-19迫使所有藝術工作者都進入一個無限延長的等待狀態：等待疫情趨緩、疫苗開發成功、展演場館解封。這段時間縱使不是時間的純粹耗費，至少也是暫時性的停擺（特別是對需要與觀眾面對面的表演藝術來說）。如果說，創作者的生命必須透過不停歇的「做藝術」來證明，那麼COVID-19就是迫使所有的創

作者都進入「不做藝術」的牢籠；抑或，必須先透過「不（能）做藝術」的限定性條件，來思考另闢蹊徑的展演可能。例如三級警戒期間，表演藝術團體「進港浪製作」頗具巧思地運用線上會議軟體Gather Town創作了一個名為《垃圾時間》的線上博物館，讓參與的藝術家與觀眾分享彼此電腦中，原本意欲棄置或未能發表的創作構想、文字、圖片或音樂，使如此特別的線上展演既回應了時局禁令，也蘊含對當下媒介環境特性的反省。

謝德慶給世界的反省

至此，我們是否能穩當地說：此刻，我們都在重新經驗謝德慶？若答案是肯定的，那麼還得追問：重新經驗謝德慶的什麼呢？是人們的自主封城與居家辦公，宛如《一年表演》系列裡的「籠子」（1978-79）一作？是保持社交距離，猶如當年「繩子」（1983-84）突顯的人際張力？還是前述「不做藝術」的挑戰，映襯出我們確實早已離開（也不可能復返）謝德慶當年所處的藝術生產情境——那個藝術家仍可宣稱一年只做一件作品的年代？③更重要的是，如果讓所有人都能反省做藝術／不做藝術的「謝德慶式的一年」確實存在，其具體內涵可以被想像嗎？如果有一種嶄新的時間經驗，可以讓所有人重新體會在藝術實踐中「緩慢」與「耗費」究竟意味著什麼，那麼我們會不會對當前的創作和展演的製作時程，

產生與過往截然不同的設想？或反之，假使疫情趨緩，藝術世界又再次恢復瘋狂的展演製作常態。那麼這迫使我們必須沈澱、反芻過去，並且重新蓄積力量的一年，會不會被一檔接一檔的計畫執行壓力所驅散？

科技與社會研究學者茱蒂・威吉曼（Judy Wajcman）曾透過人類學家薩林斯（Marshall Sahlins）的經典文章〈原初豐裕社會〉（The original affluent society）指出，「節省時間」、「加快流程」的想法其實並非人類文化的固有傾向；在滿足基本生存需求的情況下，人類會投入大量時間在非功利性的活動上。[5] 但這種無須加速的遠古自足狀態早已被當代社會淡忘。[6] 今日的科技和生產環境形塑了我們的生活方式，但我們不應假定人的勞動與文化實踐只能有一種時間邏輯，甚至忽略有許多事物的生成其實仰賴不同的時間尺度，它們的價值往往隱藏在既不可跳過（skip），亦不可省略的緩慢堆疊過程中。藝術創作也是如是，既不可能在相同的速度下誕生，也不可能塞入短時而淺碟的製作期程內。就此而言，藝術作品（或古老的文物）之所以能提供值得學習的差異經驗，促使我們更新既有的感知模式，正是因為它們展示截然不同的工序及勞動成果的累積方式，以及更重要的，揭示遠超出我們想像之外的時間耗費邏輯。

《一年表演》系列也具有類似的意義。它們之所以有強度，衝擊我們的思

考，是因為藝術家一方面催化了晚期資本主義的生產性暴力，使那種身體的破碎性變得明顯可見。但另一方面，卻也恢復並凸顯出藝術實踐最無法輕易截斷、最不可加速的一面——也就是生命本身。因為一旦你想要加速它，它就不再是原先之所是。恰恰是這種作為「不可加速之物」的堅定姿態，讓我們得以在資本主義加速機器的內部發掘一種不服從的「速差」想像。儘管當中蘊含的抵抗潛能極其幽微，但這或許正是「謝德慶式的一年」（如果它真的發生的話）能向我們展示的反省契機：邁向一條對於我們周遭的時間治理邏輯有所警醒的道路，一條珍視生命中哪些事物不可加速的創作思想之路。

1 瑪莉娜・阿布拉莫維琪，〈當時間變成形式〉，收錄於亞德里安・希斯菲爾德、謝德慶著，龔卓軍譯，《現在之外—謝德慶生命作品》，臺北：臺北市立美術館、典藏藝術家庭，2012，頁360-362。
2 Andrew Browne, "How the Coronavirus is Accelerating Deglobalization," *Bloomberg*: < https://www.bloomberg.com/news/newsletters/2020-02-29/why-deglobalization-is-accelerating-bloomberg-new-economy>（瀏覽時間：2021年7月20日）：Anoop Madhok, "Globalization, De-globalization, and Re-globalization: Some Historical Context and the Impact of the COVID Pandemic," *BRQ Business Research Quarterly*, vol. 24, no. 3, July 2021, pp. 199–203.
3 班雅明說，要破除歷史主義者的進步風暴，唯有依靠帶有彌賽亞力量的時間觀：一種帶有破壞性的、靜止而停頓的「當刻」。Walter Benjamin, "Theses on the Philosophy of History," *Illuminations: Essays and Reflections*, Hannah Arendt (ed.), Harry Zohn (trans.), Schocken; English Language edition, 1969, p. 262.
4 Paul Virilio, *Speed & Politics*, New York: Semiotext(e), 1986, p. 69.
5 Judy Wajcman, *Pressed for Time: The Acceleration of Life in Digital Capitalism*, Chicago and London: The University of Chicago Press, 2015, pp. vii-viii. Marshall Sahlins, "The original affluent society" in *Stone Age Economics*, Chicago: Aldine-Atherton, 1972, pp. 1-39.
6 或者如社會學家Hartmut Rosa所言，只有在某些與世隔絕的部落、氏族中，才能找到幾乎不受影響的緩速文化狀態。但即使如此，這些遺世獨立的群體往往都面臨文化與經濟侵蝕的龐大壓力。詳見：Hartmut Rosa, *Social Acceleration: A New Theory of Modernity*, New York: Columbia University Press, 2013, pp. 80–83.

快問快答

撰稿人
王聖閎
國立中央大學藝術學研究所助理教授
台新藝術獎提名觀察人

Q1 最打動你心的藝術作品是什麼？

讓經驗該作品的人會說：為了這件作品的存在，她／他願意活得更加精彩。曾經目睹過一位日本建築師做到了這點。

Q2 如果可以穿越時空，最想和哪位藝術家聊天，為什麼？

其實最想和一位思想家聊：班雅明。想回到1940年9月26日的那個晚上，告訴他歐洲最苦難的日子終會過去，而他的創造性思想，會讓整個二十世紀的藝術與哲學面貌更加不同。

Q3 藝術史讓你最開心或最痛苦的地方？

在時間的利刃面前，藝術作品的脆弱總是令人感傷。人類學家 Ruth Behar 曾說：「不讓你傷心的人類學就不值得從事」，其實藝術史也是。

藝評人，期許自己始終是藝術家的敏銳聆聽者與對話者，以及一位梳理在地藝術論述和理論觀點的掘土者。

—— 王聖閎

— 2 創作意志 —

自古以來，創作過程總是峰迴路轉，

充滿多重關卡和變數。

Q 當你觀看這單元的繪畫、攝影
和行為藝術時，
你有體會到貫穿作品的創作意志嗎？
創作意志如何投射或彰顯在作品之中？

Q 閱讀這些文章之後，你認為
哪位藝術家的創作理念能引起你的共鳴？

Q 哪位藝術家克服難關和開創新局的方式，
帶給你特別深刻的感觸？

追尋認同

這單元主要談論日治時期和戰後初期的台灣藝術發展。對於藝術家而言，作品成為探索主體性和民族意識的重要媒介。

- 留日的畫家、雕塑家和攝影家不僅琢磨技藝和建立風格，也追求文化認同的再現。
- 在日本殖民統治時期，許多台灣藝術家心懷文化自覺，反思如何表現台灣藝術的特殊性。
- 光復後，在政治高壓和戰鬥文藝的氣氛中，也有攝影家從生活經驗中找到認同的題材，認真記錄農村的風土民情。

在1980年代以前，台灣藝術史很少被視為一個正式的研究領域，在1980年代後期，台灣藝術史才進入學院體制，加上美術館的建立和藝術書刊的出版，推動了台灣藝術史的耕耘。這莫不代表台灣歷史意識的逐漸成熟，研究者和創作者一樣，也不斷地探尋和重構台灣的文化認同。所有人的認同皆受到歷史和政治變遷影響，同時也是對於台灣藝術的想像和再造。

1

追尋認同

學習台灣美術史與自我文化認同

顏娟英

① 黃土水，《蕃童》，石膏，1920 年，不存，第二回帝國美術展覽會圖錄。

● 早期台灣美術史的學者是怎樣摸索和學習，開拓這個新興領域？
● 田野調查和訪談對研究來說有多重要？

1920 年以前，台灣普遍還沒有美術的概念，那一年秋天留學東京的黃土水（1895-1930）以塑像作品《蕃童》①入選日本帝國美術展覽會，為身在混沌黑夜處境中的台灣知識份子照亮了學習美術專業的一條路徑，指點出人頭地的可能，並且藉此希望改變台灣人共同的命運。

沒有美術史的年代

我出生在沒有美術史課程的 1950 年代。1970 年國民政府為了宣揚中華文化正統，由故宮博物院主辦「中國古畫討論會」國際研討會。次年秋天台大歷史系研究所首次出現了美術史課程，我當時是大四生，旁聽了莊申老師「中西藝術史比較」、還有每週六下午，李霖燦老師暢談鑑賞如數家珍，廣受校內外學生歡迎的「中國美術史」。我們都以為故宮博物院收藏等同於博大精深的中國藝術史，兩位老師也都與故宮有很深的淵源，我循著這條小徑，進入了故宮工作。我緊跟著江兆申老師學習傳統鑑定古畫的眼力，揣想畫家創作時的構想以及筆鋒的運轉變化，潛心與古人對話。

幸而因為小小的挫折，讓我興起不為五斗米折腰的念頭，放棄故宮「小確幸」的公務員生活，辭職出國唸書。1970 年代，縱使有美術史博士學位也無法在台灣找到教書工作；我決定豁出去，

打開自己的美術史視野，遂決定踏上佛教美術的研究，深入陌生之地。1982 年 5 月，為了進行田野工作，我從東京轉機飛抵上海，當時台灣仍處於戒嚴時期，私自前往中國有通匪叛亂的嫌疑，因此我盡量隱名埋姓，背著草綠色帆布袋，居無定所地按圖索驥，尋找偏僻山區和鄉野間荒廢的古蹟。半年時間翻山越嶺行走於石窟之間不僅有助於鍛鍊腳力，我也清楚看到共產社會如宿命般，對獨裁者的英雄崇拜；極權體制下階級嚴格，社會底層難以翻身。我一個人靜靜反思在台灣的黨化教育下，曾經熟讀的歷史和地理教科書同樣充滿了虛偽而扭曲的政治宣傳與沙文主義，亟需捨棄。

中央研究院成立台史所

台大歷史系教授周婉窈，比我晚六屆進入歷史系唸書，曾經委婉地提起當年大學雖有台灣史課程卻不記得學過什麼，至於研究所「台灣史專題研究」內容，「用現在的話來說，很爆笑。」[1] 她靠著自己的信念與勇氣，學習台灣史。我則是完成博士論文後，才開始摸索台灣美術史的田野調查工作。1986 年束裝返台之際，張光直先生邀請我加入研究院新成立的跨所「台灣史田野研究室」，在研究中國之餘，撥出部分時間研究台灣寺院，我毫不猶豫的答應。

②黃土水,《甘露水》,大理石雕,1921年,80×40×H170公分,文化部典藏。©黃邦銓、林君昵,提供|北師美術館。

1993年7月，中央研究院成立台灣史研究所籌備處，按照周婉窈的說法，這是台灣史正式成為歷史學門的一個「領域」，進入學術殿堂的日期。[2] 研究台灣美術史需要參照著學習台灣史、生態史、文學史等相關研究；若缺乏歷史知識背景，台灣美術將淪為稗官野史。幸運的是，由於雄獅美術月刊社李賢文的熱心推動，1996年舉行「何謂台灣？──近代台灣美術與文化認同」學術研討會，邀請當時仍在中研院籌備處的周婉窈參與，共同摸索台灣的文化認同。[3]

深感前輩美術家的寂寞

黃土水創作目標不在追求出人頭地；他深知自己壽命有限，創造台灣美術是一條艱辛而漫漫無盡的長路。他嘗試不同媒材與主題，夜以繼日地工作，從學院式的裸女大理石像《甘露水》②到田園牧歌式的浮雕《南國風情》③。最後這位天才藝術家卻因為趕工製作大型浮雕《水牛群像》（1930，石膏，現藏台北中山堂）過勞而瘁死，年僅35歲又五個月。

1922年孤獨在東京創作的黃土水，應邀為故鄉寫下他的創作心得，〈出生在臺灣〉。他說，藝術創作的意義是美化人類的生活，更精確地說，是提高台灣的精神文化生活內涵，因為：

生在這個國家便愛這個國家，生於此土地便愛此土地，乃人之常情。雖然說藝術無國境之別，在任何地方都可以創作，但終究還是懷念自己出生的土地。我們台灣是美麗之島，更令人懷念。[4]

在全球新冠肺炎疫情爆發之前，我也和許多人一樣，經常出國參觀各地博物館、現代美術館，經過研究籌備，精緻地布展的經典作品，總是百看不厭，更激起學習之心，令人心曠神怡。不

③ 黃土水，《南國風情》，石膏浮雕，1927年，不存，第一回聖德太子奉讚展圖錄。

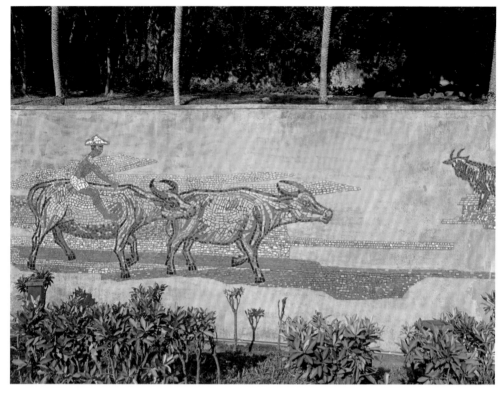

◢ 顏水龍，《從農村社會到工業社會》，磁磚壁畫，（局部：牧童騎牛），涂寬裕攝影。

◢ 顏水龍，《從農村社會到工業社會》，磁磚壁畫，1969 年，約 400×10000 公分，劍潭公園，涂寬裕攝影。

過，回過頭來看前輩藝術家的作品，不論我有沒有機會拜訪他們，都是無比親切與熟悉的記憶。黃土水、陳澄波（1895-1947）與陳植棋（1906-1931），三位我沒有見過的藝術家，還來不及走上創作巔峰，得到社會認同就病死或冤屈而死。在一個沒有美術的時代，爲台灣創造美術，他們的寂寞、委屈甚至憤怒都深深感動著我。

展開台灣美術田野調查

在沒有鑑賞與美術史教育中成長的我，幸運地在1980年代末期參與台灣史新一代的學者，展開廣泛的田野調查工作。在無人重視的史料中，反覆自在地閱讀；許許多多藝術家在他們的客廳接受我不止一次的訪問，甚至熱心地當我的引路人，分享珍貴的資料。即使曾經當面對談多次，理解年紀遠超過我父親輩的資深藝術家如顏水龍（1903-1997）④、林玉山（1907-2004）、陳進（1907-1998）、李石樵（1908-1995）等，並非容易的事。他們都曾留學，抱著理想返台，卻經歷改朝換代的動亂，走過黑暗的威權專制年代，受盡排擠、污衊，卻堅持默默地創作，爲我們留下未盡的夢想。他們的人格與作品給我以及更多學子溫暖的安慰，繼續啓發我們努力耕耘台灣美術史，擴展其視野，厚植其深度。[5]

故鄉的年輕人啊！請一齊踏上藝術之道來吧！此處花開不斷，鳥唱不絕。啊！到此法喜之境來吧！

——黃土水，出生在台灣

1 周婉窈，《臺灣史開拓者 王世慶先生的人生之路》，新北市政府文化局，2011，頁121。
2 同上，頁111。
3 《何謂台灣？——近代台灣美術與文化認同論文集》，台北：雄獅美術月刊社出版，1997。
4 黃土水，〈臺灣に生まれて〉，《東洋》，第25年第2、3號（1922.3）。全文譯稿，參見黃土水著、顏娟英譯，〈出生於臺灣〉，《風景心境——臺灣近代美術文獻導論（上冊）》（臺北：雄獅美術，2001），頁126-130。
5 顏娟英，〈威權時代的同床異夢——台北劍潭公園的故事〉，《Bí-sut Taiwan》，網址：<https://bisuttaiwan.art/2021/07/16/>。

撰稿人 **顏娟英**
中央研究院歷史語言研究所兼任研究員／藝術史的開心漫遊者

2

追尋認同

致美麗之島台灣：
黃土水在日本大正時期刻畫的夢想

鈴木惠可

1 黃土水，《少女》胸像，大理石雕，1920年，太平國小典藏。黃土水東京美術學校畢業作品，日文原名為《ひさ子さん》。照片提供：財團法人福祿文化基金會。

- 你看過黃土水的名作《少女》嗎？
- 在日治時代中，他抱持的藝術信念是什麼？
- 他對年輕人提出什麼呼籲？

雖然說藝術無國境之別，在任何地方都可以創作，但終究還是懷念自己出生的土地。我們台灣是美麗之島更令人懷念。

— 黃土水，〈出生於台灣〉，1922年

1920年 —— 夢想的起點

1920年3月24日，日本東京美術學校舉行畢業典禮，隔日舉辦畢業製作陳列會，儘管連日下雨，還是有不少來賓、觀眾參觀。其中，出展一件大理石少女雕像，是當年畢業於雕刻科木雕部的二十五歲台灣青年，黃土水（1895-1930）之作①。

肩上披著毛皮披肩，下身穿著和服，似是年僅十歲左右的日本女孩。清澈的眼睛望著前方，面容清秀，雖是石雕，其圓潤的雙頰令人感到宛如真人一般的溫度和氣息。少女似乎是富裕的家庭子女，如此西式與日式衣著搭配，也帶著一種日本大正時期（1912-1926）的摩登情趣。

此作品收藏於台北市太平國小，前身為日治時期創設的大稻埕公學校。黃土水生於1895年，正是日本統治開始的第一年。童年在台北艋舺及大稻埕生活的他，1911年3月大稻埕公學校畢業後，進入台灣總督府國語學校公學師範部乙科。黃土水在國語學校接受日本式近代教育，1915年3月畢業後，回母校大稻埕公學校當訓導。本來他並非立志成為藝術家，然而其精湛的木雕技巧，得到民政長官內田嘉吉賞識鼓勵，以及國語學校校長隈本繁吉推薦，被許可進入日本東京美術學校，半年後即赴日學習雕塑。

高砂寮的日子

1915年9月，黃土水抵達東京，住在台灣留學生的宿舍高砂寮。大正時期日本盛行各種社會運動，對台灣來說也是一個重要年代。如台灣議會設置請願運動等，台灣人在日本統治下展開許多政治社會運動，而在東京留學的台灣學生聚集的高砂寮，是這類台灣青年知識分子聚集的地方之一。張深切（1904-1965）回憶錄中，提到黃土水在住宿生當中令人印象格外深刻。他記得黃土水每天在高砂寮空地之一角敲打大理石，除吃飯外很少休息。當時的台灣留日學生對美術不甚理解，許多寮生看不起他。張深切寫到，黃土水領到畢業證書回宿舍時，他不滿意九十九分，「**如果我的記憶沒有錯，他是在我面前撕破了他的畢業證書扔掉的。留學生到東京讀書的唯一目的，是在爭取畢業文憑，而他竟視之如敝屣，棄之而不顧，其實力之大，信念之強，由此可以想像**」。

台灣青年的希望

當時一般台灣人對藝術很陌生，但黃土水在日本美術界的活躍給予台灣青年鼓勵。美術學校畢業半年後的1920年10月，黃土水入選第二回帝展，成為第一位入選日本官方美術展覽會的台灣人。當年甫創刊的《台灣青年》，是第一本台灣政治運動雜誌，便於卷頭刊登黃土水入選作品《蕃童》照片②③。

1922年3月到7月，東京舉辦和平紀念博覽會，一位筆名「延陵生」的台灣學生與幾位朋友一同參觀台灣館，在那裡看到黃土水作品④：「**會場內四處有台灣物產和工業製品，中間有台灣模型，其兩端陳列我朋友黃土水君所製作的兩件作品，甘露水和回憶（思出），展示得很漂亮。物產和工業製品則未引起我那麼多的注意，看到黃君作品吸引著觀眾目**

②《台灣青年》第一卷第五號（1920年12月15日）封面。《現存台灣青年復刻》（國立台灣歷史博物館，2019）。

蕃 童

黃 土 水 氏 作
（第二回帝國美術院展覽會出品入選）

③ 黃土水，《蕃童》（石膏，1920）。《現存台灣青年復刻》（國立台灣歷史博物館，2019）。

光，使我湧出一種拚勁，他映證了只要我們學習得好，就能發揮各自所具有的天賦能力。」

1910年代台人武裝抗日運動失敗後，受過近代教育的台灣新青年，透過教育及文化水準的提升來追求自己民族的獨立性。這般時代氛圍下，1922年黃土水在雜誌《東洋》上發表了一篇日文隨筆。其中，黃土水慨嘆，台灣人沉迷於「物質萬能」的夢中，多數人不瞭解藝術，忽視美的生活。黃土水盼望著，**「然而台灣是充滿天賜之美的地上樂土。一**

旦鄉友們張開眼睛，自由地發揮年輕人的氣概時刻來臨時，毫無疑問必會在此地誕生出偉大的藝術家」。

殖民統治下的榮光

1920年首次入選帝展後，至1924年黃土水連續入選帝展，期間他不僅在美術界活躍，且得到日本皇室賞識。1920年秋天，久邇宮邦彥王夫婦第一次訪台，於大稻埕公學校參觀黃土水的石雕《少女》像。1922年和平紀念博覽會時，黃土水作品亦引起皇族關注。於是

4 和平紀念東京博覽會台灣館內部，《平和記念東京博覧会出品寫真帖》（赤誠堂出版部，1922）。

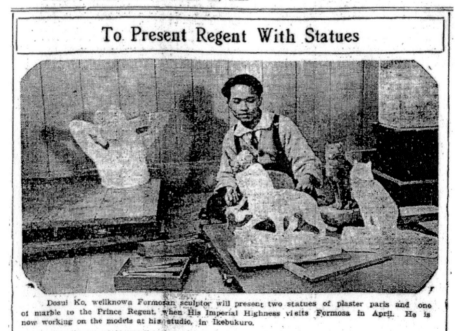

TOKYO, THURSDAY, MARCH 22, 1923

To Present Regent With Statues

Dosui Ko, wellknown Formosan sculptor will present two statues of plaster paris and one of marble to the Prince Regent, when His Imperial Highness visits Formosa in April. He is now working on the models at his studio, in Ikebukuro.

5 1923 年在日本東京工作室的黃土水，"To Present Regent with Statues", The Japan Times, 1923 年 3 月 22 日。

在1922年底，黃土水以台灣特有動物，帝雉與梅花鹿為題材，兩件木雕獻給大正皇后及皇太子（日後的昭和天皇）。翌年1923年皇太子訪台，黃土水為了將作品贈送給皇太子，在東京池袋的工作室努力製作著⑤。

1930年 —— 猶在夢想的途中

　　赴日學習雕塑數年間即入選日本帝展，作品被日本皇室所收藏，作為年輕藝術家的黃土水創作生涯似乎相當順利。然於1925年第六回帝展落選後，他不再參加帝展，開始接受許多銅雕為主的委託製作。可能因為現實上無法有充分的創作時間，在他的創作晚期大理石作品幾乎消失。1930年底，黃土水因腹膜炎於12月21日凌晨在東京帝大附屬醫院去世，享年三十五歲，距離他美術學校畢業僅十年。黃土水最輝煌的創作時光，正值日本大正時期，他還沒看到光復後的台灣社會，就英年早逝。許多代表作在他死後散佚，《少女》像獨自安置在台灣他的母校裡，一百年後才現世，《少女》能否看到黃土水的期望已經實現，或還在路上呢？

參考資料：
黃土水，〈出生於台灣〉，《東洋》，第二十五年第二·三號，1922年3月，收錄於顏娟英、鶴田武良譯著，《風景心境》（台北：雄獅，2001）。
張深切，〈黃土水〉，《里程碑（上）》（台北：文經出版社，1998）。
延陵生，〈平和博見物日記的一節〉，《台灣》，第三年第一號，1922年4月，筆者中譯。
《校友會月報》，第十九卷第一號，東京美術學校校友會，1920年4月。
《台灣日日新報》，1920年10月30日，版7。
顏娟英，〈徘徊在現代藝術與民族意識之間—台灣近代美術史先驅黃土水〉，《台灣近代美術大事年表》（台北：雄獅，1998）。

快問快答

撰稿人
鈴木惠可
中央研究院歷史語言研究所博士後研究員
日本東京大學總合文化研究科博士

Q1 最打動你心的藝術作品是什麼？

23歲在紐約看到David Smith作品，是吸引我研究雕塑史的起點。

Q2 如果可以穿越時空，最想和哪位藝術家聊天，為什麼？

台灣雕塑家黃土水。十年以上研究他，想要確認內容是否正確（還好他會講日語）。

Q3 藝術史讓你最開心或最痛苦的地方？

藝術作品不只是在美術館收藏、陳列之物，發現原來被遺忘的作品，是近現代藝術史研究中，最有樂趣的地方。

在尋找日本與東亞歷史的隙縫間所埋沒的藝術家聲音。

——鈴木惠可

3

千言萬語：陳植棋的明信片

蔡家丘

① 陳植棋《台灣風景》明信片。謝國興、王麗蕉主編，《陳植棋畫作與文書選輯》，台北：中研院台史所，2017.08，頁137。

● **明信片是了解藝術家生平的線索？**

● **上頭的字跡透露著陳植棋怎樣的內心世界？**

● **背面的圖片代表什麼意義？**

一 1928年，
陳植棋《台灣風景》明信片，家族收藏

我們到美術館看展覽，結束時，常常在出口處能買到印有展覽作品的明信片。可以當作紀念品，也可以再寄給親朋好友。這張也是如此印製的明信片，日文寫作「繪葉書」。比較重要的是，《台灣風景》原作可能已不存，這張明信片成為我們仍能夠認識作品的依據。①

陳植棋（1906-1931），出生於汐止橫

科，1920年就讀台北師範學校。1924年因校方安排修學旅行時偏袒日本學生，參與抗議學潮而遭退學。在美術老師石川欽一郎（1871-1945）的鼓勵下，立志於美術創作，隔年考入東京美術學校西洋畫科。《台灣風景》是他第一次入選日本帝國美術院美術展覽會（簡稱帝展）的作品，使他成為繼陳澄波（1895-1947）之後，與廖繼春（1902-1976）同時獲得入選的第二位台灣畫家。他在留學期間返臺創作此畫時，曾以書信般的語氣於報上刊文，向台灣畫家呼籲：

台灣的自然比起日本內地更熱情，色彩更豐富，像樹木、建築物、空氣、風俗等都能呈現原色的強烈對比，維持一種極佳的和諧，有如一首感性的詩。
唯希望—若想成為一位真正的畫家，那應該更深入精神生活，並且保持純真。不要媚俗！不要妥協！[1]

《台灣風景》色彩鮮明，將景物星羅棋布，畫家像是悠悠念出一首描述故鄉的台灣民謠。庄腳路，大板車，紅磚仔厝前，身影沓沓仔行。作品首次入選帝展後，陳植棋興奮地寄出家書，每句都如同是寫給自己的期許：

我一心鑽研的是支配未來社會的藝術，所以覺悟今後要傾盡全力，猛烈奮鬥。人若想要追求安樂的生活，就非忍耐痛苦不可。[2]

入選帝展為何如此重要，能使畫家深感重責大任呢？台灣在日治時期引入現代美術（如新媒材的雕塑、油畫），成為文明進步的象徵。當時最能展示現代美術的場所，便是官方美術展覽會，包括日本的帝展，以及1927年台灣開辦的美術展覽會。台灣畫家挑戰競爭激烈的帝展，與日本畫家一較長短，由此證明台灣人的文化地位。陳植棋以帶有野獸派的色彩與風格，一一網羅故鄉景物，便是要證明，台灣畫家也擁有現代美術的眼光和技巧，能表現故鄉事物的獨特性。

特別的是，這張是陳植棋與家族留存下來的明信片，是畫家與家族留給自己的紀念品，意義非凡。上面其實沒有要給別人的訊息，有的是畫家念給台灣的歌詩，與如家書所述的喃喃自語。

二 1930年10月12日，
收件人：陳鶼鶼樣

陳植棋於1927年與士林望族之女潘鶼鶼結婚，偕妻赴日，隔年將妻兒安頓於汐止老家，隻身於東京奮鬥。這段期間，他經常寫家書，報告留學生活。有時一次連續多張信紙，細數生活近況與創作心得，以及對家人的思念之情。1930年陳植棋以《淡水風景》再度入選帝展，在東京一接獲通知，隨即於隔日向妻子報訊。畫作還來不及翻拍印製，所以寫在一般的明信片上。正面是地址、收件人，背面寫滿字句。②

11日傍晚發表，台灣人二人入選，張秋海新入選，我以《淡水風景》一件再度入選，感到僥倖，要更加自重。萬事以身體為原動力，所以要先好好養生，接著有精神的學習。病況漸漸轉好。[3]

比起長篇的家書，明信片紙幅有限，卻仍透露畫家的無比喜悅。他此處的筆跡特別活潑，有的畫圈，有的拉長弧線，有的輕快挑起，轉落下一筆，有點親切有點可愛。不難想像書寫者的興奮之情，像是溜冰選手在場上迴旋飛舞後的痕跡。不過，陳植棋也因趕赴報名

帝展，奔波中染病導致肋膜炎，所以提到養病一事。紙短情長，喜憂總是參半。

三 1931年1月1日，
收件人：林獻堂先生

10月12日陳植棋向妻子通報喜訊後，16日起帝展開幕，《淡水風景》於東京府美術館展出，「繪葉書」也印好了。日本有寄賀年卡的習俗，畫家印有自己作品的明信片，是最好的賀年卡。於是隔年元旦，陳植棋將其中一張寄到了臺中霧峰。③

收件人是林獻堂（1881-1956），他出

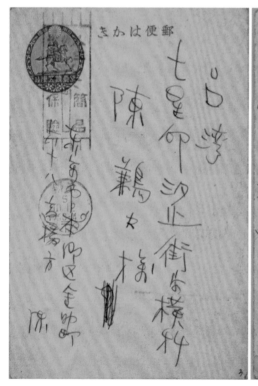

② 陳植棋明信片。圖版來源：《陳植棋畫作與文書選輯》，頁113。

身台灣望族霧峰林家，日治時期投入台灣政治、教育，與文化運動。1920年代，與楊肇嘉（1892-1976）、蔣渭水（1888-1931）等人領導台灣議會設置請願運動，爭取台灣人的權利，成立文化協會，提升台灣文化水平。林獻堂也贊助藝術家，包括顏水龍（1903-1997）、郭雪湖（1908-2012）等人均受過他的照顧。追求更平等、自由的思想，從地方仕紳、留學生、知識分子，逐漸擴及台灣社會各階層角落。包括陳植棋等臺北師範學校的學生們，便受到蔣渭水的感召，紛紛覺醒。當年的陳植棋從學潮份子，轉變爲美術留學生，並非放棄原本的理念，而是找到一個適合自己實踐理想的途徑。對他們而言，畫作的堂堂展示，產生的力量不亞於走上街頭演說。藝術家透過官展出人頭地，猶如是爲台灣人

③陳植棋寫給林獻堂的明信片上印有作品《淡水風景》，林獻堂博物館藏。圖版來源：《進步時代：台中文協百年的美術力》，台中：國立台灣美術館，2021.04，頁86。

在選舉中爭得一個席次。

《淡水風景》後來還曾為楊肇嘉所收藏，在他們眼裡，看到的不只是山丘上層層疊疊的樓房，而是一位藝術青年苦心搭建的理想國度。那個國度的草土紮實，樓房穩固，有著超乎現實的濃密厚重。因此美術創作並不拘泥於眼前的現實，也不僅是個人的藝術表現，而是在形塑台灣存在的模樣，實踐對未來家國的想像。

從前引的書信內容、生平經歷，和親友的描述中，可知陳植棋其實是位熱血青年，滿懷對家人、美術創作，與台灣民族的熱情，一如他振筆疾書的筆跡。然而，在這張明信片上，除了兩字賀詞外，再無隻字片語。

賀正 一月一日。

不但如此，明信片上字字工整，下筆謹慎，「正」「一」的橫筆特別拉長，帶有書法般的按捺起伏。陳植棋藉這張明信片，恭敬地向一位最重要的長輩報告自己為故鄉達到的成就。像是在某些場合，穿上難得從衣櫃取出的訂製西裝，舉止拘謹不太習慣，但掩不住青春氣息，有點正經有點帥氣。一張明信片無須多言，勝過千言萬語。

1 陳植棋，〈本島美術家に与へる〉，《臺灣日日新報》1928.09.12版3。譯文參考顏娟英譯著，《風景心境—臺灣近代美術文獻導讀》上（臺北：雄獅，2001），頁133。
2 《不朽的青春—臺灣美術再發現》（台北：台北教育大學 MoNTUE 北師美術館，2020），頁257-259。
3 謝國興、王麗蕉主編，《陳植棋畫作與文書選輯》（台北：中研院臺史所，2017），頁113。

快問快答

撰稿人
蔡家丘
國立臺灣師範大學藝術史研究所副教授

Q1 最打動你心的藝術作品是什麼？

法隆寺《百濟觀音》。

Q2 如果可以穿越時空，最想和哪位藝術家聊天，為什麼？

怕會幻滅，所以還是不要。

Q3 藝術史讓你最開心或最痛苦的地方？

讓你開心的同時也痛苦。

Q4 如果可以，你最想成立什麼樣的美術館？

可以隨時調件又不會損害作品的美術館。

「可是我還不知道人活著的意義。」
「看看畫，聽聽風的聲音。」by 村上春樹

—— 蔡家丘

4

追尋認同

台灣農村美如畫：
談何慧光1966年的《農忙》

陳德馨

① 何慧光，《農忙》（又名《蔗田裡酣睡的嬰兒》），1966年。圖版來源：國家圖書館閱覽組編輯，《台灣早期農村生活—何慧光攝影集》（台北市：國家圖書館，2009），頁24。

● **巴比松畫派對1960年代台灣的農村攝影有什麼影響？**
● **何慧光的《農忙》反映出什麼樣的時代和城鄉發展？**

　　1960年代的台灣農村雖然面臨都市化的侵凌，但是傳統生活方式仍隨處可見，可說是百年習慣完全消失前殘留的夕陽餘暉，如何透過相機紀錄或形塑台灣的農村風貌，便成為「影會時期」許多攝影師有趣的挑戰。

　　台灣農村景致在日治時期，便已經常刊登在旅遊明信片上，作為亞熱帶殖

民地之一景吸引觀光客。只不過相較於明信片宣傳性的功能，1960年代攝影鏡頭下的農村景致，更多了一份在此基礎上添加個人美學詮釋的考慮。而在這群攝影師中，何慧光（1929-）的作品自有一份模仿西洋古典繪畫的意圖，值得我們注意。

融西洋古典構圖於攝影中

以1966年所攝的《農忙》①為例，這幀照片呈現的是南台灣蔗田收穫之一景，地平線平直的橫過畫面中央2/3處，蔗田裡的活動都放在橫線底下，這種構圖讓畫面形成一種安穩的定靜感，再加上趣味所在黑傘下熟睡的兩名嬰孩放在近景處，載滿甘蔗的牛車則在遠處與其遙相對應，增加了畫面巧妙的平衡，彷彿是一幅精心設計過的繪畫，讓這幀照片產生法國巴比松畫派（Barbizon School）特有的趣味來。這種古典的構圖，可以從米勒（Jean-François Millet, 1814-1875）著名的畫作：《拾穗》②中看出，尤其是地平線的位置與部分母題的選擇，其相似度讓人驚訝不已。當時已是台南美術研究會一員的何慧光，應該不會不知道米勒的《拾穗》這幅畫。[1] 我們相信，他

②米勒，《拾穗》，油畫，1857年，83.5×110公分，法國奧賽美術館。

③ 愛默生，《收割季節》，1888 年，The J. Paul Getty Museum, Los Angeles。

在經營攝影社之餘，利用閒暇上山下海四處獵影，西洋繪畫史的知識必定會給他不少的幫助，而《農忙》正是這種知識背景影響下的結果之一。

藝術史上的自然主義

藝術史上的法國巴比松畫派是從「嘲諷農民之癡愚」及「幻想農村之無邪」兩種繪畫傳統中走出，選擇以樸實的角度來呈現農村的真實，不但在當時畫壇引領出描繪鄉村農民的熱潮，也為日後表現農村景致之畫風奠定自然主義的基礎。其畫風影響力甚至也擴及新興攝影藝術的發展，因為他們所強調的寫實、自然與當下，對於正在尋找美學定位的攝影圈極具吸引力。有感於攝影不應該模仿繪畫，應該尋找自身的獨立性，站在創作前沿的幾名攝影家，正努力建立攝影的風格與主題，其中尤以彼得·亨利·愛默生（Peter Henry Emerson, 1856—1936）最具代表性。他將攝影主題從歷史文學轉向自然真實，期望能掙脫城市的腐化，從鄉村林野中尋得生命力。[2] 我們從愛默生拍攝的《收割季節》③，便可看見他的這份努力。[3] 這幀照片直接攝自農地，不是舞台設計，也無人為擺弄，務求呈現真實的農村生活。但此作雖不刻意模仿繪畫，卻也非機械性的複製自然，而是與巴比松畫風合拍，呈現所謂真實純樸的農民形象。攝影史或許已經指出，愛默生仍侷限在當代繪畫美學範疇，但他指明的方向卻是日後攝影界努

力不懈的目標。

　　台灣的何慧光不必然知道這段攝影史，但是巴比松畫風的影響，卻讓他的創作與攝影史上的這段歷程相互呼應，也讓台灣農村多了一份典雅的影像。

為台灣農村留下典雅影像

　　1966年，37歲的何慧光將其拍攝的農村影像於台南、台北展出，台灣省攝影學會理事長鄧南光還特地撰文以誌其事。[4] 鄧南光注意到何慧光的這些農村影像「內容豐富，意義深遠」，但是他更聚焦在影像的趣味性上，像對於《農忙》，便直接指出重點是「被雙親放在一旁的小孩，可以看出農村生活的一端」；對於《小小羊兒要回家》則是指「很自然的配合小孩和小羊」；但是對於一些人像作品，則批評「表現不足」，「陷入刻板，缺乏生動」；至於何慧光在個展中向十九世紀西洋畫意的模仿，則勸說他：「新出發的攝影家應邁向新風格的開創，終止模仿。…最後尚祈何君終止沙龍古調作風，誠如卜列遜邁向高水準的寫實。」顯然兩人此時的攝影旨趣並不一致，何慧光的嘗試並沒有獲得他的認同。事實上，何慧光這次個展呈現了他多年來取法多方的努力，雖然他對外宣稱私淑亨

④ 何慧光，《歸牧》（又名《曠野‧村姑‧牛羊》），1966年。圖版來源：國家圖書館閱覽組編輯，《台灣早期農村生活—何慧光攝影集》（台北市：國家圖書館，2009），頁38。

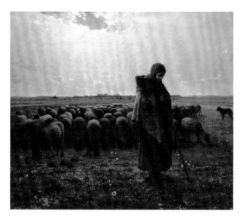

⑤米勒,《大牧羊女》,油畫,1863年,81×101公分,
法國奧賽美術館。

利·柯杰-卜列遜(Henri Cartier-Bresson,
1908-2004),但從展出內容遍及「寫實、
沙龍、抽象等各方面」來看,卜列遜也只
不過是他多方學習的對象之一,並無法
代表全部。[5] 有趣的是,何慧光選用西洋
古典畫意呈現的台灣農村,似乎也是一
閃而逝,日後再也沒有做過這方面的探
索,縱使他的鏡頭又轉向漁村、廟會、
婚喪禮俗等主題,但是在技法上已不再
乞靈於此,1966年的個展似乎成了他這
方面嘗試的展示與結束。

　　或許是勇於探索攝影風格的個性,
讓他日後能夠擔任裕隆汽車產品目錄及
觀光局宣傳海報的拍攝工作。雖然台灣
農村風貌不再成為他創作的主題,只是
當二十一世紀的觀眾重新翻看他1966年
拍攝的《歸牧》④時,那種模仿米勒《大
牧羊女》⑤構圖的意圖,似乎又重新喚起
台灣農村可以美如法國巴比松繪畫的美
好記憶。

快問快答

撰稿人
陳德馨
國立空中大學教授

Q1 如果可以穿越時空,最想和哪位藝術家
聊天,為什麼?

前川千帆,純粹就是喜歡他的
作品。

Q2 藝術史讓你最開心或最痛苦的地方?

最開心的地方:在藝術品中發現
作者的創意。

Q3 如果可以,你最想成立什麼樣的美術館?

世界木刻版畫美術館。

我喜歡中外藝術品,尤其喜歡透過藝術品的
觀察,了解作者在過程中觀察與選擇,並了
解他所處的美感世界。

——陳德馨

1 賴惠鳳,〈歲月的容顏‧時代的見證—何慧光先生及其農村生活攝影側
記〉,收於國家圖書館編印,《台灣早期農村生活—何慧光攝影集》(台
北市:國家圖書館,2009),頁153-156。
2 昆汀‧巴耶克,〈獨樹一幟的畫意攝影〉,《攝影現代時期》(北京:中國攝
影出版社,2015),頁33-48。
3 彼得‧亨利‧愛默生,《收割季節》,1888年,The J. Paul Getty Museum,
Los Angeles。
4 鄧南光,〈何慧光個展觀後〉,《台灣攝影》,期24(1966.10.25),版4。
5 鄧南光對於何慧光個展裡風格多樣的現象也批評道:「舉辦以前,有必
要再三檢討展出作品。不要以作品張數多為貴,有缺陷的作品應予
淘汰,以免破壞整個展出作品的統一。展出作品最好都是表現作者個性
的作品,並且能予統一才有個展的意義。」,前引文。

── 3 追尋認同 ──

Q 閱讀完此單元後，
你是否對台灣藝術史有不一樣的認識？

Q 你有感受到這群藝術家
追尋文化認同的熱忱嗎？

Q 他們又是如何回應
社會脈動和實踐自我的理想？

Q 在欣賞各篇作品的同時，
你有發現藝術家們是如何
將西洋的藝術技巧，與台灣文化底蘊融合，
演繹出獨特的作品嗎？

社會鏡像

藝術伴隨社會的需求而生，同時也是時代潮流、物質條件之下的產物。當我們在欣賞一件作品時，除了出色的視覺風格和技藝之外，也可以試著猜想它背後的社會成因和背景。經過一番探尋，可知藝術不僅是某人的作品，也會透露一個特定社會或群體的價值觀。這樣一來，我們再進一步思考，藝術家是順應主流、服從體制呢？還是身處於邊緣或反抗的位置，向社會大眾提出諍言和警醒？

這單元的內容帶領我們看見：

● 十八世紀歐洲風俗畫的黃金期，隱含著民主社會制度的崛起。
● 十九世紀末的安那其思潮，啟發了前衛藝術家畫出理想社會的願景。
● 日治時期台灣畫家進行風景寫生，時常受到軍警系統的控管。
● 中國文革時期快速興起的芒果熱潮，反映當權者的政治意識形態宣傳。
● 柏林圍牆倒塌之後，表達抗爭的街頭塗鴉逐漸變成另類的城市裝飾形象。

這五篇文章皆以社會藝術史的視角，共同關注藝術家如何面對社會現象、詮釋社會現實；而政治權力和經濟結構，又在無形中影響著藝術界，甚至滲透創作思維。

1

風化還是俗畫？
從風俗畫的演變看庶民力量的崛起

盧穎

● **風俗畫是什麼？這類繪畫為何會大受歡迎？**
● **它代表市井小民的品味嗎？**
● **風俗畫如何改變藝術史的發展？**

英文「genre painting」中文常譯為「風俗畫」，大概對很多人來說有沒有翻譯都一樣霧煞煞。肖像畫是為人物肖像，風景畫再現風景，靜物畫呈現靜置的物品，那風俗畫到底是什麼？聽起來就俗俗的難登大雅之堂。其實，代表庶

① 霍加斯，《現代婚姻2：早餐》（Marriage A-la-Mode: 2. The Tête à Tête），油畫，1743 年，69.9×90.8 公分，國家畫廊，倫敦。圖版來源：https://reurl.cc/W3lMey（Public Domain）

② 大衛・特尼爾斯二世（David Teniers the Younger），《老農民與廚房女僕的馬廄調情》（An Old Peasant Caresses a Kitchen Maid in a Stable），油畫，1650 年，43.2×64.9 公分，國家畫廊，倫敦。圖版來源：https://reurl.cc/DgGEXQ（Public Domain）

民文化的風俗畫，在藝術史中逐漸受到重視，與民權提倡與階級崩潰的歷史發展是不謀而合的。讓我們從認識風俗畫開始，進一步討論在不同時代為什麼對風俗畫會有不同的評價吧！

風俗畫・先生您哪位？

事實上，十八世紀的人也有這樣的問題。在此之前，不管是英文的 genre painting 或法文的 peinture de genre，在明確的意義規範出現以前，可能泛指所有無法被其他畫種涵蓋的繪畫，換言之，「其餘的部分」。然而，為什麼是十八世紀？大致歸因於兩股藝術潮流的影響。

首先，這和歐洲藝術學院的興盛有關。自十六世紀藝術專業學校在義大利、法國、英國相繼成立，學院派藝術成為顯學。為了讓繪畫成為學科便於授課，加上當時的人習慣透過分類法來認識事物，老師們便將「繪畫」這個大觀園分成了歷史畫、[1] 肖像畫、靜物畫、風景畫等不同的畫種。其中，原本用來歸納「雜項」的「風俗畫」面臨了定義的問題。

另一個原因來自商業活動興盛，藝術不再只為宗教或宮廷服務。十七世紀開始，新興中產階級成為主要的藝術品購買者，他們喜好的繪畫前所未有的受到重視。其中描繪常民生活、地方文化

③ 阿德里亞恩・范德維爾（Adriaen van der Werff），《於海克力斯雕像前玩耍的孩童們》（Children Playing in front of a Statue of Hercules），油畫，1687年，46.8×35公分，老繪畫陳列館，慕尼黑。圖版來源：https://reurl.cc/83d8EM（Public Domain）萊黑瑟所謂「講究的中產階級」：畫面人物並非貴族，他們以合宜舉止進行著日常活動。

的風俗畫，便成爲荷蘭繪畫的特色之一，在歐洲的藝術脈絡中獨具一格。②

廣義的風俗畫盛行在荷蘭以外的歐洲地區，也包含市集街景、詼諧的逗趣人物，有時也會出現香豔刺激的畫面，例如法國流行的洛可可。風俗畫主題與內容十分多元，雅俗皆有。而且，因爲少了宮廷或教會的贊助，藝術家的贊助來源相對不穩定，需要以更吸睛的方式去迎合潛在購買者的喜好，導致各種不同題材與形式的風俗畫大量出現，讓人們不得不以更清晰的規範去描述它們。

風俗畫・在很久很久以前…

在此之前，風俗畫像牆上的那抹蚊子血，並不受到重視，或是直接被明定爲次等的藝術表現。原因來自古典時代對喜劇（comedy）的評論。亞里斯多德（Aristotle, 384-322 BC）在他著名的《詩學》（Poetics）中講述了他對藝術和美學的看法：所有的藝術都來自對眞實世界的模仿，包括悲劇、喜劇與繪畫。這些模仿有分等級，悲劇的層次高於喜劇，因爲喜劇模仿眞實世界中較劣等的人事物而使人發笑，那些來自社會階層較低的人：公民、農人或邊緣人。而喜劇式的誇大，有些甚至帶有諷刺或怪誕的風格，使得這些「日常」題材的風俗畫淪爲插科打諢的畫種。

風俗畫・新觀點

有別於古典時代的學者對日常景象的不屑一顧，十七和十八世紀的人們對這類的繪畫開始有了新的觀點與詮釋。

荷蘭有輝煌的風俗畫歷史，畫家暨理論家傑哈爾・德・萊黑瑟（Gérard de Lairesse, 1640-1711）融合荷蘭風俗畫傳統及學院崇尚的歷史畫，提出持平的見解，成爲歐洲藝術史上最早且極爲重要的風俗畫相關理論。他一改過去將「風俗畫」等同於喜劇及粗俗平庸的情景，而強調風俗畫與社會環境的關聯，除了描繪社會下層人士外，也呈現了新興中產階級的得體行爲與良好的生活品味。換言之，風俗畫不僅模仿令人排斥的事物，亦能顯現具有啓發性的事物。他進而提出風俗畫的三個等級，依序是：優雅的現代（cierlyk modern）、講究的中產階級（elegant）及喜劇式的平民繪畫（comic），區分雅俗之別。③

在英國，對風俗畫則有不同的演繹方式。霍加斯（William Hogarth, 1697-1764）的混合式創作難以分類，他提出「喜劇式的歷史畫」（comic history），即以通俗的元素呈現歷史畫般的道德與精神價值。霍加斯不極力擺脫喜劇的色彩，而是進一步拓展了喜劇能夠承載的意義，將風俗畫（或者較爲詼諧的常民語彙）本身的質量提高。霍加斯自稱爲「現代道德主題畫家」（painter of modern moral subject）。「現代」來自於當代的、隨環境改變的，且建立在通俗的基礎上；「道德」則展現了藝術的教育啓發潛力。他也強調風俗畫的動態處境，視風俗畫爲描繪中產階級以

及諷刺社會的藝術。①

　　面對鄰國對風俗畫的重視，法國的藝術評論也開始把風俗畫當作一回事。狄德羅（Denis Diderot, 1713-1784，編纂百科全書的作家）也提出風俗畫的重要性。他認爲葛赫茲（Jean-Baptiste Greuze, 1725-1805）的風俗畫帶有悲劇性質，不只打動人心，更教育觀者。他還釐清過去歷史畫家與風俗畫家之間的偏見：歷史畫家認爲風俗畫家只是複製眼前景象而無深層

的思考；而風俗畫家認爲歷史畫家淨畫些空泛誇大的事物。狄德羅則認爲它們各有其價值：歷史畫訴求崇高永恆，而風俗畫訴求寫實。④

風俗畫・藝術話語權的轉移

　　中產階級的知識與政治解放，在此時扮演著重要的角色，造成大眾品味的轉變，以及關於風俗畫的新見解。風俗畫逐漸提高的影響力，可視爲法國大革

④葛赫茲，《父親的詛咒與忘恩負義的兒子》（The Father's Curse and The Punished Son），油畫，130××162公分，1777年，羅浮宮，巴黎。圖版來源：https://reurl.cc/xGn2De（Public Domain）

命社會階級崩潰的先兆。十八世紀末一連串的事件都象徵著舊價值的衰落。新的政府結構使舊學院價值重新洗牌，風俗畫被視爲帶有愛國主義，在新政府的支持下成爲與歷史畫地位相同的畫種。

　　法國革命影響著整個歐洲，革命後，各國因不同政治、社會因素對風俗畫有不同的評判。法國風俗畫的發展反映著啓蒙時代後平民掌握的政經權力，較過去的專制時代多元且自由，體現在風俗畫許多面向：幽默的、寫實的、或關心過去被宗教與宮廷所忽略的族群。隨著權力中心的瓦解，風俗畫與歷史畫的黃金交叉在十八世紀末出現。到了十九世紀，風俗畫的主導性凌駕代表威權的歷史畫，在在呼應著政治的變化：權力不再掌握在少數菁英手中，藝術也是。

快問快答

撰稿人
盧穎
美術館員
業餘文字工作者

Q1 最打動你心的藝術作品是什麼？

Boltanski 的《Les Archives du Cœur》。

Q2 如果可以穿越時空，最想和哪位藝術家聊天，為什麼？

陳澄波，跟他聊台灣美術、國家認同，想知道那個時代的畫家怎麼看藝術與他所處的社會；還有他收集的明信片。

水瓶座，O型，台南人。
還沒有決定好我是誰。

——盧穎

1 歷史畫（history painting）因為結合了風景、各種物件及人體，同時又需要創作者的文學涵養與敘事能力去構思一幅完整的作品，而被學院視為畫家能力最高的體現。

參考資料：
Barbara Gaehtgens, 'The theory of French genre painting and its European context', in Colin B. Bailey (ed.), *The Age of Watteau, Chardin and Fragonard: Masterpieces of French Genre Painting* (New Haven and London: Yale University Press, 2003), pp. 40-59.
Hannah Williams, *Académie royale : a history in portraits* (Burlington, VT : Ashgate, 2015).

社 會 的 鏡 像

安那其的理想:《和諧的時光》

曾少千

- ● 安那其主義從何而來？
- ● 它的社會思想和願景是什麼？
- ● 為什麼它深深吸引著新印象畫派藝術家？

①席涅克,《和諧的時光:黃金時代不在過去,而在未來》,油畫,310×410公分,1893-1895年。蒙特勒伊市政府 (Mairie de Montreuil)

每一世代的年輕人，都懷有理想。每一個願景的形成，皆有其歷史條件。對於2016年新任行政院數位政務委員的唐鳳來說，她想利用進步的資訊科技，輔助公民參與和民主審議，實現心中「持守的安那其」（conservative anarchy）。她的目標是發揮公民黑客的技術和精神，推動開放政府。

本文的重點不在於唐鳳的「安那其」信念，也不是討論台灣未來的數位政策；而僅想藉由這則新聞，回顧藝術史上的「安那其」潮流，試圖了解當藝術家面對極度不確定的將來時，他們如何手腦並用地視覺化社會的藍圖。

最具企圖心的安那其畫作

「安那其」，意指無政府主義，是一個反威權和提倡改革的政治哲學，曾經在十九世紀末的歐洲大放異彩。「安那其」的圖像發展，在1890至1910年間達到高峰，散播於許多左翼畫報插圖，抗議經濟、軍事、人權政策。同時，對法國時局憤慨的新印象派畫家，也懷抱著安那其的理念，其中最具企圖心的畫作即為：《和諧的時光：黃金時代不在過去，而在未來》①。

這是保羅‧席涅克（Paul Signac）於地中海岸聖托佩鎮所繪的巨幅油畫，最初題名是：《安那其的時光》。近景樹蔭下，男人們摘果、閱讀、玩滾球。坐臥在鳶尾花邊的母親，手遞無花果給赤裸的幼兒。陽光閃耀在中景的蜿蜒小徑上，戀人擁舞，農夫播種，女子採花和晾衣。海邊有畫家寫生，泳者戲水。遠景帆船乘風平浪，眾人在碩大傘松下牽手起舞。這旖旎風景中，勞動和休閒達到了平衡，文化和自然共存共榮，兩性和平（公母雞亦然）。

點描法下的純樸聚落

湊近端詳《和諧的時光：黃金時代不在過去，而在未來》，可看到無數的細密色點，由對比和互補的顏色並置交織。沒錯，這正是著名的「點描法」，在十年前由席涅克和秀拉（Georges Seurat）一同研發而成，他們吸收科學新知，包括馮‧亥姆霍茲（Hermann von Helmholz）的視覺生理學、謝弗勒爾（Michel-Eugène Chevreul）的色彩關係論、魯德（Ogden Rood）的色彩認知學，想解析人們如何感知光線和顏色，進而發明所謂的「分光法」（divisionism）。為了畫《和諧的時光：黃金時代不在過去，而在未來》，席涅克再度研究故友秀拉的傑作《大碗島的星期天》②，沿用其技法和草地水岸的構圖。然而席涅克增大了畫面尺幅，提高燦亮的橙黃色比重，拓寬空間視野，並活化人物的動態。他將秀拉筆下的城市假期儀式和時尚束縛，轉換成安和樂利的純樸聚落。

安那其的藝術美學

對於席涅克和他同代的藝術家來說，安那其的理想和方法是什麼？簡言

②秀拉，《大碗島的星期天》，油畫，
207.5×308.1公分，1884-1886年。芝
加哥美術館（Art Institute of Chicago）

之，安那其主義者反對集權政府、資本主義、教會體制、高度工業化。他們擁護個人自由，提倡和平、互助、農業、輕工業或手工業、文化生產。法國的無政府主義之父普魯東（Pierre-Joseph Prudhon）抨擊政府對於人民的監控、管制、處罰等不當舉措。他為了推行安那其的思想，曾經號召藝術家一起加入，關心和傳達社會現實，讓創作和生活緊密結合，而非製造資本主義下的奢侈品。世紀末的無政府思潮發展更加繁茂，新印象派畫家所支持的是「無政府－共產主義」，主要由葛拉夫（Jean Grave）、克魯泡特金（Pierre Kropotkin）、雷克呂斯（Elisée Reclus）這些知識份子大力推動，鼓吹基本人權、結社自由、社會正義，並朝向生態永續、集體生產的生活型態。

席涅克和藝術家朋友們，包括畢沙羅（Camille Pissarro）和史坦凌（Théophile-Alexandre Steinlen），莫不捲起袖子捐款捐畫給雜誌社，十分熱血地推廣安那其的理想。③但席涅克仍然冷靜地遠離無政府主義的暴力傾向，反對恐怖攻擊和暗殺政客的激進作法。最終，席涅克體認到，藝術家不必然成為無政府主義的工具，被意識形態和題材困住。他追求創作的自由和大眾的共鳴：

「社會學上的正義和藝術中的和諧，是同一回事。安那其畫家，並非作安那其畫之人，而是無視金錢酬勞、以個人努力全心抗搏資產階級及官方規範之人。題

材僅是作品的一部分，不比其他元素如顏色、素描、構圖還重要。當觀者的眼睛受過薰陶，便能看見畫中題材之外的東西。當我們夢想的社會存在時，不再被壓迫的勞工，便有餘裕思考及自學，欣賞藝術作品裡的百般質地。」

這番話給安那其藝術開了一扇美學自主的門，也指出一個沒有剝削的社會，才可能見到藝術的普及化。《和諧的時光：黃金時代不在過去，而在未來》畫中的百般質地，仿如馬賽克和織品工藝，帶有工匠職人的細緻勞作。雖然分光法和點描法來自現代科學，畫裡卻沒有工商發展，一派純淨自然，民風樸實。人物姿態與景致配置，頗具阿卡迪亞（arcadia）歷史風景畫的古風。甚至無花果和鳶尾花的選用，遙指伊甸園的景

③ 畢沙羅，〈流浪者〉（Les Trimardeur），石版畫，45.4×56.8 公分，《新時代》（Les Temps Nouveaux）第 9 期，1898 年 4 月號。墨爾本維多利亞州立美術館（National Gallery of Victoria, Melbourne）

象。對安那其未來的想像，其實是建立在對傳統的新詮和再造。

紀念百年前的安那其願景

當時的觀眾，對此幅畫有褒貶不一的回應。[1]有人欣賞它表現出安那其的美好嚮往，有人視之為地中海岸凡常的野餐情景，有人批評人物如清教徒般的壓抑，不夠歡欣奔放。席涅克原本希望布魯賽爾的「人民之家」，能收藏和展示這件作品，但雙方交涉不成，結果它一直留在畫家工作室，直到1938年由畫家遺孀捐贈給巴黎郊區共產黨執政的蒙特勒伊（Montreuil）市政府。

如今，席涅克的巨作成為法國國家文化資產，高掛在市府榮譽旋梯的牆面，讓公務員、市民和訪客觀賞。市府亦提供導覽簡介和兒童學習單，推廣此畫作的美學和歷史意義，紀念著一百多年前安那其的願景。對比現今充滿種族、階級、政黨衝突的法國，《和諧的時光：黃金時代不在過去，而在未來》勾勒出一條未竟之路，它所描繪的幸福未來畢竟需要廣大民眾的認同和投入，政經制度的改善和落實，方能繼續向前走。

參考資料：

Leighten, Patricia. *The Liberation of Painting: Modernism and Anarchism in Avant-Guerre Paris*. Chicago: University of Chicago Press, 2013.

Méneux, Catherine. "Introduction". Neil McWilliam, Catherine Méneux & Julie Ramos eds. *L'Art social de la Révolution à la Grande Guerre*. Anthologie de textes sources. INHA Sources, 2014, URL : http://inha.revues.org/5575

Roslak, Robyn. *Neo-Impressionism and Anarchism in Fin-de-Siècle France: Painting, Politics and Landscape*. Aldershot: Ashgate, 2007.

https://www.montreuil.fr/visiter-decouvrir/patrimoine-artistique-au-temps-dharmonie

快問快答

撰稿人

曾少千

國立中央大學藝術學研究所教授
中研院歐美所訪問學者
曾兼任中大藝文中心主任

Q1 藝術史讓你最開心或最痛苦的地方？

找到藝術和文字之間的巧妙連結，找到不同時空之間的微妙相通，找到閱讀作品的新觀點，是最令我開心的事情。

Q2 如果可以，你最想成立什麼樣的美術館？

我想打造戶外溫泉美術館，放置作品於大自然中，讓觀眾一邊泡湯一邊欣賞藝術和美景，徹底消除身心疲勞。

Q3 作者常在自介中使用這些名詞形容自己，例如愛好者、中介者、尋夢人、小廢青、打雜工、小書僮，那麼你是藝術的＿＿＿？因為＿＿＿。

我是藝術的追蹤者，因為它有股難以抵擋的魅力。我也是藝術的小編，因為透過白話文解說，它更能引起眾人共鳴。

穿梭網路世界，但眷戀印刷和膠卷片的時代。
常走訪藝術和生活交匯的潮間帶，採集有趣的寶物。 ——曾少千

3

社會的鏡像

另一種「審查」：
當繪畫寫生的自由與軍事機密衝突時

劉錡豫

● 倪蔣懷的水彩作品《基隆石硬港》（1927年），為何必須受軍方檢閱？
● 台灣日治時期畫家在戶外寫生時，面臨著什麼樣的限制和矛盾狀況？

1929年1月5日雨
提作品去基隆要塞司令部檢閱

——〈倪蔣懷日記〉，《藝術行腳－倪蔣懷作品展》（1996年出版）

① 倪蔣懷，《基隆石硬港》，紙本水彩，1927年，37.0×55.0公分。圖版來源：《藝術行腳－倪蔣懷作品展》。

日治時期，在基隆、瑞芳一帶經營煤礦事業的水彩畫家倪蔣懷（1894-1943），曾在1929年1月5日的日記裡，簡短寫下這段文字。濕冷的雨天，倪蔣懷為什麼要特地攜帶畫作到「基隆要塞司令部」②？所謂的「檢閱」又是什麼呢？

展覽會之外的「檢閱」

讓我們短暫地將時間拉回2015年。

2015年3月，中華民國陸軍傳出有藝人登上營區內的阿帕契AH-64E直升機拍照，並在Facebook打卡，這起俗稱「阿帕契打卡案」的事件，被認為有洩漏軍事機密的罪嫌，引起社會撻伐和討論。最終，該案雖採不起訴處分，不過也讓社會注意到手機照相的方便性，以及網路媒體快速的傳播速度，對國家軍事機密造成的危害。然而對執政者而言，就算是在沒有網路的日治時期，軍事機密外洩的可能性仍然存在，此時，能夠快速記錄眼前所見的技術——繪畫，就被軍方盯上了。這就是1929年，倪蔣懷前往基隆要塞司令部「檢閱」的理由。

倪蔣懷，畢業於瑞芳公學校（今新北市瑞芳國小），1909年就讀國語學校師範部（今台北市立教育大學），在校期間向日本水彩畫家石川欽一郎（1871-1945）學習水彩畫技法。1914年與基隆煤礦鉅亨顏火炎之女顏對結婚，之後投身礦業包採，期間創作不輟，時常取景基隆的山海美景、城鎮風光，描繪清麗淡雅的水彩風景畫。

② 1929年完工的基隆要塞司令部廳舍，現為市定古蹟。圖版來源：Wikipeida。

1927年倪蔣懷的水彩畫《基隆石硬港》①，取景自現今基隆三坑車站附近的河景。畫中可見樸實的小鎮坐擁在宜人的青山綠水之間，水流平緩的南榮河上，有幾艘小船停泊在岸邊。畫面盡頭的房舍升起裊裊炊煙，並與氤氳水氣消融於群青色的山影間，呈現祥和安寧的氣氛。然而，就連這件乍看與「軍事機密」毫不相關的作品，也必須面臨軍方的檢閱③，深怕畫中出現任何洩漏軍事基地位置的圖像。

這也不能怪軍方太過嚴苛，自清領時期以來，基隆便因地勢特徵及地理位置，一直是台灣島的防衛要地，大大小小的要塞及砲臺林立。考慮到石硬港的西邊就是獅球嶺砲臺，基隆要塞司令部會如此小心翼翼並不意外。實際上，不只是繪畫，在當時包含寫真、地圖等出版物，在發表前也都需經過軍方的檢核，何況倪蔣懷是台灣畫壇頗具聲量且熱衷參展的畫家，更加大了圖像流通跟展示的可能性。

台府展日本審查員也無法倖免

軍方對畫家創作的檢閱，並非是針對台灣人的刁難與差別待遇。事實上，日本畫家也無可避免的被「審查」。例如，居住在淡水地區的日本畫家木下靜涯（源重郎，1889-1988），長年擔任臺府展的委員及審查員，在台灣畫壇可謂呼風喚雨。但1942年他在《隨筆新南土》中，一系列包含淡水港、紅毛城、高爾夫球場等有關淡水知名景點的插畫④及短文⑤，都必須經過台灣軍報道部的檢閱。

當時正值二戰如火如荼之際，淡水港剛建成一座具有軍事用途的水上機場。即使地位高如靜涯，在寫生作畫時也得小心翼翼，生怕觸動軍方的敏感神經。在插畫發表前必須先交由軍方檢閱，確認畫中沒有出現機場、砲臺等地景，方能刊印出版。

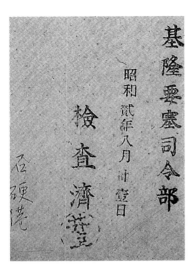

③來自基隆要塞司令部的檢閱戳記。圖版來源：《藝術行腳－倪蔣懷作品展》。

另一方面，木下靜涯同時也擔任美術奉公會的理事，肩負戰爭期間美術活動統合的責任。當時的畫壇鼓勵畫家們創作與戰爭、從軍相關的作品，可見戰爭期間軍方力量的影響力更加被放大。弔詭的是，由於台灣並未淪為主戰場，畫家們因而缺乏實景戰地寫生的機會；但是，受限於軍方的規定，他們既不能描繪實際的砲臺、軍營，卻又要應和官方的號召，描繪具有戰爭色彩的繪畫。對畫家們而言，取材創作的自由被銬上了層層枷鎖。

因為誤闖軍營寫生而被逮捕

寫生與軍事機密間的衝突，不僅出現於戰爭期的台灣，同樣也在東亞其他區域發生。1910年5月，前往香港寫生的日本畫家那須雅城（豐慶，1878-?），誤闖駐港英軍所在的鯉魚門海峽軍營，一名駐港皇家炮兵團（Royal Garrison Artillery）的准尉，對其盤查後發現他身上有數張描繪砲臺、軍營位置的寫生稿，便將雅城移送到筲箕灣警察局。

此事被香港、上海、日本、台灣等地的媒體廣為報導，日本政府要求駐港總領事船津辰一郎（後擔任上海汪精衛政權的顧問，1873-1947）介入斡旋。最後雅城僅被施以六周左右的勞動懲罰，加上些許罰金，就被駐港英軍釋放，不過那些有畫到軍營位置的寫生稿，可能已經被英軍沒收了。

二十世紀初期的東亞，正處在風起雲

④（左）木下靜涯，〈紅毛城〉插畫，《隨筆新南土》，1942年。圖版來源：《隨筆新南土》。
⑤（右）木下靜涯，〈紅毛城〉短文，《隨筆新南土》，1942年。圖版來源：《隨筆新南土》。

湧、政權動盪輪替的階段，各國的諜報人員穿梭其間，在外遊歷的旅人若缺乏對該地律法、秩序的了解，容易引起誤會，嚴重者甚至會有被羈押、刑求的可能。

之後，被釋放的那須雅城，沿著清帝國華南地區的沿海遊歷，最後來到台灣。他替台灣總督佐久間左馬太（1844-1915）繪製《鄭成功畫像》（2010年指定為中華民國國寶）的摹本，被開山神社（今鄭成功文物館）安善保管，流傳迄今，將《鄭成功畫像》歷經損壞、修復前的原有模樣保存下來。到了1930年，那須雅城又向台灣神社（今址為圓山大飯店）奉納《新高山之圖》⑦，該作在戰後移交至台灣省博物館（今國立台灣博物館）典藏。若雅城在香港處於更危險的境地，今日的台灣或許

就少了這些珍貴的藝術品，台灣美術史的發展也將有所失色。

台灣美術史中的遺珠之憾

有人說：「藝術歸藝術，政治歸政治」，但這兩者向來無法分離。就像倪蔣懷、木下靜涯、那須雅城，這些日治時期的畫家因在寫生的過程可能涉及所謂的軍事機密，必須犧牲創作自由。乍聽之下是一件理所當然的事，但其背後究竟如何影響當時畫家在創作、寫生取景上的彈性，仍需要未來更進一步的評估。

回到倪蔣懷的故事，1940年中日戰爭期間，瑞芳爆發527事件（又稱瑞芳事件），起因是瑞三煤礦的創辦人李建興（1891-1981），被人誣告與國民政府有所

聯繫，意圖叛變，憲兵隊逐搜捕瑞芳，將李建興一家及員工逮捕入獄，整起事件死難者多達數十人。

1942年倪蔣懷也遭到牽連，雖未入獄，但爲求自清將日記全數交給憲兵隊「檢閱」，以證明與李建興之間並無通牒之罪。隨後雖倖免於難，但日記也只還回了數本。隔年倪蔣懷因病逝世，這些被強行收走的日記，本應能代替早逝的他，向後來的研究者訴說歷史，但軍事力量的介入，使我們失去了解當時美術活動的機會，而成爲台灣美術史中的遺珠之憾。所謂的畫家，並非只是活在展覽會審查機制的生物，在他們用生命與熱情築起的美術史中，「審查」無處不在，持續影響著台灣美術的走向。⑥

參考資料：

台北市立美術館，《藝術行腳—倪蔣懷作品展》，台北：同編者，1996。

長谷川祐寬，《隨筆新南土》，台北：南方圈社，1942。

林曼麗總編輯，《不朽的青春：台灣美術再發現》，台北：國立台北教育大學，2020。

SCMP. "ALLEGED JAPANESE SPY: Appearance at the Court." *South China Morning Post*（香港南華早報）, April 28, 1910.

SCMP. "THE JAPANESE SPY?" *South China Morning Post*, April 29, 1910.

SCMP. "THE ALLEGED SPY: Sentenced to Imprisonment." *South China Morning Post*, May 3, 1910.

North-China Herald. 1910. "The China Mail." *The North-China Herald*（上海北華捷報）, May 6.

〈電報 那須氏の奇禍〉，《台灣日日新報》，1910.05.04（5）。

〈內地電報 那須事件交涉〉，《台灣日日新報》，1910.05.08（2）。

〈密偵事件落着（邦人画家犯罪）〉，《東京朝日新聞》，1910.05.25（2）。

⑥倪蔣懷，《田寮港畔看基隆郵局》，水彩紙本，1926年，私人收藏。這幅1926年倪蔣懷隔著田寮河，往南岸基隆郵局取景的水彩畫，視角剛好錯開北岸山上的基隆神社、二沙灣砲臺、基隆要塞司令部等敏感地景。圖版來源：《藝術行腳—倪蔣懷作品展》。

⑦ 那須雅城，《新高山之圖》，紙本彩墨，1930年，
84.0×183.5公分，國立台灣博物館典藏。圖版來源：
《不朽的青春：台灣美術再發現》。

快問快答

撰稿人

劉錡豫

國立台灣師範大學藝術史研究所碩士
曾任陳澄波文化基金會企劃專任助理
現職公共電視臺「畫我台灣」第三季節目企劃

Q1 最打動你心的藝術作品是什麼？

那須雅城的《新高山之圖》，作
者是消失在主流美術史敘事的
畫家，但能感受到他對山的熱
愛不輸其他知名山岳畫家。

**Q2 如果可以穿越時空，最想和哪位藝術家聊
天，為什麼？**

聽說木下靜涯是一位愛喝酒愛招
待朋友的畫家，有機會的話想去
淡水世外莊拜訪他。

Q3 藝術史讓你最開心或最痛苦的地方？

開心在發掘前人未竟道路的成就
感，痛苦於窺探隱藏在畫中祕密
時的苦思。

**Q4 作者常在自介中使用這些名詞形容自己，
例如愛好者、中介者、尋夢人、小廢青、打雜
工、小書僮，那麼你是藝術的＿＿？因為＿＿。**

期望「書院街五丁目」未來能成
為藝術史面向大眾的中介者，
以溫和的方式分享新知。

經營「書院街五丁目的美術史筆
記」，在林間尋覓名為台灣美術
史的幽微小徑。

——劉錡豫

4

社會的鏡像

顆顆芒果恩情深，心心向著紅太陽：
文革時期芒果崇拜的視覺語彙

林芝禾

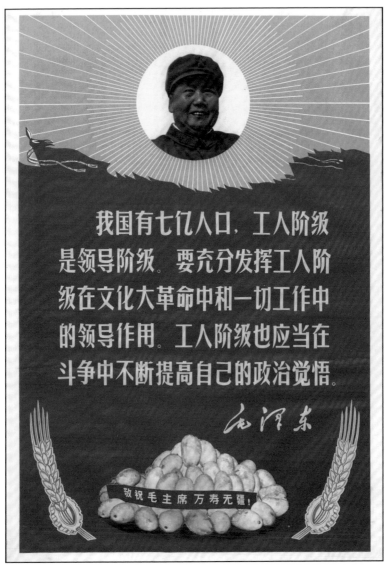

① 佚名，《我國有七億人口⋯》，約1969年，77×53公分，私人收藏，圖版提供：阿姆斯特丹國際
社會史中心（International Institute of Social History, Amsterdam），chineseposters.net。

● **在中國文革時期芒果爆紅的原因？**
● **哪些人特別喜歡這種水果？**
● **芒果熱潮催生了什麼樣的視覺文化？**

在 1968 到 1970 年之間，中國短暫地出現了一個神祕的芒果崇拜現象。突然之間，芒果的圖像變得在日常生活中無處不在，不但在宣傳海報、徽章、餐盤、布料上都可以看到芒果黃澄澄金燦燦的身影，報章雜誌上也充斥了為歌頌芒果而作的詩，以及見證芒果帶來的奇蹟功效的文章。毛澤東（1893-1976）私人醫師李志綏（1919-1995）在回憶錄中寫下了他當時在北京針織總廠的見聞，可以一窺芒果崇拜的狂熱：

工廠工人舉行一個盛大的芒果歡迎儀式，唱誦著毛語錄裡的警句，然後把芒果用蠟封起來保存，以便傳給後代子孫。芒果被供奉在大廳的壇上，工人們排隊一一前往鞠躬致敬。沒有人知道該在蠟封前將芒果消毒，因此沒幾天後芒果就開始腐爛。革委會將蠟弄掉，剝皮，然後用一大鍋水煮芒果肉，再舉行一個儀式，工人們排成一隊，每個人都喝了一口芒果煮過的水。在那之後，革委會訂了一個蠟製的芒果，將它擺在壇上，工人們仍依序排隊上前致敬，沒有絲毫差別。

芒果暴起暴落的政治生命

在李志綏的敘述中，芒果似乎在工人之中成為某種宗教聖物，不但被工人們頂禮膜拜，排隊喝芒果水的儀式更如同基督教的聖餐禮一般。在中國傳統中，桃子、橘子、石榴等水果經常被賦予吉祥的寓意。但芒果，這個在中國少見的水果，為何會在 1960 年代末引發如此熱烈的崇拜呢？想要理解這個現象，必須從文革初期的政治鬥爭開始看起。芒果的政治意義與毛澤東以及工人階級緊密相連，也因此被轉化為政治鬥爭的工具。和其他更常見的政治符號，如象徵毛澤東的紅太陽，和象徵人民群眾的向日葵相比，芒果作為政治象徵的生命週期極短，只持續了約一年半，在 1970 年代初期就幾乎完全消失無蹤。本文將追溯芒果暴起暴落的政治生命，討論芒果圖像的消失之謎。

這短暫的芒果崇拜始於 1968 年 8 月，文化大革命如火如荼地進行，當時的巴基斯坦外交部長米安·阿爾沙德·胡賽因（Mian Arshad Hussain, 1910-1987）訪問中國，並贈送一籃當地的芒果給毛澤東。在收到這份代表邦交國友誼的禮物後，毛轉贈給首都工農毛澤東思想宣傳隊，以示支持與關心。這時的宣傳隊正試圖佔領北京清華大學，宣稱工人階級必須領導教育，但遭到學生的激烈抵抗。看到這裡，讀者可能會疑惑為什麼工人會被派去接收大學呢？這就必須從文革初期的學生鬥爭開始講起了。

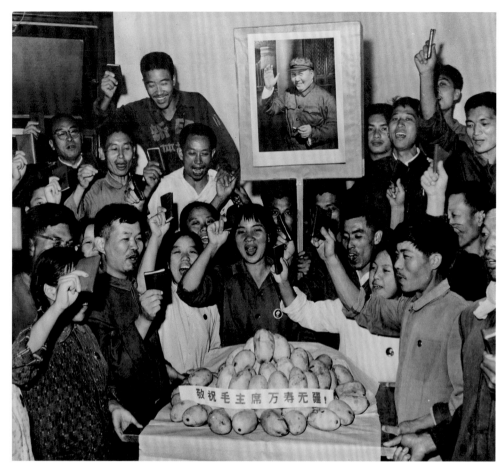

②首都工農宣傳隊成員在清華大學圍繞著芒果歡呼，中國，1968年8月，黑白亮面相片，25.3×22.8公分，蘇黎世雷特伯格博物館（Museum Rietberg Zurich），姜斐德贈，攝影：Rainer Wolfsberger。

文革時期的學生鬥爭

1966年5月，毛澤東在《5.16通知》中寫下對全國人民的動員令：「高舉無產階級文化革命的大旗，徹底揭露那批反黨反社會主義的所謂學術權威的資產階級反動立場，徹底批判學術界、教育界、新聞界、文藝界、出版界的資產階級反動思想，奪取在這些文化領域中的領導權。」在毛發表聲明之後，清華大學附中的一部分學生自發地組成了紅衛兵，表示他們將「誓死保衛無產階級專政、誓死保衛毛澤東思想」。根據他們自身的解讀，紅衛兵的任務是自舊文化菁英手中奪權，破除教育機構的一切陳規。為此，以幹部子女為骨幹的紅衛兵開始攻擊來自黑五類（地主、富農、反革命分子、壞分子、右派）背景的師生。從清華大學附中的紅衛兵開始，圍繞著毛澤東

3 盛裝芒果複製品的長方形玻璃盒，盒外有著毛澤東肖像，中國，1968 ／ 1969 年，玻璃、紅色琺瑯漆、紙漿製芒果複製品，20.3×14.0×9.0公分，蘇黎世雷特伯格博物館（Museum Rietberg Zurich），姜斐德贈，攝影：Rainer Wolfsberger。

思想的文攻武鬥逐漸蔓延全國。

其後，在文革工作小組的介入下，大學生逐漸成為鬥爭的主力。由蒯大富（1945-）領導的清華大學紅衛兵「清華井岡山兵團」在1968年4月分裂為兩派，為了爭奪控制權，從四月至七月，兩派不斷從外地運進武器，並大力生產各種土炮、土火箭、土炸彈、土手榴彈、以及用拖拉機改裝的土坦克和用汽車改裝的土裝甲車等，進行著現在難以想像的慘烈鬥爭。這段武裝鬥爭被稱為「清華大學百日大武鬥」，對文革與紅衛兵運動的進程產生重大的影響。

工人領導教育的第一步

1968年7月，毛澤東派遣由北京工廠工人組成的工農毛澤東思想宣傳隊，前往清華大學校園平息學生之間的武鬥。一開始宣傳隊遭到紅衛兵的激烈抵抗，之後隨著解放軍的介入，以及毛澤東與幾位北京紅衛兵領袖的會面，宣傳隊很快控制了清華大學校園。在新聞報導中，宣傳隊進入校園被視為建立工人階級領導教育的第一步。毛澤東將芒果送給宣傳隊後，芒果代表的就不再是來自巴基斯坦的友誼，而是毛澤東對工人的支持，為他們佔領教育機構的正當性背書。《人民日報》刊登了芒果送到清華大學的新聞照片②，我們可以看到宣傳隊員們圍著一座芒果堆成的小山，高舉手中的小紅書，正在高聲歡呼。毛澤東的畫像被高舉在芒果的後方，芒果前方的

橫幅寫著幾個大字：「敬祝毛主席萬壽無疆」，強調芒果是毛澤東直接下令送來的。對工人來說，這是他們第一次收到看得見摸得著的來自毛主席的物品，十分難得可貴。

毛澤東＋工人＋芒果的組合

看到這裡，「毛澤東＋工人＋芒果」的組合已經確立。這個組合在接下來的一年多被應用到各式各樣的場合中。新鮮的芒果被分送到不同省份的工廠裡，蠟製與塑膠製的芒果複製品也被分送至工人手中。藝術史學者姜斐德（Alfreda Murck）收集了許多文革時期製作的芒果物件，裝在鐘型玻璃罩中的芒果複製品，為相當具有代表性的一例③。玻璃罩上印著毛澤東的肖像，但這不僅只是單純地再現毛的形象而已，以肖像為中心向外呈放射狀的直線代表太陽光，而位在中心，散發出這些光線的毛澤東，自然就是太陽了。毛的頭像與太陽光的組合以相當直白的方式呈現了當時常見的標語：「毛主席是人民心目中的紅太陽」。肖像下方的文字說明了此複製品是為了紀念毛澤東送芒果給首都工農毛澤東思想宣傳隊而製作，也是為何它被如此珍重收藏的理由。

從宣傳海報中，我們也可以看到毛澤東、太陽、工人與芒果的組合。題名為《我國有七億人口…》①的宣傳海報畫面可以粗略地分為三個部分，最上方的背景由毛的肖像與抽象圖案組成，毛的

頭像被放在位於中軸上的黃色圓形之中，並向外輻射出由密到疏的直線，彷彿日正當中的太陽。中間部分的金色文字浮在一片紅旗組成的背景之上，強調「工人階級是領導階級」，畫面最下方的芒果堆明顯取自工農毛澤東思想宣傳隊在清華大學慶祝收到芒果的照片，再次提醒觀者回想工人階級獲得毛澤東背書的關鍵時刻。在此不禁為將芒果帶進中國的巴基斯坦大使掬一把同情淚，在文革的脈絡下，看到芒果，已經沒有人會聯想到巴基斯坦。芒果至此代表的是毛澤東對工人的支持。帶著經毛澤東「加持」過的芒果，工人取代了紅衛兵，成為文化大革命的主力。

參考資料：
Alfreda Murck, *Mao's Golden Mangoes and the Cultural Revolution* (Zürich: Scheidegger & Spiess, 2013).
李志綏，《毛澤東私人醫師回憶錄》，台北市：時報文化出版企業有限公司，1994年。
鄭光路，《文革武鬥：文化大革命時期中國社會之特殊內戰》，Paramus, NJ：美國海馬圖書出版公司，2006年。
唐少傑，〈紅衛兵運動的喪鐘：清華大學百日大武鬥〉，《二十一世紀雙月刊》，第31期（1995年10月號），頁69-78。

快問快答

撰稿人

林芝禾

加州大學聖地牙哥分校
藝術史、理論、與批評研究所博士
《藝術收藏＋設計》雜誌撰稿人
中央大學藝術學研究所碩士

Q1 最打動你心的藝術作品是什麼？

喜愛的作品時常變動，實在無法只選出一個最打動我心的。真要說的話，近年印象最深刻的是羅斯科教堂。

Q2 如果可以穿越時空，最想和哪位藝術家聊天，為什麼？

杜象。想知道他會如何評論當今的藝術。

Q3 作者常在自介中使用這些名詞形容自己，例如愛好者、中介者、尋夢人、小廢青、打雜工、小書僮，那麼你是藝術的＿＿？因為＿＿。

雜食者，因為不論中西雅俗，對各種有限的圖像與影像都抱持著強烈的興趣與好奇心。

在美術館、圖書館，與購物中心間奔走的旅人。專長為中國現代美術與視覺文化，目前研究連環畫。

—— 林芝禾

社會的鏡像

從抗爭到仕紳化：柏林街頭藝術

郭書瑄

- 柏林的塗鴉客有什麼看家本領？
- 街頭塗鴉也算是當代藝術嗎？
- 五花八門的街頭壁畫和社會變遷有什麼關係？

① Insane51於比洛街（Bülowstraße）鐵捲門上畫作。（作者提供）

② Bordalo II 於 RAW 園區 的 塑膠動物裝置。（作者提供）

　　身處柏林 RAW 園區（RAW-Gelände）這塊奇妙的空間中，一時以爲自己來到了嗑藥後的迷幻世界裡。廢墟般的偌大空地上，零星矗立著彷彿隨時傾圮的斑駁建物，但仔細一看，其中又有好幾處掛著「營業中」招牌的俱樂部、酒吧、運動中心、藝廊及藝術工作室等等確實運作著。無論是否仍有實際功能的牆面，全都密密麻麻鋪上了噴漆圖文、模板塗鴉（stencil graffiti）、貼紙或海報；而在不同類型的平面塗鴉之外，還有各樣街頭裝置或立體雕塑，從躲在屋簷下方，稍不留意便會錯過的 Tik Toy 怪物雕塑，到動輒高過成人尺寸的 Bordalo II（原名 Artur Bordalo）巨型動物裝置，四處散落在這個足可代表柏林精神「貧窮但性感」的空間之中。②

社會「淨化」

　　RAW 是原名相當長的「帝國鐵路維修工廠」（Reichsbahnausbesserungswerk）字母縮寫，這些德意志帝國時期建造的工廠，在蒸汽火車逐漸汰舊換新以後也一一遭到關閉的命運。而位於柏林腓特

烈斯海恩（Berlin-Friedrichshain）區這座荒廢的RAW遺址，則成為藝術家與次文化盤踞的街頭藝術殿堂；在歷經多次業主與社區之間的衝突和協商後，終於在雙方協議之下，原有的自由創作樣貌得以保存，類似氣息的商家與藝文單位陸續進駐，也成為如今吸引遊客與在地人的活躍景點。

RAW園區的例子正是許多柏林街頭藝術的典型命運。在一開始抗爭與佔屋行動的理由不再存在後，街頭藝術家們從原先的社會反對者，搖身成為社會的裝飾者。一如與RAW園區相對的柏林圍牆殘垣東邊畫廊（East Side Gallery），在柏林分裂時期滿載著抗議現況的塗鴉圖文，而在兩德統一、冷戰結束之後的年代，如今成為公共委託的最長街頭藝廊。無論是RAW園區或是東邊畫廊，這種將街頭塗鴉加以「淨化」，轉成能被大眾所接受，甚至套上時尚「文創」之名的傾向，也就是所謂的仕紳化（gentrification，或譯中產階級化），這樣的做法在世界各地的街頭藝術發展中並不少見。

③ 1UP&Berlin Kidz（Urban Natioin 企劃）。（作者提供）

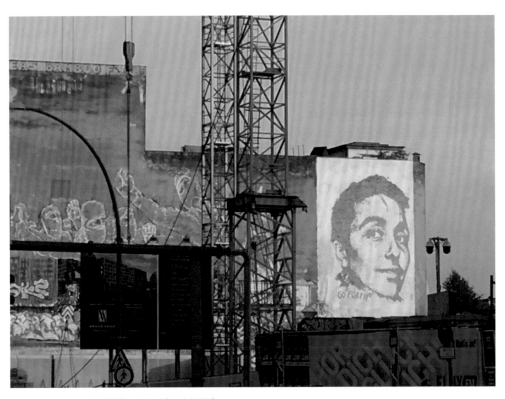

④ Vhil 出現於城市角落的牆面雕刻。（作者提供）

　　而在曾經推倒高牆的柏林城市中，尤其在曾自詡為柏林波西米亞的十字山區（Kreuzberg），街頭藝術始終在漫長街頭抗爭的歷史脈絡中扮演重要角色，許多壁畫與街頭圖像甚至成為抗爭時代的精神指標。即使在進入二十一世紀的當代，從樓頂至牆角流竄全城的街頭圖文依舊活躍，柏林土生土長的塗鴉團體1UP（全名為 One United Power）及 Berlin Kidz 風格獨具的牆面書寫，至今仍在不同的城市角落不斷更新。要將這些塗鴉文字全部抹除，以人們視為「美麗」的圖像或壁畫取代，實際上辦不到，也沒必要辦

到。於是，柏林街頭藝術的仕紳化過程，並不是清理實質的街頭圖文，而是「淨化」人們對街頭塗鴉的態度。③

依地藝術實驗

　　因此，無論塗鴉文字或是街頭藝術，如今成了柏林城市大力擁抱的特色。「柏林製造」的1UP 與 Berlin Kidz 塗鴉，成了柏林街頭不可錯認的特徵。從私人街頭藝術行程的活躍，到公共委託的大型壁畫、街頭藝術博物館的成立，以及邀請國際街頭藝術家前來彩繪柏林街頭的壁畫節等等，柏林街頭藝術

的仕紳化不僅在於將街頭藝術轉變成妝點牆面、商業合作，甚至進而拉抬地價，更在於使街頭藝術成為柏林的代表面貌。

實際上，在柏林如今朝仕紳化發展的街頭藝術脈絡中，街頭藝術家們來自全球各地，與其說他們想提出有關當地的政治社會訴求，不如說他們是追求街頭藝術這項「類型」本身的創新與美學實驗。從早期格特·紐豪斯（Gert Neuhaus）以超現實手法表現欺眼效果的壁畫《拉鍊》開始，越來越多藝術家將街頭創作視為一種依地藝術，並且嘗試著不同於「傳統」塗鴉的媒材。例如，葡萄牙藝術家Vhil（原名Alexandre Farto）便是直接將街頭牆壁視為雕塑對象，一反塗鴉客在牆面上添加圖文的「加法」，Vhil則是去除牆壁表面材料、以此顯露圖像的「減法」。Vhil的牆面雕塑不僅出現在柏林多處建物上，也在他所走訪過的各大城市裡；經他鑿刻後的牆面，浮現出一張張寫實風格的肖像，彷彿一直存在於被人遺忘的牆面之後，注視著整座城市的快速更迭。④

其他非傳統的牆面實驗，包括來自希臘的街頭藝術家Insane51（原名Stathis Tsavalias），他擅長利用重疊的紅藍色彩在牆上產生出立體幻像，觀者往往需要使用紅藍色差立體眼鏡的幫助，才能在從他的牆面創作上看到雙重的視野。在

2018年的柏林壁畫節中，他在鄰近柏林奧伯鮑姆橋（Oberbaumbrücke）的建築牆面上，繪製了兩幅相對的紅藍交錯巨型人像：若透過立體眼鏡藍色的一邊觀看，會看到有血有肉的兩名藍色男女肖像；若用紅色觀看，則看見的是紅色的兩具骷髏。雖然壁畫節的這件作品如今已拆除，但他類似技法的作品仍可在柏林其他區域見到。至此，Insane51的作品延續著藝術中的生死主題，將街頭藝術推向了截然不同的境界，但顯然這類的創作和街頭塗鴉的抗爭歷史已完全分離。①

商業合作或抗拒

我們可以這麼說，最初那些抱持著反社會精神，在深夜街頭以噴漆或其他媒材在公共空間留下挑釁文字或理念標語的塗鴉客們，和今日標榜高完成度的圖像，模糊高尚與大眾藝術之間的界線，並且接受公共委託甚至商業收費的街頭藝術家，已是截然不同的兩回事。儘管使用媒材相近，作畫背景亦都在街頭牆面上，但塗鴉和街頭藝術在完成品外觀上的分野越發明確。

可以想見，勢必會有抱持最初抗爭精神的塗鴉客，對於這樣的發展不以為然，街頭藝術家BLU將自己頗負盛名的壁畫抹除，正是基於壁畫造成周邊地價上漲的理由，因此對仕紳化與資本主義化提出最後的抗議。於是，接下來的問題在於，如今的街頭藝術家在仕紳化的前提下，以牆面為畫布追求自身風格與

⑤（左頁）MTO壁畫。（作者提供）

理念的突破，這究竟是藝術與商業妥協的自甘墮落，或者就像擁抱大眾文化的普普藝術一般，其實是種順應時代精神的藝術反撲？而無論最終的辯證結果為何，不可否認的是時至今日，許多以街頭創作出身的藝術家，已成了藝廊及拍賣所中炙手可熱的明星，甚至在所謂另類的美術館內，成為典藏與展示的代言。街頭藝術儼然成為一種新的類型，只差尚未正式獲得藝術範疇的名分。

從柏林的街頭脈絡看來，法國藝術家MTO（原名Mateo Lepeintre）同樣於壁畫節所創作的《沒有負面宣傳這種事》⑤（There's No Such Thing As Bad Publicity），可說是為今日的柏林街頭藝術發展做了小結。壁畫中有一名身穿黑衣、手持噴槍，戴著鴨舌帽與背包的人物，乍看之下似乎是典型塗鴉客的樣貌，但仔細一看，他並不是正在塗鴉或藝術創作，而是正替商業用的廣告看板上色，他另一隻手中拿的不再是夜裡塗鴉用的手電筒，而是當代商業龍頭的智慧手機。MTO利用牆面上原本存在的黃框廣告，在上方以相似外型添加了塗鴉版的廣告；諷刺的是，塗鴉客手中原應帶有自身理念或藝術風格的創作，反而比最下方的真實廣告來得更加商業直白。這種街頭藝術與商業之間的收編與拒斥，或許正如藝術家本人所言：「…〔我的壁畫〕試著與當地社群連結、開啟辯論，也或許阻止（或至少減緩）當中的經濟剝削。但這真會有用，又真會足夠嗎？我不知道……」

快問快答

撰稿人

郭書瑄

荷蘭萊登大學藝術社會學博士
曾任科技部博士後研究員及兼任助理教授
現主要以寫作為職，著有《插畫考》、《圖解藝術》
《荷蘭小國大幸福》、《紅豆湯配黑麵包》
《生命縮圖：圖像小說中的人生百態》等。

Q1 最打動你心的藝術作品是什麼？

> 粗糙，但有生命力的手繪圖像。

Q2 如果可以穿越時空，最想和哪位藝術家聊天，為什麼？

> 梵谷，想要給他個擁抱，跟他說會有很多、很多人熱愛他的畫作。

Q3 藝術史讓你最開心或最痛苦的地方？

> 最開心的是遇到了值得投入一生的事，最糟的是大多數人不這麼認為。

人在柏林，在藝術史的學術路上不務正業，於是開啟了作者／記者／譯者／導遊／編劇／藝術顧問的斜槓人生。
http://jessie.kerspe.com/

——郭書瑄

—— 4社會的鏡像 ——

藝術家是社會的一份子，因此相當關切作品

訴求的對象是誰，能構成什麼樣的社會關係。

Q 你從這單元中，
有發現到藝術家的贊助者、
交友圈和社會網絡嗎？

Q 不妨想一想，藝術家扮演
什麼樣的社會角色？
他們是觀察者、文化英雄、順民、
還是抗爭份子？

Q 藝術之於社會，有洞察記錄、
啟迪反省、或煽動人心的作用嗎？

東西方相遇

這單元談到十九和二十世紀東西方文化相遇的歷史情境，激盪出哪些精彩的藝術果實。我們看見西方的宗教、運動休閒、建築樣式、抽象藝術，進入了中國人和台灣人的生活經驗裡。在帝國主義的侵略擴張下，西方的文化強行輸入到亞洲國家，為了獲得在地人的接受和理解，藝術扮演了重要的角色，就像是文化差異之間的溝通橋樑。東方創作者並非被動地接受和模仿西方，而是借用或改造西方既有的風格手法，表達自身想追求的境地。

我們從這單元學習到：

- 當初基督教團體為了促進傳教的效果，其大量的宗教宣傳畫採用了中國繪畫手法和親切的生活題材。
- 歐洲由來已久的賽馬和狩獵風俗，清末在上海掀起風潮，引起中西畫家爭相生動描繪。
- 象徵高尚品味的希臘古典建築形式，在日治時期移入台灣，並在最近數十年的豪宅中再度重現。
- 二戰後在美國發展的抽象藝術，樹立自由奔放的現代形象，改變了台灣繪畫的形貌。

1

圖以載道：
十九到二十世紀西方在華的宣教海報

黃柏華

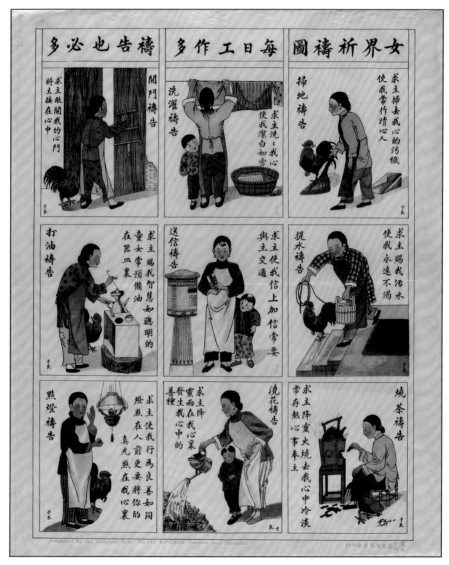

① 〈女界祈禱圖〉，1920-30年，Missionary Ephemera Collection，耶魯大學神學圖書館特藏。圖版來源：https://ccposters.com/tw/poster/womens-prayer-pictures/（2019/10/1檢索）。
（〈女界祈禱圖〉記錄九項女性日常工作圖像與禱詞：掃地、提水、燒茶、洗濯、送信、澆花、開門、打油、點燈。）

● **宣教海報的功用是什麼？**

● **來自西方的基督教圖像，如何在中國和台灣在地化？**

● **試著觀察外來的傳教海報，畫出哪些華人的信仰和習俗？**

談到基督教繪畫，我們可能想到的畫面是抱著耶穌嬰孩的瑪利亞（也就是聖母子）、釘在十字架上的耶穌，再不然是耶穌誕生在馬槽。這些作品對於今天的人們來說可能不足為奇，甚至非基督徒也能隨意指出耶穌是哪位。不過若時光重回到資訊傳遞還沒那麼發達的一百多年前，我們實在很難想像，基督教傳到亞洲時傳教士究竟是如何跨越文化、語言的藩籬，將信仰介紹給華人？

如何開始向華人傳教

大量的宗教宣傳畫就是一個相當好的引介方式。十九世紀中葉以來，大清帝國宗教政策鬆綁，許多基督教組織紛紛入華，這些組織透過醫療、教育、出版等各種管道將信仰傳入中國，其中，出版就佔據相當重要的地位，例如光啟社、廣學會、商務印書館等，其創立淵源都與基督教脫離不了關係。這些機構的出版內容並不限於宗教主題，亦跨足介紹歐美政治、商業，傳遞科學新知，甚至還出版教科書，可說是間接地影響中國近現代的發展。

在這當中不容錯過的是1876年由倫敦聖教書會（Religious Tract Society of London）資助成立的「（漢口）聖教書會」（Hankow Religious Tract Society），[1] 它以發行宗教小冊子、宣教海報及傳單為主

要使命，尤其是宣教海報，圖像內容生動活潑，常利用生活化的情境、借用華人文化特色以闡述福音，廣受在華各宗派傳教士青睞。

舉例而言，〈女界祈禱圖〉[1]描繪時下女性的九項日常工作，同時融入各樣引自《聖經》的禱告詞，如海報右上方格：女子拿掃帚的圖像搭配「掃地禱告」四字標題，禱告詞為「求主掃去我心的污穢，使我常做清心人」。「汙穢」與「清心」即為《聖經》常見詞彙，一方面可幫助信徒熟知真理、實踐信仰生活，另一方面內容描繪及圖像選材，都以華人讀者熟悉的形式呈現，能降低非信徒因陌生而產生的距離感，是提供其認識基督徒生活態度的媒介之一；又如〈你們心持兩意要到幾時呢〉[2]，描繪一人腳踏兩條船，其中一艘是代表世俗的「『世』船」，另一艘則是意指信仰的「『道』舟」，暗喻意志搖擺不定的人。有趣的是，圖中世船與道舟的題字雖不大，但道舟上的人，手指向海報右方「耶和華知道義人的道路」，世船上的人卻指向左方，對應「惡人的道路卻必滅亡」，暗示選擇的後果；整體設計巧妙地運用了對聯式的文字框架，以及圖文的對應關係，帶給觀者餘味無窮的閱讀體驗。這些圖像海報不僅內容簡單易懂，文字配合華人語境又引自《聖經》，對傳教士而言，絕對是突

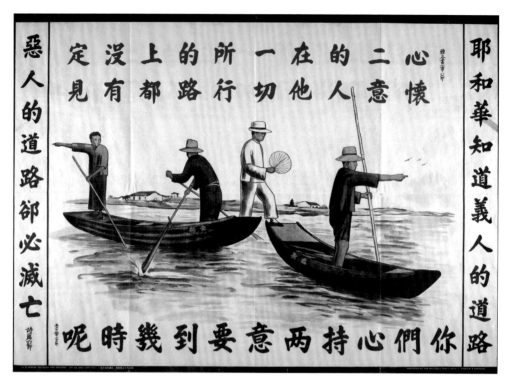

耶和華知道義人的道路

心懷二意的人所行的一切道路上都沒有定見

惡人的道路郤必滅亡

你們心持兩意要到幾時呢

③〈你們心持兩意要到幾時呢〉，1933年，Missionary Ephemera Collection，耶魯大學神學圖書館特藏。圖版來源：https://ccposters.com/tw/poster/between-two-opinions/（2019/10/1檢索）。

破語言限制的宣教助力；對當時的人們來說，更是一種新鮮的視覺經驗。

另外值得一提的案例是〈寬窄路圖〉③，主題來自《馬太福音》第7章第13至14節：「你們要進窄門。因為引到滅亡，那門是寬的，路是大的，進去的人也多；引到永生，那門是窄的，路是小的，找著的人也少。」文本雖只是簡單陳述寬窄門與大小路對比，畫面卻充溢著豐富的母題：寬門與窄門前有徘徊的人們，仔細一看還有貧富之別，寬門前為撐著綴花邊傘的人們、窄門前則是背負行囊的旅人及衣著襤褸者；入門後的差異

更鉅，寬路店鋪林立、人群熙來攘往十分熱鬧，窄路則顯得冷清稀疏。走到盡頭，寬路的結局描繪著戰爭與審判；而窄路的終了卻有基督羔羊迎接的永生。

在地化的宣傳海報

僅以短短幾句經文就能設計出這麼精采的畫面，令人不禁想問，畫家是誰？作品有沒有範本？據聖教書會年報記載，「周之楨（Chow Chih-chen）」曾經是「重繪」的作者，[2] 不過在這之前的其他畫家就暫時不可而知；另外，也確實有範本可供描摹。〈寬窄路圖〉最早來自

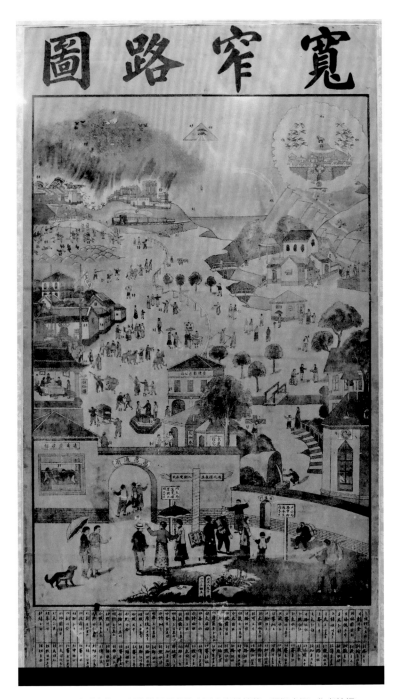

3 〈寬窄路圖〉，二十世紀初，台灣基督長老教會歷史資料館藏。圖版來源：作者拍攝。
（〈寬窄路圖〉構圖安排可分為三階段：入門前、路途中以及最終結局。畫面左方為寬路、右為窄路，圖像正上方為上帝之眼，彷彿俯視著所發生的一切，提醒觀者每個行為動作與選擇的結果。）

1866年德國的萊倫（Charlotte Reihlen, 1805-1868）構思、夏哈（Conrad Schacher, 1831-1870）繪製，後來在尼德蘭、英國都各有不同語言的版本。[3] [4] 至今，除了在台灣，於瑞士、挪威、美國、澳大利亞等地也都發現了典藏有穿著長袍馬褂人物的中國化版本，[4] 這些可能是後來被傳教士帶回母國的作品，而如今散布在各國的紀錄也顯示了十九至二十世紀基督新教傳播的各種可能途徑。

姑且不談這錯綜複雜的承傳關係，比對歐美與中式版本，不難發現聖教書會作了許多母題調整，例如原本的馬車改成人力轎、露天酒館換作「醉仙樓」、

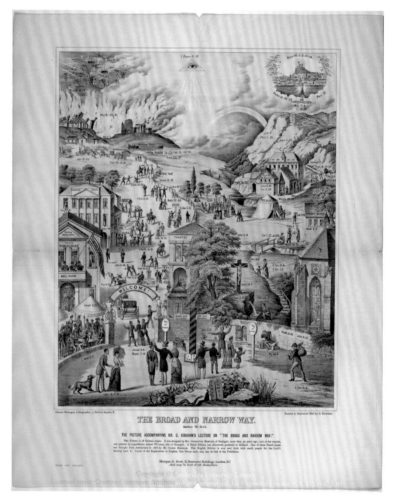

④ 英語版〈寬窄路圖〉（The Broad and Narrow Way），推測為1886年。圖版來源：https://exhibitions.lib.cam.ac.uk/wrongdoing/artifacts/broad-and-narrow-way/（2019/10/1檢索）。

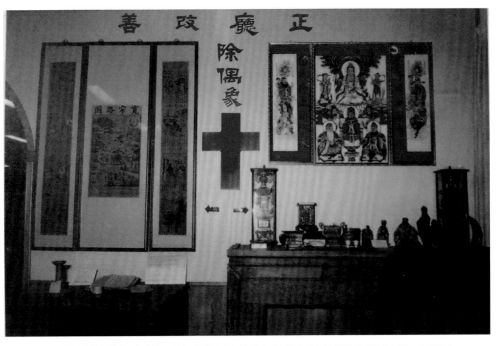

⑤黃武東牧師陳設的基督徒「正廳改善」示範。圖版來源：翻攝自《台灣教會歷史資料館簡介》，頁1，未發行。

劇院改為酬神用的亭臺樓閣式戲臺等，細節繁縟緻密、貼近當地生活。這些母題的置換無疑是為了避免東西文化差異導致在地觀者在理解上的障礙，此外亦可拉近作品與觀者的距離、提升日常性的親切感。因此，〈寬窄路圖〉便描繪了當時中國流行的洋傘、鴉片煙（清香齋煙館）、彩票（香煙彩票公司），以及華人傳統文化如廟宇、道士、風水卜卦（包選陰宅、卜時相面）等，而這些圖像多是被安排在通往滅亡的寬路。這樣的設計也讓我們得以進一步推測出當時聖教書會對於這些文化與議題的看法。

除此之外，令人驚奇的是，〈寬窄路圖〉與另一組聖教書會出版的八幅〈浪子回頭〉在台灣共同以「代替佛道神龕」的展示方式呈現⑤，也就是宣教海報代替了神龕中的「神明彩」；神明彩是早期中國閩南沿海一帶來臺移民所發展出的獨特宗教圖像。綜合文獻與圖像史料顯示，當時改宗者保留原有的信仰空間，在神龕上新置了基督信仰的內容；而今日高雄內門地區還保有以「聖經十誡」代替神明彩的案例。⁵ 這些珍貴的圖文史料與留存證據，不僅體現基督教在台灣獨特的發展脈絡，也記錄了清末以來台灣與中國兩地在宗教上的交流關係。

清末民初基督教的百花齊放

清末民初的基督教傳播百花齊放，

初探在華宣教海報，我們至少可以有三個發現：首先是傳教方在地化的宣教策略，觀察圖像的人物、衣著樣貌、對於各項物件的描繪，以及《聖經》經文的運用，都可看見聖教書會掌握了普遍性的華人文化與特性，並有意識地轉譯作品；而〈寬窄路圖〉與〈浪子回頭〉的展示方式，更可視為因地制宜的策略之一。其次，分析宣教海報的構圖安排、選題與設計，可解讀出傳教方對於當時社會議題、流行風尚或傳統文化的態度及想法。最後，如仔細梳理作品的承傳來源、聖教書會的組成及發展，必定能推敲出清末以來基督新教在中國、台灣的傳播途徑，以及在全球網絡分布的多元與複雜性。宣教海報豐富有趣的樣貌，跨越了宗教與藝術史，它還藏著什麼不為人知的故事呢？讓我們一起來發掘吧！

快問快答

撰稿人

黃柏華

國立台灣歷史博物館專案助理
國立台南藝術大學藝術史評與古物研究碩士班
國立台南藝術大學藝術史學系

Q1 如果可以穿越時空，最想和哪位藝術家聊天，為什麼？

最想穿越到清末，跟不知名的小畫匠聊天，感受視覺文化的各種衝擊與刺激。

Q2 藝術史讓你最開心或最痛苦的地方？

發現新材料或是找到創作者在作品中藏的彩蛋時，真的會興奮到睡不著覺（交不出文章的時候就真的不用睡覺了……）

Q3 如果可以，你最想成立什麼樣的美術館？

突破白盒子模式的美術館。

我還在認識這個世界，
探索各種可能。

—— 黃柏華

1 各地聖教書會是以所在地命名，但隨中國政經發展亦屢經改名與合併，主要變革為：漢口聖教書會－華中聖教書會（Central China Religious Tract Society）－華中華北聖教書會（Religious Tract Society of North and Central China）－中國基督聖教書會（Religious Tract Society for China; Religious Tract Society in China）。本文以聖教書會統稱之。John Griffith. *A voice from China* (London: James Clarke, 1907), pp.125-126. 黃柏華，《聖教書會在華出版之圖像研究（1876-1950）兼論〈寬窄路圖〉與〈浪子回頭〉的藝術表現》（國立臺南藝術大學：藝術史評與古物研究碩士論文，2019年），頁18-20。

2 Religious Tract Society in China. *The Report 1939-1940 of the Religious Tract Society in China* (Hankow: Religious Tract Society, 1940), p. 18.

3 Massing, Jean M. "The Broad and Narrow Way From German Pietists to English Open-Air Preachers." *Print Quarterly*, vol. 5, no. 3, 1988, pp. 258, 263.

4 黃柏華，《聖教書會在華出版之圖像研究（1876-1950）兼論〈寬窄路圖〉與〈浪子回頭〉的藝術表現》，頁107-109。

5 黃柏華，《聖教書會在華出版之圖像研究（1876-1950）兼論〈寬窄路圖〉與〈浪子回頭〉的藝術表現》，頁98-101。

東西方相遇

跑馬？馬跑？十九世紀中西畫家
對上海賽馬的異趣描繪

周 芳 美

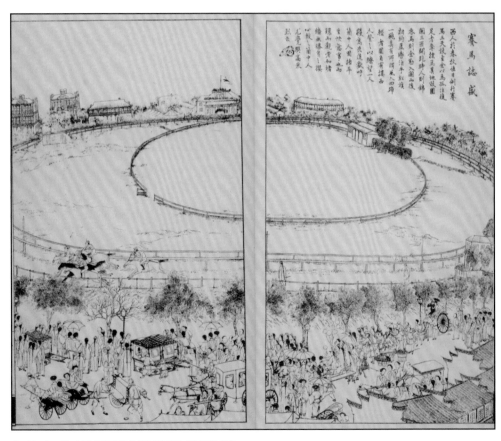

① 1884 年 5 月 18 日《點石齋畫報》刊載的《賽馬誌盛》。

● 歐洲的賽馬和獵狐活動，在什麼時候引進中國？
● 上海觀眾看到哪些有趣的軼事？
● 當時的中西畫家，如何畫出精彩的運動盛會？

1848年的《日本憲報》報導了4月17-18日上海的賽馬消息，從此上海地區的賽馬活動逐漸受到重視。而後英國商人霍格（W. Hogg）在1850年與其他四位英國人組成「跑馬總會」（Race Club），低價租了南京東路和河南中路81畝的土地，開發成跑道直徑為800碼的第一個跑馬場，俗稱「老公園」。 1854年在南京東路西段浙江中路到西藏路兩側，建立了第二個更大的跑馬場，俗稱「新公園」。1862年，一群愛好賽馬的外商，將原附屬於「萬國體育會」（International Recreation Club）下的賽馬委員會獨立出來，成立「上海跑馬總會」（Shanghai Race Club）。之後將原跑馬場土地賣出，在今日大家所熟知的人民廣場和人民公園上建立了當時遠東第一大的跑馬廳，成為上海第三個建立的跑馬場。

上海租界的一大娛樂

此後，春秋兩季舉行的三日（有時是四日）賽馬，便成為上海租界的一大娛樂，華人躬逢其會。同時，由賽馬衍生出的賭博和彩票應運而生，洋華人士皆可參賭，輸贏頗大。1872年7月12日《申報》刊載由鴛湖隱名氏撰寫的〈洋場竹枝詞〉，就說道中外婦女各自相攜來看，甚至華人老婦也看到夕陽西下時。[1]中文報紙也報導，因舉行賽馬，所以各領事衙門、銀行、海關皆關閉半日或全日。1874年11月3日的《申報》還刊出專文說明賽馬的程序教導國人，搖鐘讓

② 1885年2月11日《點石齋畫報》刊載田英繪的《西人跑紙》。

出賽的馬到主席台前集合，檢查是否符合年齡、高度和重量的規定。隨後騎士騎馬聚合在出發點，旗子揮下後參賽馬匹開始奔騰，若是未能一起出發，必須重新開始。每場賽畢，得勝者被引到台前接受奏樂和眾人歡呼祝賀。1884年5月18日《點石齋畫報》刊載的《賽馬誌盛》一圖中，就可以看到不少中國男性在場邊觀賽。也如竹枝詞所說，不少婦女相攜而至，看場中四騎士爭先。①

除了春秋兩季的賽馬大會外，另一個與賽馬相關的盛事是春秋兩季由「上海獵紙會」（The Shanghai Paper Hunt Club）舉行的灑紙賽馬。上海獵紙會雖是成立於1863年，但是至少在1855年就有記錄指出洋人曾在上海舉行越野賽馬比賽。這個組織的源起是外國人有騎馬帶獵犬到野外獵狐的比賽，即使在印度，英國人仍能在早上4點外出獵豺。但是因為上海附近無狐豺可獵，因此他們用彩紙代替狐，而且花樣愈變愈複雜，不同顏色的彩紙代表比賽中的不同活動，例如停止、躍溝和涉水過河等。每次路線一訂出，就會在洋人報紙上公告。到了二十世紀後，因為這種比賽常踩踏農民田地，與中國人時有爭執，在1930年代被民國政府禁止。1876年葛元煦出版的《滬游雜記》中就已記載了「跑紙」的賽馬活動。1885年2月11日的《點石齋畫報》刊出了田英繪製的《西人跑紙》一圖，圖中可見沿途有中國男女老少觀看，各騎士奮勇往前，接近中間的一騎士正如圖中文章所說的身繫儲有彩紙的袋子，正高舉手撒紙。②

洋人難馴蒙古馬

中國畫家習於看到賽馬的盛況，但是租界地的洋人因為身歷其境，更能體會馴騎「中國小馬」（China pony）（即蒙古馬）的甘苦。此時租界區中的賽馬大部分是蒙古馬，它們從地面到馬的兩肩骨間隆起處的高度大概在12到13個手掌寬。從蒙古抵達上海的馬，是經由天津海運到上海，或是從內陸經由大運河到鎮江。蒙古馬被當時的洋人形容為脾氣多變，可以如綿羊的溫馴，但是也可瞬變為如虎般的凶猛。它的速度飛快、強壯、具耐力，開跑後願意完成整個行程。除了體力持久外，也適於拉車。當時的外國馬主必須自己馴服馬，有玩笑說第一次會面時小馬怕洋人，中國馬夫則怕小馬和洋人。1個月後即使小馬被馴服了，上馬也是個技術活，常需一人拉高一隻後腿，二人拉住馬頭。上了馬，

GRIFFIN AND GRIEF.

③ 1896年11月《饒舌雜誌》刊載〈獅鷲與悲痛〉漫畫。

④ 1897年1月《饒舌雜誌》刊載海特畫的賽馬連環漫畫。

也得看馬那天的脾氣，才知是否能夠順利成行。蒙古馬嘴如鐵般堅硬，對馬銜感覺不深，使得騎士開始難控制其方向。1896年11月在上海租界區發行的英文小刊《饒舌雜誌》（*The Rattle*）刊載了一幅標題為〈獅鷲與悲痛〉（Griffin and Grief）的諷刺畫：中國馬夫在前用布帛遮住馬眼，使勁穩住馬，洋騎士則手忙腳亂地要上馬。③Griffin（獅鷲）一詞在殖民地中指「新抵達的英國人」，但是在上海賽馬圈中則指「剛到的蒙古馬」。諷刺畫家在此用了雙關語——「初到之馬不小心就會成悲痛」。

《饒舌雜誌》1897年1月刊出了海特

（Henry William Goodenough Hayter, 1862-1915）作的連環漫畫，一方面廣告即將舉行的獵賽，一方面說明在上海獵犬的養成不易：僅餘的六隻獵犬因恐水、貓頭鷹攻擊、掛在樹上、消化不良、追自行車，到最後只剩一隻形影孤單地亡歿，再也沒有獵犬了。④海特本身是個愛好騎馬者，一直在上海跑馬總會擔任重要的職位，他的漫畫道盡了當時上海洋人圈中有關跑馬的軼事。

洋人騎馬讓大家覺得很紳士，但是在當時的視覺圖像中也留下了他們對成吉思汗的敬佩 ── 蒙古馬雖較不好馴服，但是真的是好馬！

快問快答

撰稿人

周芳美

中央大學藝術學研究所副教授

Q1 最打動你心的藝術作品是什麼？

金城《草原夕陽圖》：取決於觀畫者的背景會有多重不同的解讀：蘇格蘭山地牧羊的水彩畫？用吳派傳承小青綠畫的中國牧羊景？不論如何，觀者一定會同意這是恬靜的「桃花如錦羊群白」的隱逸生活。

Q2 如果可以穿越時空，最想和哪位藝術家聊天，為什麼？

清末民初的畫家金城（1878-1926）和金章（1884-1939）兩兄妹。兩人從小接受傳統書畫教育，都曾在英國待上一段時間，見識當地的西方藝術，回到中國時又投入提倡古畫的行列，有機會臨摹重要古畫原作。金城本人曾任清末大理院推事、民初眾議院議員等重要官職。我想問他們如何在繁忙工作中偷閒創作和教畫，他們如何看待中西藝術融合的問題。

Q3 如果可以，你最想成立什麼樣的美術館？

中西藝術交融的美術館。

1 三天跑馬亦雄觀、婦女傾城挈伴看。賴有鄰家老媽媽、跳濱等到夕陽殘。

參考資料：

Austin Coates, *China Races* (Hong Kong: Oxford University Press, 1983), pp. 19-43, 113-130.
哈瑞特・薩金特，〈上海的英國人〉，收於熊月之等編，《上海的外國人（1842-1949）》（上海：古籍出版社，2003），頁1-39。
薛理勇，〈上海的跑馬和跑狗總會〉，《老上海萬國總會》（上海：上海世紀出版股份有限公司，2014），頁93-111。

春眠不覺曉—人生一大樂事。 —周芳美

3

東西方相遇

西化與品味：
古希臘建築元素在台灣

許家琳

● **希臘古典建築最初怎麼傳到台灣？**
● **日本殖民政府為何選擇在台灣試驗西方建築設計？**
● **今日的豪宅為何愛用古典裝飾？**

　　台灣受到西方藝術影響的例子，其中包含了古希臘建築元素的使用，呈現了對於西方文化中高雅、富麗、規整的裝飾的愛好。古希臘建築形式源於西元前七世紀末至西元前五世紀末，在台灣多用於兩個時期的建築，一為日治時期（1895-1945）及1950年代早期，另一為最近二十年。十九世紀末至二十世紀中，台灣成為日本試驗建築上的新古典主義的天堂，呼應日本國內的西化與現代化的國家政策，在大型的公共建築上採用古希臘羅馬等的建築形式與裝飾元素，

① 台大傅園。圖版來源：https://reurl.cc/MAEdep（Public Domain）。

②豪宅帝寶門口具有層層葉片裝飾的柯林斯式柱子。圖版來源：https://reurl.cc/7rxrzl（由Solomon203–自己的作品，創用CC姓名標示-相同方式分享3.0）。

彰顯對於世界潮流的瞭解，並且以此加深台灣人對於統治者宏偉高雅的印象。1990年代末期至今類似潮流再現，台灣經濟力已大幅提升，開始在豪宅、豪華旅館的建築使用源自古希臘羅馬的裝飾，呈現的是對於西方精緻文化的認可，以及藉此希望展現的高貴品味。

典型的例子如豪宅帝寶的門口的設計②，採用古希臘柯林斯式（Corinthian Order）的柱子，具有層層葉子相疊的柱頭，也採用了具有雙螺旋狀柱頭的古希臘愛奧尼克式（Ionic Order）的柱子。古希臘建築裝飾在台灣的再現有其歷史背景，與1980年代後台灣社會逐漸從戒嚴當中恢復應有的自由有關，因此和歐美文化的接觸能夠日益增加，進而產生對西方古代建築的興趣與嚮往。台灣在日治時期與最近二十年採用古希臘建築元素的原因不盡相同，但文化的象徵意味同等重要。

日治時期的西化建築風格

日治時期以及之後短暫時間內所建造的西化的公共建築，有的是純粹單一

齒狀的裝飾

③台北市仁愛路三段的建築具連續的齒型裝飾。圖版來源：作者拍攝。

的西方古代建築風格，但其他則多半參雜了數種風格的元素。例如台大校長傅斯年之墓即爲單純典型的古希臘多利克式（Doric Order）①，從下至上包含階梯、周圍有凹槽的柱子、圓盤狀的柱頭，以及建築上半部的大型素面的石塊（楣樑）、包含許多三個並排的直立裝飾的橫飾帶、以及三角形的屋頂。但是多數的日治時期的建築包含了多種風格，如現在二二八紀念公園中的國立台灣博物館爲日治時期所建，包含了古希臘的多利克式加上古羅馬建築中的圓頂，又如

現在的總統府同樣爲日治時期的建築，包含了古希臘的多利克式、愛奧尼克式、以及十六世紀末以後發展出來的巴洛克式等等。在日治時期及1950年代早期建造的西化建築，如果使用古希臘的建築風格，則著重於該種建築形式的立面及其柱子形式的呈現。

台灣現代大樓的古典設計

　　從1990年代晚期至今，古希臘建築元素在台灣建築上的使用，除了建築形式的立面以及柱子之外，也看到其他裝

飾元素單獨使用。例如一些大樓便使用了愛奧尼克式連續的齒型裝飾，除此之外看不到其他典型的愛奧尼克式的元素。連續的齒型裝飾經常出現於愛奧尼克式建築的橫飾帶，由直線及直角所構成，相較於橫飾帶中也經常看到的連續的蛋形、連續的獅頭的裝飾，連續的齒型可以說是所有愛奧尼克式裝飾元素中最為簡單的一個，應當是其中最容易雕刻的。現在台灣的大樓有的使用了連續齒型的裝飾③，一方面似乎是因為齒型的直線與直角的造型呼應了以直線為主的現代建築，另一方面齒型簡潔的樣式也符合現代的風格，但其連續不斷的排列又為現代建築增添了一點裝飾性。齒型元素的單獨使用在日治時期及1950年代早期並沒有出現，但是在近二十年來的台灣建築似乎是一種新的做法。相較於日本建築師在十九世紀末及二十世紀早期引入的新古典主義，齒型元素在近年來台灣建築上可以孤立出現的狀況，顯示了古希臘建築元素在現在能夠更加抽離其傳統上使用的脈絡，在現代建築中其古雅的根源有時候幾乎被遺忘了。

參考書目：

Chiang Min-Chin, *Memory Contested, Locality Transformed : Representing Japanese Colonial 'Heritage' in Taiwan*. Netherlands: Leiden University Press.

Dallas Finn, "Josiah Conder (1852-1920) and Meiji Architecture", in Sir Hugh Cortazzi and Gordon Daniels eds. (1991), *Britain & Japan 1895-1991: Themes and Personalities*. London: Routledge, ch. 5.

傅朝卿，《圖說台灣建築文化遺產：日治時期篇1895-1945》，台南：台灣建築與文化資產，2009。

D. G. Irwin. *Neoclassicism*. London: Phaidon, 1997.

李乾朗，《臺灣近代建築：起源與早期之發展1860-1945》，台北：雄獅美術，1996。

快問快答

撰稿人

許家琳

東海大學歷史系助理教授
曾任中央研究院史語所博士後研究員
牛津大學古希臘羅馬考古與藝術史博士

Q1 最打動你心的藝術作品是什麼？

古希臘裝飾了黑釉的陶器。

Q2 如果可以穿越時空，最想和哪位藝術家聊天，為什麼？

古希臘裝飾了黑釉陶器的工藝家。

Q3 藝術史讓你最開心或最痛苦的地方？

對於事物本質的瞭解。

Q4 如果可以，你最想成立什麼樣的美術館？

古希臘羅馬考古與藝術史的博物館。

在台灣受基礎教育，在英國牛津大學發現了無盡可鑽研的殿堂，對古希臘陶器最感興趣，喜愛其結合了考古、歷史、藝術、技藝與科學的本質。

——許家琳

4

東西方相遇

當東方遇見西方：
畫家廖繼春1960年代
遊歷美國的藝術衝擊

陳曼華

- ● 1960年台灣藝術家對於現代藝術有何想像？
- ● 當廖繼春初次訪美的時候，他感受到什麼美學衝擊和啟發？

① 廖繼春，《橋》，1963，畫布、油彩，53×65 公分。

② 廖繼春，《自畫像》，1926，木板、油彩，33×24 公分。

如果你是生活在台灣的人，這樣的造句你可能不陌生：「讓台灣和國際接軌」、「讓台灣進入全球網絡」。除了各種官方文宣，台灣當代藝術領域也時常出現類似的敘述。你是否曾經好奇，「國際」究竟是什麼？「全球」又在哪裡？

在2014年一份針對台北雙年展的研究中，曾經用量化的方式統計多屆台北雙年展參展藝術家的居住地，發現台灣之外的國外地區，北美和西歐就佔了過半。也就是說，在官方所定義的當代藝術區域地理中，「國際」指的並不是「世界上所有國家之間」，「全球」也不是「地球上全部區域」，而是一種想像的地理，是我們慣常所指稱的「西方」。

六十歲首度遊歷歐美

不過，台灣藝術受西方強勢影響的

③廖繼春，《裸女》，1926，畫布、油彩，73×52 公分。

④ 廖繼春，《樹蔭》，1957，畫布、油彩，60×72 公分。

現象並不是當代才發生的，自戰後以來，以「西方」作為藝術的想像主體持續是台灣藝術界的傾向。觀看藝術家如何在東方與西方交會的衝擊中，進行關於藝術與創作的思考，是很有意思的，我們可以先看看日治時期即已成名的畫家廖繼春（1902-1976），在1960年代到歐美遊歷的例子。

1962年，廖繼春受美國國務院邀請，到美國各大美術館參觀訪問，除了前往紐約大都會美術館，波士頓美術館、華盛頓國家畫廊、古根漢美術館、費城美術館等，也包括一些私人藝廊。美國行程結束後，他繼續遊歷歐洲，參觀各處重要的名勝文物，到1963年3月返回台灣。

廖繼春曾經在1920年代留學日本就讀東京美術學校，主要學習來自西方的外光派（也就是印象派）繪畫風格，在赴日之前他也透過日本出版的油畫創作書籍自修，對於西方藝術有一定程度的熟悉。②③廖繼春在1927年由東京美術學

校畢業回台後，便一直從事美術教學工作（陸續任教於台南長榮中學、台南州立第二中學、台中師範學校、台灣師範學院、台北師範學院、師範大學等），直到1960年代初受邀才踏足歐美，可以想見第一次親眼看到繪畫原作所受到的啓發。

1960年代初期，在美術館中與作品的直接接觸，帶給他很強烈的衝擊，他如此回憶：

受到美國國務院的邀請，接觸了彼邦的畫家們，在那豐饒的國家裡大小的美術館中，看到了無數的世界傑作，也看到了各國的藝術家怎麼樣盡了力氣利用他們自己的方法在表現感知。大部分原也在畫冊上看過的，但是面對了原作欣賞時，那油繪本質給我的感動是難以比擬的。後來在歐洲也參觀了美術館的收藏，反而不及美國的豐富。另外跟旅行也有關係的，短暫的時日中，週遭的環境不停地變動著……如夏卡爾所說，他之前來巴黎並非學習那裡的畫，而是接受那裏的刺激而已。這種種的因素使我儘速地覓求了新的自己的方法。

眼界大開，激發嘗試

廖繼春在訪美期間及之後創作了許多風景繪畫，其中不少是抽象或半具象風格，如1962年《花園》、1963年《橋》①、1964年《港》、1965年《船》⑤、1968年《山》，曾經有許多論述探討訪美之行如何影響了他的創作風格，例如畫面上的

⑤廖繼春，《船》，1965，畫布、油彩，61×73 公分。

⑥廖繼春，《威尼斯》，1967，畫布、油彩，45.5×53 公分。

色調不同以往，出現了檸檬黃、白、桃紅、天藍的色塊。在近一年的旅行中，因參觀了各大美術館，這些衝擊使他眼界大開，創作的熱情大為提昇，激發起嘗試新風格的企圖，因此返國之後的作品轉趨狂放，傾向半抽象的追求，亦有作品完全擺脫形象的羈絆進入抽象。

值得注意的是，訪美經驗固然促使廖繼春創作了較大量的抽象風格作品，但這樣的嘗試並非乍然發生，早在1950年代，他便開始嘗試抽象繪畫，例如1957年《樹蔭》④。

他在訪美前曾表示：「**畫抽象畫，是自然的趨勢。因為現代繪畫已由外界視覺，轉為內心感情的直接表現。**」在訪美之後，透過擅長的風景題材，創作具有個人風格的抽象繪畫作品，從中可以看見畫家使用新的繪畫語言去描述眼中所見風景，充滿熱情與活力。訪美之後，廖繼春並未放棄具象的風景繪畫，而是再拓展了創作表現語彙，因此與其說訪美經歷造成風格的「轉變」，毋寧說是他對於新的繪畫語言的開拓與嘗試。

催生繪畫語言的新活力

比較廖繼春1965年的《船》⑤及1967年的《威尼斯》⑥，可以看見在相似的題材下，畫家如何用不同的繪畫語彙表現。

這兩幅畫作皆以船為主題，描繪了沿岸的房屋建築及行於水面的船隻與持船的船夫，然而以具象語言表達的《威尼斯》，透過在平靜的水面上緩緩向前方

駛去的船隻，遠方靛藍天空及粉霞，及兩岸不同風格的建築，訴說著悠悠歲月，是一種飄移流動的時間感。相對地，以抽象語言表達的《船》，則以近似拼貼的手法，鋪排船隻、船夫、水面、房屋，是凝於一瞬的時間感。藉由不同的繪畫語彙，畫家得以表現出相異的氛圍與意圖。

觀察廖繼春訪美前後的抽象繪畫作品，訪美前的1950年代時表現較為形式化，訪美後的抽象繪畫則顯得靈活生動，或許可以推論，在訪美前對於抽象畫的認識僅能透過平面資料取得，難免流於形式的模仿，但訪美時親見繪畫原作，能夠感受繪畫真實內涵，使得畫家的繪畫語彙得到拓展，繼而運用於熟悉的畫類，使創作產生變化並帶來新的活力。

當藝術的西風吹入台灣，早期的畫家除了在本地透過畫冊上的複製畫作、或是到外地如日本接受美術教育學習西方繪畫風格，直接到西方的美術館接觸原作，更是另一個層次的衝擊，驅使台灣藝術家在西方藝術風潮之中思考藝術創作的實踐。

＊本文圖片由廖繼春家屬授權使用，特此致謝。

參考資料：
1. 雷驤，〈廖繼春訪問記〉，《雄獅美術》，29期（1973年7月），頁64-73。
2. 林惺嶽，《台灣美術全集 廖繼春》（台北：藝術家，1992年）。
3. 李欽賢，《色彩‧和諧‧廖繼春》（台北：雄獅圖書，1997年）。
4. 高森信男，〈台北雙年展的困境與發展可能〉，《現代美術學報》，28期（2014年7月），頁43-70。

快問快答

撰稿人
陳曼華
國立歷史博物館助理研究員
國史館助修、協修
國立交通大學社會與文化研究所博士

Q1 最打動你心的藝術作品是什麼？

誠實的創作。

Q2 如果可以穿越時空，最想和哪位藝術家聊天，為什麼？

梵谷。想知道他以藝術燃燒生命的每一個細節。

期待穿越藝術，

一步一步靠近生命的答案。

——陳曼華

─ 5 東西方相遇 ─

當西風東漸之際，東方藝術家面臨許多文化衝擊，

有的堅守固有傳統，有的選擇嘗試外來風格技法。

Q 你從這單元中，
有發現哪些藝術家悅納異己，
嘗試截長補短？

Q 有哪些創作者積極迎向
西方的新事物和藝術潮流呢？

Q 想一想：西方元素的加入，
能讓作品有加分加值的效果嗎？

Q 西方文化的精髓和脈絡，
有沒有隨之移植到東方？
還是僅引起短暫的注目呢？

風景印記

風景體現人類與自然的關係，代表人類對於自然的嚮往、利用和重塑。

6

- 在藝術史上，中國山水畫源遠流長，自成一個哲學和美學體系，蘊含著天人合一的理想，或遁隱避世的渴望。
- 西方風景畫在十七世紀奠立基礎，透過藝術教育、展覽、競賽機制，逐步強化此一畫類的位階和價值。

總而言之，風景既能再現地理，也能銘印藝術家的足跡和視野；風景能建造物理空間，也能勾喚時間記憶。

這單元內容涵蓋豐富的藝術媒介，例如傳統山水畫、花鳥動物膠彩畫、手工上色蛋白照片、油畫，也有英國鄉間別墅和水族造景，可供觀賞和暢遊。讀者閱讀完本單元後，會體認到近現代風景的製作和流通，不斷隨著歷史和美學品味的變動而發展中。雖然都市化讓人們遠離了自然，對於風景的夢想和回憶仍持續衍生相關的視覺文化。

1

風景印記

臥遊水中山色：水族箱造景與山水畫論

黃靖軒

- 南朝宗炳的山水畫論表達了什麼觀點？
- 臥遊天地和水族造景有何關聯？
- 明代文人對於養魚、觀魚有何講究？

① 謝時臣，《倣李成寒林平野文徵明題長歌合卷》局部，明代，水墨紙本，42.5×159公分，國立故宮博物院藏品。
圖版來源：國立故宮博物院 OPEN DATA 專區。

② 陳盈儒，《迷霧森林》，2018，創作者自藏。

幽暗的水族館裡，大小尺寸的水族缸交錯陳列，在缸上燈光的照耀下，使得每一座魚缸都如畫般引人入勝。而以枯木、岩石、水草等單純的素材所營造出的景觀更是讓觀賞者感受到一種出神的靜謐，而這令人聯想到南朝宗炳（375-443）關於山水畫的「臥遊」觀。

南朝宗炳（375-443）說道：「老疾俱至，名山恐難遍睹，唯當澄懷觀道，臥以遊之。」他認為人生有限，肉體脆弱，若能透過山水畫，將自然景物融縮於一圖之中，在觀覽的過程裡，使自己的心神進入畫境裡，便可藉此「臥遊」自然天地之間，以達「暢神」之目的。①

水族造景的自然山水觀

水族造景的世界裡，也有類似宗炳「澄懷觀道，臥以遊之」的自然山水觀，日本的水族造景大師天野尚先生（1954-2015），是追求自然水族造景的先驅者，他同時也是一位傑出的風景攝影師，並且創立了水草造景品牌ADA。在ADA的官網中，很明確地傳達出自然水族造景定義是「學習自然，創造自然」「這是一個與自然環境協調，融合自然之美的獨特世界。」所以造景師在創作時如同作畫般講求構圖，經營位置，先擺設砂石，堆疊岩塊、枯木等硬素材，然後再慢慢種植水草，並如畫山水的點苔法一般，在岩石、枯木等硬景觀上鋪上苔蘚，特別要注意的是，自然水族造景的目的是在模擬自然，以自然為靈感，並不以某種特殊的奇花異木作為造景的視覺焦點。

以自然為師創微型世界

這一類以自然為師的水族造景，是逐漸脫離以單一對象物，如枯木、怪石、異草等物件來作為觀賞主題，造景師試圖在這個水缸中創造出一個完整、均衡，且符合自然原則的微型世界，並儘可能達成「可望、可遊」的詩意情境。

當人們就像是在欣賞風景畫般，望著一座佈局均衡，彷彿大自然一角的水草造景缸時，那魚兒們生機蓬勃的在波光淋漓裡悠遊，猶如山水畫中的點景人物，引領觀覽者進入「遊」的境界裡。在台灣也有許多以自然水族風格來創作的造景師，例如室內設計師陳盈儒先生擅長從台灣的自然原生環境中汲取創作靈感，他的作品能表現出台灣山野所特有的深邃與豐美，觀賞者可以真切地感受到森林裡眾聲充盈卻幽靜的氣息。②

與山水意境的異曲同工

宗炳《畫山水序》中說道：「賢者澄懷味象。」樂山水者必須要有空明澄淨的胸懷才得以味象，「味象」並非單純的指涉為眼耳鼻舌的享用，乃是一種從觀覽山川萬物而得到的一種精神上的美好體

③ Shirley Hibberd, *The Book of the Aquarium and Water Cabinet* (London: Groombridge & Sons. 1856), p.11.

④ 傳劉寀，《群魚戲荇》，宋代，設色紙本，29.7× 231.7公分，國立故宮博物院藏品。圖版來源：國立故宮博物院 OPEN DATA專區。

驗，即如美學家葉朗先生所說的「是一種精神上的愉悅，精神的享受」。宗炳認爲**「今張綃素以遠暎，則昆、閬之形，可圍於方寸之內。豎劃三寸，當千仞之高；橫墨數尺，體百里之迴。」**即山水畫可以包容自然美景，以數筆畫出高山之巔，且能一眼望盡。然而，模擬自然的水族造景與山水畫的藝術表現性質接近，同樣能將千仞高山圍於方寸之內，以數尺空間展現自然的形勢之美，符合宗炳所說的「類之成巧，則目亦同應，心亦俱會，應會感神」。換言之，水族缸的創作者與觀賞者都能藉由這個以自然爲師的水族世界，超脫於日常俗務之外，使人精神與自然相應，得到一種物我交融的愉悅。

水族缸作一種賞玩活動並非西方世界所獨有，③ 晚明文震亨（1585-1645）《長物志》裡便說道養魚、觀魚之事：

> **盆中換水一兩日，即底積垢膩，宜用湘竹一段，作吸水筒吸去之。倘過時不吸，色便不鮮美。故佳魚，池中斷不可蓄。**

這一段是關於養魚的重點提示，因爲盆中的水並非源源不絕的活水，所以魚的排泄物，以及水中微生物的代謝作用，會使得盆水持續累積毒素，若不換水和吸底泥，魚便會活得不健康，甚至死亡。時至今日，爲了保持新鮮活水，

現代的基礎水族管理原則和操作方法，仍然與生活在晚明文震亨無別，只是把帶著點點斑紋的湘竹筒換成橡膠軟管。

符合自然之理的水中丘壑

文震亨並非僅僅在傳授養魚技巧而已，《長物志》更非只是一本紀錄「物」的百科全書。文氏提倡「雅賞」的審美態度，才是著述此書的宗旨，他說道：

宜早起，日未出時，不論陂池、盆盎，魚皆蕩漾於清泉碧沼之間。又宜涼天夜月、倒影揷波，時時驚鱗潑刺，耳目為醒。至如微風披拂，琮琮成韻。雨過新漲，縠紋皴綠，皆觀魚之佳境也。

也就是觀賞池塘裡的游魚，應選擇在最適宜的時刻，而且他還把這些時刻一一作文學式的描述，包含時間、天候等等細節，以天候反應涼意，以聲音襯托清寂。所以文震亨認為賞魚的重點在於，如何用更優雅細膩的方式來體驗自然，從自然中得到感觸。

顯然，文震亨設置一缸水，養幾隻魚，絕非為了觀察自然生態，或作為糧食儲備，而是透過養魚、觀魚來建構一個人與自然連結的環境。猶如蘇軾在〈記承天寺夜遊〉中所記述的「夜，解衣欲睡，月色入戶，欣然起行。念無與樂者，遂至承天寺，尋張懷民。懷民亦未寢，相與步於中庭。庭中如積水空明，水中藻荇交橫，蓋竹柏影也。何夜無月，何處無竹柏，但少閒人如吾兩人耳。」亦即情境能使人感染空靈閑雅的情緒。我們可以藉此理解，為何文震亨特別要說明賞魚的最佳時刻，因為唯有在那寧靜清明的時刻裡，人們才能透過玩物、賞物來進行一種對自我的觀照，才能進一步從「澄懷味象」到「澄懷觀道」，喚醒人與自然的連結，藉由感受自然之美、自然之理，使人從世間的紛擾嘈雜中超脫出來。④

因此，對於現代的水族愛好者來說，水族缸中的生態平衡固然重要，但更重要的是再造一個可以欣賞的自然景觀。這裡的「師法自然」除了指涉生態系統的維持，更重視自然景觀的重塑，甚至是創造一個符合自然之理的想像世界。所以玻璃水族缸的透視效果和方框形式，正好便利造景者描繪出如畫般的自然風景。除了水底世界以外，更有大膽的玩家創作出丘陵、草原，或是深谷、密林等豐富擬陸景觀。

南朝宗炳的臥遊思想和晚明文震亨的閒賞文化，皆表明了自然之美並不遠，無論是創作山水畫或水族造景，我們皆能從自然的紋理中獲得靈感，讓心與自然聯結。可以從每日、每週的換水、吸底沙，到逐步修剪水草、調整砂石的過程中，創作一個供自我游目騁懷的水光山色，一個胸中之丘壑，感受宗炳「類之成巧，則目亦同應，心亦俱會。應會感神，神超理得。」的精神境

界，以此達到暢神的目的，這無非是當今聲色滿盈之世的一帖清涼藥。「水聲無古今」，相信於靜夜時分，開放心靈，使自我沉浸在自然水族的世界中，便可臥遊水中山色，達到物我交融的審美愉悅之境。

快問快答

撰稿人
黃靖軒
現專職書法、篆刻的教學與創作

Q1 最打動你心的藝術作品是什麼？

無法選擇，不同的藝術有不同的美好。

Q2 如果可以穿越時空，最想和哪位藝術家聊天，為什麼？

莫內，想和他在花園裡喝白蘭地。

Q3 如果可以，你最想成立什麼樣的美術館？

庭園美術館。

高雄人。寫字、刻印、閒作園藝。

——黃靖軒

參考資料：
沈約，《宋書》，台北：鼎文，1975。
文震亨，《長物志》，北京：中華，2012。
陳傳席，《中國繪畫理論史》，台北：三民，2014。
葉朗，《中國美學史》，台北，文津，1996。
王熙元、郭預衡主纂，《古文觀止續編》，台北：百川，1994。
天野尚，《在水立方的大自然》，台北：展新文化，2015。

風景印記

遊歷英國鄉間別墅

謝佳娟

- 參訪英國鄉間別墅的文化從何時開始？
- 人們在別墅裡享受什麼樣的眼福？
- 鄉間別墅的出版品有何價值？

旅行與藝術，似乎常常產生關係。不只是藝術創作，藝術家常常透過旅行取材，再造所見所聞；藝術觀賞體驗也是，唯有踏上旅程，才能親見遠在他方的藝術藏品。雖說網路與數位發展省去舟車勞頓，但坐在電腦前、或低頭滑手機，瀏覽「漫遊藝術史」也可以是一種（虛擬的）旅行體驗。

① 侯肯宅邸西南面。作者自攝於 2011 年 9 月。

如果有機會行至英國，要去哪裡看「藝術」？大英博物館（British Museum）？倫敦國家藝廊（National Gallery）？泰特美術館（Tate Britain, Tate Modern）？維多利亞與亞伯特博物館（V&A Museum）？除了這些國家級機構，還有大大小小的美術館、藝廊，列都列不完。不過，這些畢竟都是博物館／美術館。這些公立博物館／美術館，是十九世紀以來出現的特殊文化空間，專門安置歷代稱為「藝術品」的物件之際，也讓這些物件脫離了原本的生活與文化脈絡。[1]

不一樣的英國藝術之旅

那麼，去教堂看嗎？是也可以，不過去英國的教堂，大抵是建築空間的體驗，沒能像去義大利、法國大大小小的教堂一樣，還能看到豐富的繪畫與雕刻。（是的，在義大利，有許多早期的壁畫還真的要到教堂才看得到。）

如果願意遠離都市塵囂，（在沒有自行開車的狀況下）搭乘火車、公車（尤其要算好一天只有幾班車）、再走上一段不短的路，來到寧靜偏遠的鄉間，除了可以徜徉「自然」美景外，還有不少藝術寶藏可以探索！

這些歷代貴族的鄉間別墅（country houses），散落英國各地，不少已在二十世紀陸續成為國家遺產，由國家信託（National Trust）或英格蘭文化資產組織（English Heritage）經營管理，部分仍為後代子孫所有。然而，即便是私家財產，

每年也往往都有固定時日開放旅客參訪。為什麼這些貴族鄉間的豪宅要開放參訪？旅客又去那裡看什麼？

事實上，參訪（貴族）鄉間別墅，並非現在才有。十八世紀之前，英國貴族即有在鄉間別墅接待賓客（通常也是貴族與鄉紳階級）的「款待」（hospitality）傳統。比較特別的是，十八世紀中葉起，私人鄉間別墅「開放參觀」開始變成一項公開呼籲；貴族們若非主動，也只得被動把自家大門開啟，讓「陌生人」進入參觀。

鄉間別墅的藝術收藏

當時的劍橋大學植物學學者馬汀

② 馬汀，《英國鑑賞家》，1766年，封面標題頁。圖版來源：Google Books。

③瓦茲（William Watts）鐫刻；戴維斯（Arthur Devis）素描，《伯利宅邸》（Burghley House, in Northamptonshire, the Seat of the Earl of Exeter）, 1780年。出自《貴族與鄉紳莊園版畫集》圖版21（ *The Seats of the Nobility and Gentry (London*: W. Watts, 1779-1786), plate 21. ）。圖版來源：gallica.bnf.fr/BnF.

（Thomas Martyn, 1735-1825），便是提出此呼籲的代表之一。他是要貴族把大門打開，好讓人們進去看裡面的花園植栽嗎？這不無可能，但馬汀表明他所關注的，是鄉間別墅裡的藝術收藏。1766年，他將自己周遊英國時彙整的資料，編輯出版成《英國鑑賞家》②（ *The English Connoisseur: Containing an Account of Whatever is Curious in Painting, Sculpture, & c.* ）上下兩冊，羅列了十二間鄉間別墅、三間王室宮殿以及倫敦與牛津一些公立機構與私人的藝術收藏，堪稱是當時私人藝術收藏目錄之集大成。對於馬汀這樣的平民而言，藝術鑑賞應當不是貴族的專利，雖然金錢資本雄厚的貴族才得以收藏藝

術。在書中，馬汀直言：「**如果沒有這些目錄，必需承認，對尚且無知的觀者**（the yet uninformed observer）**而言，觀看這些珍貴收藏，除了從見到諸多美妙事物所引發的視覺及想像愉悅之外，將鮮能產生用處。**」[2] 換言之，馬汀希望這樣的目錄，能夠幫助遊客在參訪時，對所觀看的藝術作品一一辨別、細究，使觀賞經驗能夠從單純的感性愉悅，提升到理性知識的層次。

另一位同樣是平民出身的知名旅行者，阿瑟‧楊（Arthur Young, 1741-1820）以農業推動者建立專業身份，1793年被任命為新成立的農業部（Board of Agriculture）首任秘書。二十來歲時，楊

④ 伯利宅邸正面。圖版來源：https://reurl.cc/2orQrO。（Front of Burghley House. By Anthony Masi from UK - Burghley House #2.jpg, CC BY 2.0）

幾度周遊英國，勘查各地農業發展與勞動實況，並出版以書信形式撰寫的遊記。有趣的是，書中花了不少篇幅描述對數個鄉間別墅建築與藝術收藏的觀察與想法。以1768年出版的《六週環遊英格蘭南部各郡及威爾斯》爲例，在進入農業勘察前，楊先大篇幅描述了侯肯宅邸（Holkham Hall）①的園林景緻，接著又花九頁篇幅講述侯肯宅邸建築外觀，以及他進入宅邸後對各個房間格局裝潢的觀察，之後再以六頁篇幅記述了宅邸裡的繪畫收藏，並不時對於個別作品給予評論意見。[3]

針對這些描述離題的可能指控，楊於1770年出版的第二部遊記《六個月環遊英格蘭北部》中，做出以下意味深遠的說明：

> 我應該致歉／闡釋爲何加入這麼多針對別墅、繪畫、園林、湖泊等的描述。我很清楚它們和農業關係甚微，但是，讓它們被知道，是有用的。它們是這個國家的財富與幸福的重要證明：沒有旅行者能夠走遠，而不被某個東西吸引——藝術或者自然總是不斷抓住他的目光。——一種甚至達到完善的農業。——建築、繪畫、雕刻、以及裝飾土地的藝術，在四處展示著成果，彰顯了財富、優雅——與品味，這些唯有偉大繁榮的國家才有。——我認為將它們全部

納入考察，並不會不當。——**不排除任何藝術或自然促使我國更加美麗與便利的貢獻。**[4]

除了收藏目錄與遊記，各郡地方誌書籍也都會描述鄉間別墅。十八世紀中葉還興起旅行指南；這些介紹英國各地古蹟名勝的書籍，也都不忘講述鄉間別墅與其藝術收藏。甚至，1770年代更出現了圖文並茂的鄉間別墅專輯。[3] 透過這些出版品，鄉間別墅及其藝術收藏不再是隱避鄉下的私人財產，而成為公眾關注、甚至議論的國家文化財——「國家財富與幸福的重要證明」。在十九世紀初「藝術史」仍不是學科之前，對藝術的觀看與評論，已透過鑑賞文化的潛移默化，成為英國社會有教養階層的生活內容。藝術鑑賞能力不再只是關乎個人修養；透過培養「藝術公眾」，進而促進藝術的發展，亦成為提升英國經濟文化力量的重要手段。

培養鑑賞力的重要場域

看過珍・奧斯汀（Jane Austen, 1775-1817）小說《傲慢與偏見》或改編電影的人，大抵都會記得伊莉莎白跟著舅舅、舅媽到鄉間旅行時，來到潘伯利莊園巧遇主人達西的那一幕。在此之前，身為陌生旅客的伊莉莎白等人，才剛由管家接待進入屋內參觀一番。[5]

這些貴族鄉間別墅，對十八世紀英國人而言，是培養藝術鑑賞能力的重要場域。今日，除了成為電影拍攝的熱門場景，也是旅行休閒的好去處。多數英國鄉間別墅大開其門，各國旅客紛紛上門參訪；鄉間別墅不只是重要藝術文化遺產，也為英國旅行產業帶來豐厚內容。

想要知道英國有哪些鄉間別墅可以參訪，國家信託官網（National Trust）是方便的查詢入口之一，官網選單上甚至也有「藝術與收藏」項目可深入探索豐富的數位資源。1895年成立的國家信託轄下有超過兩百間大大小小的鄉間別墅，這些昔日豪宅多數於二十世紀中葉由國家信託取得所有與經營權。此外，英國仍有上千間鄉間別墅、城堡與庭園，至今仍由後代子孫私有與居住，1973年成立的歷史建物協會（Historic Houses），便致力於協助保存維護這些國家文化資產。其中有將近五百間私有的歷史建築，每年固定時段（通常是春夏與初秋）開放旅客參訪。

具代表性的伯利宅邸

接下來，我們就去拜訪一下歷史悠久的伯利宅邸（Burghley House）。[6] [4]

始建於十六世紀伊莉莎白女王時期的伯利宅邸，至今仍為西索爾家族（Cecil family）擁有與居住。十八世紀初起，這間豪宅就一直是旅客的目光焦點。著名作家狄佛（Daniel Defoe, 1660-1731）於1724年首度出版的《大不列顛全島遊記》中便指出，伯利宅邸內許多畫作是熱愛藝術的艾克塞特伯爵五世（John Cecil, 5th

Earl of Exeter, 1648-1700）遊歷義大利期間，在托斯坎尼大公親自協助下以合理價格購買而得。狄佛對宅邸內的繪畫收藏給予極高評價：

> **伯爵從義大利帶回的精美畫作多到難以細數，這些都是原作，且出自最傑出的大師之手；無需多說，這些畫作遠超出所有在英國可以看到的作品，且價值比宅邸及其庭園來得更高。[7]**

狄佛尤其提到一幅描繪《塞內卡流血之死》的油畫，並且透露他「被告知，法國國王曾願以六千金幣購買」。[8]

這幅法國國王路易十四青睞的畫作，至今仍藏於伯利宅邸，並可見於宅邸官網。[9]塞內卡（Seneca, 4 BC–65 AD）是古羅馬時代的著名哲學家與政治家，曾任尼祿皇帝的導師與顧問，但最後仍因政爭受尼祿逼迫以切開血管方式自殺。義大利拿坡里畫家久丹諾（Luca Giordano,

⑤ 拉維內（S. F. Ravenet）鑴刻；爾稜（R. Earlom）素描；原作為久丹諾，《塞內卡之死》（Seneca Preparing His Own Death with His Foot in a Bath (Death of Seneca)），手上色鑴刻版畫，48.2×59.9公分，波伊德爾出版，1768年。
圖版來源：Wellcome Collection. Public Domain.

1634-1705）以「塞內卡之死」創作了數幅畫；1683年艾克塞特伯爵五世遊歷義大利期間即將此畫買下帶回英國，展示於宅邸。路易十四當時雖然沒有如願（若狄佛的消息是正確的話），但羅浮宮於1869年透過拉卡茲（Louis La Caze, 1798-1869）的大批畫作遺贈，也入藏了一幅久丹諾的《塞內卡之死》。[10] 不管是出於宣揚收藏家還是讚賞藝術家，版畫商波伊德爾（John Boydell, 1720-1804）於1768年出版伯利宅邸所藏《塞內卡之死》的複製版畫，當時售價12先令，後來收錄於《英國最重要畫作收藏版畫集》。[11] ⑤ 透過複製版畫，鄉間別墅所藏畫作多了一個為外人所知的管道。（這種做法有些像今日我們逛完美術館後買海報或圖錄一樣）。

只是，這樣沈重甚至血腥的畫作，現在大概沒有人會想買來掛在自己家裡。今日就算親自參訪伯利宅邸，大概也不太會像狄佛一樣特別看上這幅畫或這類畫。那麼，當時王公貴族為何爭相購藏這類「歷史畫」呢？只因為歷史畫向來被主流文化認為是最高階級的畫種？或是塞內卡之死這樣的主題確實能讓人深刻省思人的處境與價值？

驚艷彩蛋──幻覺壁畫

今日伯利宅邸雖然仍為私人住家，但也架設了官網，慷慨地將其藝術收藏數位化展示。[12] 甚至，官網也提供了數個房間的環場「虛擬導覽」（virtual tour）與互動設置，讓線上旅客可以如臨場般親見畫作在室內的陳列方式。[13] 和我們習以為常的美術館展示方式相比，這樣的「居家」空間融合了藝術與生活，更能呈現出某一特定時空下人們與藝術親密相處的方式（雖然這些房間今日已專為對外展示所用，而非真正的私人生活空間）。

除了陳列從歐陸買回來的畫作，伯利宅邸還有一項令人驚豔的特色：以幻覺主義（illusionism）手法繪製壁畫的「天堂廳」（The Heaven Room）[14] 與「地獄梯廳」（The Hell Staircase）[15]。以幻覺主義手法繪製貴族別墅壁畫，十五世紀文藝復興時期便已見於義大利，十七世紀時更為興盛，精湛的透視與細緻的欺眼技術，常常容易使人分不清楚真實牆壁的界線。英國雖然缺乏有此專長的本土畫家，卻也希望趕上歐陸王公貴族的風向。出生於拿坡里王國的畫家維里歐（Antonio Verrio, c.1636-1707），年輕時先是到了法國土魯斯與巴黎，為當地貴族宅邸繪製裝飾壁畫，1672年接受英國貴族之邀前往倫敦，為英國國王與貴族裝飾宮殿與別墅。伯利宅邸的「天堂廳」與「地獄梯廳」便是維里歐的傑作。天堂廳中，希臘羅馬神祇穿梭於希臘式神殿廊柱間，使得整個大廳，即便無人，都顯得熱鬧非凡（如果親臨現場觀看，鐵定眼花脖子酸）。

步行觀覽至此，不禁思忖：如果教堂中「天堂地獄」景象是為了引發信眾虔誠信仰，鄉間別墅裡的「天堂與地獄」，又是為了什麼呢？

不過，這就留給各位旅客想像了。

最後，非廣告：英國眾多的鄉間別墅都值得一遊，除了享受園林美景與觀賞建築、藝術收藏，其對文化遺產的經營管理方式，也值得參考。文化創意產業從來不是在文化真空中誕生。

快問快答

撰稿人

謝佳娟

國立中央大學藝術學研究所副教授

Q1 最打動你心的藝術作品是什麼？

安靜耐看的作品。

Q2 藝術史讓你最開心或最痛苦的地方？

寫好文章時。

Q3 如果可以，你最想成立什麼樣的美術館？

版畫美術館。

Q4 作者常在自介中使用這些名詞形容自己，例如愛好者、中介者、尋夢人、小廢青、打雜工、小書僮，那麼你是藝術的＿＿？因為＿＿。

我是藝術的旁觀者，因為想保持美感距離。

喜歡從藝術史看人世百態，

雖然藝術很多時候

不是世間的必需品。

如果能找出理由與意義

就更好了。

——謝佳娟

1 大英博物館1753年成立，現今館舍始落成於1830年代。國家藝廊於1824年設立，V&A前身為1857年成立的南肯辛頓博物館，泰特則創設於1897年。有關泰特，可參見謝佳娟，〈邁向全球化國際藝術中心之路：泰德美術館收藏展示簡史〉漫遊藝術史：https://reurl.cc/V5ENG5。

2 Thomas Martyn, *The English Connoisseur: Containing an Account of Whatever is Curious in Painting, Sculpture, &c. in the Palaces and Seats of the Nobility and Principal Gentry of England, both in Town and Country* (London: L. Davis and C. Reymers, 1766), "Preface," pp. i, ii.

3 參見 Holkham Hall 官網：https://www.holkham.co.uk/visiting/the-hall/the-landscape-room。

4 Arthur Young, *A Six Months Tour through the North of England, Containing, An Account of the Present State of Agriculture, Manufactures and Population, in Several Counties of this Kingdom*, 4 vols, 2nd edition (London: W. Strahan, 1771), vol. 1, p. x.

5 參見影片片段：Pride and Prejudice: Elizabeth visits Pemberley（2005）：https://www.youtube.com/watch?v=Y-8y3y3MxZI。

6 見 Burghley House, Historic Houses 官網介紹。https://www.historichouses.org/houses/house-listing/burghley-house.html

7 Daniel Defoe, *A Tour through the Whole Island of Great Britain*, v. 2 (1725), p. 162.

8 Daniel Defoe, *A Tour through the Whole Island of Great Britain*, v. 2 (1725), p. 162.

9 請參見 Burghley House 官網：https://collections.burghley.co.uk/collection/luca-giordano-3/（2020年4月28日擷取）。

10 參見：http://cartelen.louvre.fr/cartelen/visite?srv=car_not_frame&idNotice=18837（2020年4月28日擷取）。

11 波伊德爾於1760年代展開大型出版計畫，聘用多位繪圖師與版畫家，將英國貴族收藏的畫作以精美的鏤刻版畫（engraving）發行。至1773年為止，已有191張版畫出版，集結為《英國最重要畫作收藏版畫集》（*A Collection of Prints, Engraved After the Most Capital Paintings in England*）對開本3大冊。此系列持續出版至1794年，共集結為9大冊、571張版畫。參見謝佳娟〈「看見」藝術品：十八世紀後期至十九世紀初英國圖解藝術書籍的發展〉，《國立臺灣大學美術史研究集刊》，50期，2021年3月，頁223-286+290。

12 參見伯利宅邸官網：https://collections.burghley.co.uk/category/paintings/。

13 Third George Room, Burghley House: https://virtualtour.burghley.co.uk/third-george.html?scwb=true。

14 The Heaven Room. Burghley House: https://virtualtour.burghley.co.uk/heaven.html?scwb=true。

15 The Hell Staircase, Burghley House: https://virtualtour.burghley.co.uk/hell.html?scwb=true。

參考資料：
謝佳娟，〈「自然之美與藝術經典的國家品味」：十八至十九世紀初印刷文化對英國貴族鄉間別墅形象的塑造〉，《藝術學研究》，25期，2019年12月，頁1-91。

3

風景印記

鄉、鎮、農、工：
十七到二十世紀的西方風景畫

張 琳

● **風景畫類在何時興起？**
● **工業化對風景畫造成哪些影響？**
● **現代風景畫的主題如何推陳出新？**

奠基時期

　　「風景」或「地景」（Landscape），在現今西洋藝術史的研究中，是一個明確的概念及類別（genre）。一般認為十七世紀是西洋風景畫類奠基的時期，出現了像是羅倫（Claude Lorrain）①或普桑（Nicolas

①羅倫，《田園風景：羅馬平原》（Pastoral Landscape: The Roman Campagna），油畫，約 1639 年，101.6×135.9 公分，大都會藝術博物館，紐約。

②凱普（Aelbert Cuyp），《平原一景》（View on a Plain），油畫，約1641年，48×72.2公分，道利奇美術館，倫敦。

Poussin）的作品。他們的畫面元素豐富，有著大樹、湖泊、山丘、遺址，並且層次均勻、布局有序，常以神話、聖經爲題，被視爲經典繪畫。兩人的影響深遠，十八世紀的畫家，也跟著重視畫面的程序感和氣氛。例如威尼斯畫家瓜爾第（F. Guardi）或坎納列多（Canaletto），即便是描寫城市、而非自然的風景，也重視寬敞亮麗的視覺感受。相較於描繪「理想」風景的南方（以阿爾卑斯山爲界；南方信仰舊教、如義大利、法國。北方爲新教國家），十七世紀的荷蘭發展出迴異於巴洛克風格的風景畫作，以「忠實」的手法，表現出低矮平原或新生圩田，[1] 且天空常佔據畫面近四分之三的比例②。然而，有些學者不認爲十七世紀是風景畫類的起始。研究文藝復興藝術的學者，關注當時繪畫裡僅做爲「背景」的零星風景摹寫，於南北方皆有發現。在南方，從馬薩齊奧（Masaccio）到法蘭切斯卡（Piero della Francesca）的作品，都有具體的風景元素，組構出可以辨認的一個空間。[2] 在北方，以范艾克（Van Eyck）爲首的極細膩畫風，連遠處的樹木山陵或建築細節，都清楚呈現，此舉蔚爲風尚，後進畫家皆努力模仿之。③

③范艾克兄弟（Hubert and Jan van Eyck），《根特祭壇畫》局部（Ghent Altarpiece）（位於下方中央幅），油畫，約1432年，375×520公分，聖巴夫主教座堂，根特。

十八世紀的實體風景與平面風景

到了十八世紀，「風景」的概念活躍起來，關於風景的文化意義和實踐方式，在社會各階層中都有所展現。例如，上流社會子弟財力雄厚，一生必定親炙古羅馬遺跡，稱爲壯遊（Grand Tour），足跡遍布今日德國、瑞士、荷比盧等。打卡之餘其實舟車勞頓，翻閱史料還可見外國貴公子抱怨義大利食物的敘述。[3] 中下階層無福消受，只得購買以版畫爲媒材的風景畫作，畫中內容或爲國內風光、或爲義式風情，聊備一格。若是國內風光，以英國爲例，蘇格蘭和威爾斯的高山（其實最高也才1300多公尺）常是表現主題；也有英國人民自行前往這些地方旅遊賞景，是當時常見的一種生活美學實踐。

另外，起源於英國貴族間，對於自家花園該如何建造，則展開了庭園造景的討論。[4] 一開始貴族們仍奉羅倫的繪畫爲圭臬：起伏的地勢、如支柱般撐起畫面兩端的大樹、以及一兩個希臘羅馬式的廢墟。這般費心安排，只爲追求一句讚美—「如畫式」（picturesque），此詞本來的意思是：「看起來像一張畫」。於是，爲了讓自家花園看起來像一幅（羅倫的）畫，在這場造景運動中，所有自然物件（樹、湖、石等）和人造物件（仿陵墓及橋樑），都明確地被賦予了一個任務—組構出大師羅倫式的風景。後來的花園造景

運動，不再只有「如畫式」一個標準，但也大都追求看似自然的狀態，像是讓花叢自然生長、僅僅略加修剪、以呈現前後掩映、若隱若現的姿態。或是順著地勢興建步道，而非大興土木，將山丘夷為平地。這段發展，也讓英式花園和法式花園從此分道揚鑣；後者以凡爾賽宮花園為代表，以一望無際的氣勢、幾何式修剪的灌木、區隔鮮明的植栽為特色。

就十八世紀專業畫家個別的風景表現而言，早逝的華鐸（Antoine Watteau）畫出貴族野宴的奢靡，賦予自然風景一種特定的社會身分。而蓋茲伯羅（Thomas Gainsborough）的風景常以溫和滋潤的色調呈現：田園風情不過於艷陽高照，蒼鬱林地也不會冷峻陰森。達比（Joseph Wright of Derby）則各種畫類兼顧，除了掌握當時新古典主義風格的肖像畫，也擅長以強烈的明暗對比，自成一家的畫出科學實驗的場景。此外，他的風景畫作數量亦多，甚至將風景「定格」為布景，名流人士於其中可觀可遊、或坐或臥④。遠在大西洋另一端的美國畫壇，十八世紀時平行移植歐洲的品味，盛行歷史／敘事繪畫，但遠處風景皆取材自美國本土壯麗河山，大塊文章之勢更勝歐洲。

④達比，《布魯克‧布思比爵士》（Sir Brooke Boothby），油畫，1781年，148.6×207.6公分，泰德英國館，倫敦。

⑤魯本斯，《有彩虹的風景》（The Rainbow Landscape），油畫，約1636年，137×233.5公分，華勒斯典藏館，倫敦。

十八世紀風景的分析與理解

前面一節談到十八世紀的「風景」有著多重的面貌和實踐，可以是平面的風景再現畫作，也可以是環繞人們的真實風景。的確，對於文化地理學者來說，「風景」的概念從來不是純粹的自然，而是屬於人文的一部分。因為當人們站在一處山頭，望向一片景色，觀看、讚嘆的同時，這處自然之地就已納入人類的文化活動範疇。[5] 也就是因為這樣的看法，使得西洋藝術史裡的風景畫不斷地在跨領域的學問間被研究著。例如，若用歐陸風景畫的標準（如魯本斯的作品）⑤，英國的田園畫作常是「空無一物」的狀態：只有起伏的地勢、田埂或石塊籬笆所區隔的簡單線條，配上羅倫式的大樹和

幾朵雲而已。與魯本斯（Peter Paul Rubens）的大作相比⑤，沒有前景的泥濘肌理和肥碩家畜，亦沒有中景的繁忙農事，更沒有遠景的豐富天相。但是對於英國經濟史學者來說，這樣的「空無一物」其實足矣。因為這些攤在陽光下的土地顯示了土地的區分、持有和利用：哪處是休耕、哪處是放牧、哪處可以依法租貸給中下階層進行土地勞動行為、哪處又可以打獵，全都一覽無遺。

這類研究中，常提及的是「圈地運動」（Enclosure）。在此法案前，無封地的百姓可以在公有地（Common Land）上撿拾木柴、採集野果或蘑菇，但不得耕種或飼養牲畜。圈地法案通過之後，則連採集撿拾都無法進行。這些物產看似

微薄，一旦失去供給，對下層人民影響甚鉅。而許多英國田園風景繪畫，常逃不過經濟史學家鷹眼般的鑑定，得到了美學之外的經濟史詮釋（例如，蓋茲伯羅的《安德魯夫婦》（Mr. and Mrs. Andrews））⑥。在經濟史學者的耕耘下，後進學者如我，於研究此領域之初，常歎英國風景繪畫之研究，重視「地」（land）的歷史似乎猶勝「景」（-scape）的賞析！ ⁶

十九世紀工業化下的風景：工廠與城市

十八世紀晚期開始，有一股重要的力量—工業化，⁷它衝擊了景觀，也造就了藝術家新的回應方式。首先是工廠本身的改變。來自歐陸的畫家盧森堡（Philip James de Loutherbourg），拜訪了英格蘭最早進行燒煤煉鐵的重工業區——施羅普郡（Shropshire）內的「煤溪峽谷」村（Coalbrookdale）。他將一座熔爐，給予戲劇化的描繪⑦。將鐵礦原石中的石頭成分去除、萃取其中的鐵，需要極高的溫度、燃燒大量的煤。而且必須日以繼夜，不能讓熔爐的溫度下降。畫家特別將場景選在黑夜，使得熔爐的火光顯得格外醒目。此時的工廠正奮力地工作著，體現屬於那個時代的工業生產模式，和科學世界裡那未知、令人驚奇的部分。這種激情和恐懼，也恰好符合浪漫主義的情調。其實，龐然的工業機具、或是大規模整地而獲得的工業基地風景，是一個很少受到浪漫主義美學青睞的主題（除非工廠變成廢墟：一片荒煙蔓草

⑥蓋茲伯羅，《安德魯夫婦》，油畫，約1750年，69.8x119.4公分，國家畫廊，倫敦。

⑦上：盧森堡，《夜晚的煤溪峽谷》（Coalbrookdale by Night），油畫，1801年，68×106.7公分，科學博物館，倫敦。
⑧下：透納，《里茲》，水彩畫，1816年，29.2×43.2公分，耶魯大學，紐海芬。

反而符合浪漫主義的想像）。**8** 盧森堡的這幅作品，是一個稀有的例子。

另外一個不凡的例子是透納（J. M. W. Turner）。透納不到二十歲時，便替英格蘭的地理雜誌畫風景插圖，數十年來共累積超過百本素描本、和近百幅完稿，例如《里茲》（Leeds）⑧。里茲城位在英格蘭北部，主要經濟活動為羊毛紡織，並銷往海外殖民地致富。乍看之下，這張畫是遠眺城市的風景之作，但里茲是十九世紀全英國成長最快速的前五名城市，透納並不只是想呈現與世無爭的小城而已。畫面中景處，即里茲城的邊陲地帶，皆有綿延的煙囪、工廠和倉儲類建築，伴隨零星的工寮或住宅，呼應著前景裡勞動者的去處。這些對當時的風景畫來說，都是新的、甚至有點醜的物件，透納如實的描繪下來，代表他注意到工廠的增建、勞力的湧入和都市邊陲的擴張。而這些對工業化的關注，也回饋到畫家自己身上。眾所周知，他後來贏得名聲的，是用氤氳朦朧的色調和筆觸所描繪的空氣、光線和水氣。而實際上這些氣氛所烘托的主角，則是汽船、火車頭等等，不折不扣的工業符號。**9**

十九世紀前期，堅持描繪自然的風景畫

英國身為老牌工業國家，在十九世

⑨威廉‧霍曼‧亨特，《我們英格蘭的海岸》（或《迷途的羊》〔Strayed Sheep〕），油畫，1852年，43.2×58.4公分，泰德英國館，倫敦．

紀的前期,全國各地就有不少地區已經邁向工業化、都市化。但是,專注於自然的風景畫作,依然不斷產出,像是康斯坦伯(John Constable)的作品。他一生未出國門、專注描繪綠草如茵的家鄉,用多層次、混色調的筆法,展現未受工業開發的英格蘭東部。之後,有一群年輕畫家認同評論家羅斯金(John Ruskin)之理念,以大自然為師,成立「前拉斐爾兄弟會」(The Pre-Raphaelite Brotherhood)。他們仔細觀察植物肌理、土石紋路、光影變化,態度竭誠恭敬,頗具宗教、道德情懷。三位核心成員中,米萊(John Everett Millais)和亨特(William Holman Hunt)皆有許多風景繪畫傳世。亨特於1852年完成《我們英格蘭的海岸》(Our English Coasts)⑨,鉅細靡遺得畫出嶙峋的海崖、綿延的植被和斜照的陽光。每組羊群各自使用不同的視角切入,有的是俯瞰、有的是平視、有的則是遠觀。這樣的方式並非雜亂無章,而是追求真人肉眼觀看一片風景時,視線本來就會上下游移的真實情況。這份虔敬忠實,並不為所有人理解、甚至被視為鑿刻,但畫家終生一本初衷,致力以筆尖油料將身邊的「大自然」「轉載」於畫布之上。

德國與法國的工業化腳步稍晚於英國,兩國在十九世紀前期,都有崇尚自然的風景藝術家,留下了令人津津樂道的作品。德國的弗烈德利希(Caspar David Friedrich)彷彿踽踽獨行於天地間,畫出少有人跡的山川森林,賦予大自然神聖

孤傲的特質。他的《山中十字架》(Cross in the Mountains)⑩以耶穌釘刑為發想,卻刻意使用剪影方式,模糊了人體。他更刪除了群眾,只留下聳立於樹冠之外的十字架,供人憑弔。若說康斯坦伯的風景油畫,是家鄉的「地標大集合」:一座座當地人都知道的水閘門、穀倉,和索斯伯利大教堂(Salisbury Cathedral)。那麼弗烈德利希的作法,則超越了這些地標,讓風景成為普世而神秘的靈感。法國的部分,在一八三零、四零年代,可以觀察到藝術家們遠離城市,重新詮釋一處古老的森林。他們就是知名的巴比松畫派(the Barbizon school),聚集在楓丹白露(Fontainbleau)森林附近。其中成員如柯洛(Jean-Baptiste Camille Corot),一生以風景畫為職志,作品展現無比的詩意和恬靜。或是米勒(Jean-François Millet),在其《拾穗》(The Gleaners)和《晚禱》(The Angelus)問世前,也是長年著墨田園風光。這群藝術家的功勞堪比十七世紀的羅倫和普桑,透過他們真實面對自然的這份創作態度,讓風景畫在西洋藝術史裡的定位,更加堅固。

十九世紀後半葉:巴黎及其以外

一八五〇年代起,豪斯曼男爵(Georges-Eugène Haussmann)擘劃巴黎的全新市容,將羊腸小巷開膛剖腹,成為筆直的大街和全新的商家。嶄新的市區有著熙來攘往的人群,一如畢沙羅(Camille Pissarro)和莫內(Oscar-Claude

⑩弗烈德利希,《山中十字架》(或《傑欽祭壇畫》〔Tetschen Altar〕),油畫,1807/08年,
115×110公分,畫廊,德勒斯敦。

⑪ 卡耶伯特，《歐洲橋》，油畫，1876年，125×181公分，小皇宮博物館，日內瓦。

⑫ 莫內，《蛙塘》（La Grenouillère），油畫，1869年，74.6×99.7公分，大都會藝術博物館，紐約。

Monet）所繪的著名街景，或是建築師出身的卡耶伯特（Gustave Caillebotte）筆下俐落且突顯建築物的畫法⑪。《歐洲橋》（The Europe Bridge）中的橋，正好連接到豪斯曼男爵全新規劃的歐洲廣場（place de l'Europe）。在這樣現代化的場景裡，人們也過著現代化的生活：使用路燈、電報、火車，穿著尚稱體面，固定時間上下班，賺的錢可以養活家人，卻無法致富。每週日上午上教堂、下午休閒娛樂──但都不是昂貴的消遣，常是堤岸散步、遊河戲水⑫。正如學者克拉克（T. J. Clark）所言，1860年代起，以馬奈（Édouard Manet）為首的印象派藝術家，除了展現前衛的創作理念外（屏棄學院傳統、使用室外光線），他們再現的主角和活動空間，都明白地指向了小資產階級的興起，和他們特有的都會生活，宣告著西方社會隨著工業發展，走向了史無前例的現代社會。[10]

印象派之後，許多畫家受其啓發，亦走出戶外，再現現代生活的吉光片羽，這群畫家通稱爲「後印象派」（Post-Impressionism）。誠如其名，「後」印象派在時間上晚於印象派，但並非單一特定之畫派，而是泛指同時期活躍之眾多藝術家。後印象派風景作品的取材，和十九世紀初期的藝術家不同，並非雄渾或知名的大自然景點，常常是與都市並存的一畦綠地。這些「日常」風景或「小山小水」呈現的方式相當具有視覺性（visuality）：畫家們常以明顯的輪廓線和

顏料痕跡（即筆觸）、還有塊狀的塗色、[11] 融為一體的畫面，[12] 呈現了平面化（flattened）的空間。像是貝納爾德（Émile Bernard）的作品⑬，其構圖令人想起莫內畫的鐵路橋（火車用）和鐵橋（行人、馬車用）；但這位後進畫家的版本，顏色更加明艷，無論是橋墩光影對比之大、或是岸上鮮橘、翠綠的色塊，以及兩個漆黑、毫無深淺差異的人形剪影，都增進了畫面的平面性和視覺性。

說到平面性和視覺性的畫風，則必須提到梵谷（Vincent van Gogh）。梵谷一生與經濟和精神困境掙扎，每幅畫都像是苦鬥歷程結出的汗水鹽花，令人尊敬。他早年在巴黎奮鬥卻不見成功，寫信告訴弟弟西奧，欲前往法國南部追尋陽光、並以為那裡可能與日本的天氣類似，以滿足他受到浮世繪版畫影響的審美觀。在南法，他畫了許多膾炙人口的作品，並在得知弟媳懷孕後，著手繪製《杏花》（Almond Blossom）⑭做為小寶寶的賀禮。《杏花》那清晰曝露的花朵、以及扭轉數回的枝枒，無一不是他對浮世繪風格的致意，又以近乎單一的藍色襯托，讓人以為這是張精美的壁紙，頗具獨特的平面感。筆者以為，進入十九世紀尾聲，較少見學界討論「風景畫」有什麼「主題上」的新發展（像是有無神話人物？是否畫出工廠？畫中的城市是古老而傳統的？還是充滿煙囪的？畫中的綠意是勞動者農耕的場景？還是上流人士遊憩的場景等等），而是「風景畫」這項藝術本身達到了什麼新視野？如何以重視平面性、視覺性的新銳技法風格，廣納鄉、鎮、農、工等各種主題，為人們締造不一樣的環境觀看經驗。

⑬艾密利·貝納爾德，《阿尼耶赫的鐵橋》（Iron Bridges at Asnières），油畫，1887年，49.5×54.2公分，現代美術館，紐約。

⑭ 文生・梵谷,《杏花》,油畫,1890年,
73.3×92.4公分,梵谷博物館,阿姆斯特丹。

二十世紀美國的城鄉風景 [13]

　　或許新大陸美國仍可觀察到風景畫主題上的分野。一九二零年代繁華如彼，城市新建和擴張，汽車、鋼鐵工廠林立，德穆思（Charles Demuth）的《新教堂的焚香》（Incense of a New Church）⑮，以煙囪取代祭壇、以工廠排氣代表燒香。這樣簡潔俐落的畫面，只有冷峻的色調和幾何形狀，讓人讀不清這是對機械時代的褒還是貶？之後，「精確主義」（Precisionism）一詞誕生，專門用來形容這類畫作中的明晰、線條俐落的感覺。[14] 當然，有工業發展，則一定有擁抱鄉土的聲音。作為美國新寫實主義（The New Realism）及鄉土藝術（Regionalism）代表人物的魏斯（Andrew Wyeth），以其身邊的務農人士和農業地景為主，刻劃出一系列頗具生命力、寫實風格強烈的繪畫。說到美國鄉土藝術，則不得不提到伍德（Grant Wood）。他的《美式哥德》（American Gothic）⑯充滿複雜的文化指涉。首先，畫名來自美國鄉間常見的類哥德式建築風格：有著尖屋頂，並在尖頂下方開窗的木造房屋。藝術家用這樣的房屋當背景，畫了一對父女。父親手持乾草叉，象徵務農的辛勞；乾草叉的造型同時呼應背景的窗子、和父親胸口由襯衫、吊帶褲構成的紋理。未嫁的女兒雖然布衣，

⑮ 德穆思，《新教堂的焚香》，油畫，1921年，66×51.1公分，哥倫布市美術館，哥倫布市（俄亥俄州）。圖版來源：Emma Acker, Sue Canterbury, Lauren Palmor, Adrian Daub, *Cult of the Machine: Precisionism and American Art* (Yale University Press, 2018), p.81.

⑯伍德，《美式哥德》，油畫，1930年，78×65.3公分，芝加哥美術學院，芝加哥。

但仍別了胸針，領口也相當整齊，象徵端莊、勤奮、自持。在1929經濟大蕭條後，很多人以爲這幅畫是一種回鄉的召喚和傳統價值的復興，但也有人以爲該畫是對鄉下人的詼諧描繪。無論何種解讀，也再次證明了城、鄉文化互相影響的情形，以及城、鄉風景皆是各自文化的視覺表徵。

除了務農的鄉下，和發展工商業的城鎮，美國文化裡，還有一個特別的場域（suburbia）。郊區就是一種純粹的住宅區，遠離了城市的噪音和忙碌。美國的影集、電影中，時常拍攝到郊區的景觀：獨棟、大面寬的房子方方正正的排列著、形成寧靜的住宅區，房子周圍設有草皮，與鄰居僅有矮牆相隔，馬路上也多半綠樹成蔭。英國畫家霍克尼（David Hockney）在1964年搬到洛杉磯，爲美國西岸的郊區生活，留下了紀錄。他曾居住在濱海豪宅區馬里布（Malibu），這兒幾乎家家戶戶有泳池。加州的陽光、藍天、棕櫚樹，與自家泳池交織出的美好時光，以及泳池展示身體的微妙意涵，啓發畫家一系列的作品。他以亮麗明晰的色彩勾勒當地現代主義風格、有著大片落地窗的別墅，再以各種湛藍色系的水花、波紋作爲畫面主題，替普羅大眾窺探了富有人家夢幻享樂的郊區生活風景……

結語

筆者以略爲社會藝術史（Social Art History）的角度，討論了十七到二十世紀的西方風景畫，視野涵蓋了鄉、鎮、農、工。[15] 箇中點滴，反映了歐美數百年來經濟活動和社會組織的改變，加上各別藝術家不盡相同的意識觀念、心領神會和創作方式，留下了紀實或浪漫，欣賞或剖析，虔敬或幽默，以及立體擬眞或平面塗色等等不同的風格。筆者相信，風景地貌是人類生活方式和文化系統的表徵、容顏，而風景繪畫和風景圖像，爲這樣的文化留下或揭露了其專屬的視覺符號。

1 V. Di Palma, 'Is landscape painting?' in C. Waldheim & G. Doherty (Eds.), Is landscape...? Essays on the Identity of Landscape (London: Routledge, 2016), pp. 44-70.

2 A. Richard Turner, The Vision of Landscape in Renaissance Italy (Princeton: Princeton University Press, 1974).

3 Jemery Black, The British Abroad: The Grand Tour in the Eighteenth Century (Stroud: Sutton, 2003) 食物的部分見第六章。

4 Uvedale Price, An Essay on Picturesque, as Compared with the Sublime and the Beautiful; and, on the Use of Studying Pictures, for the Purpose of Improving Real Landscape (London: J. Robson, 1794).

5 John Wylie, Landscape (Oxon: Routledge, 2007).

6 這類著作像是：Ian Waites, Common Land in English Painting (Woodbridge: Boydell, 2012).

7 國內常以「工業革命」（Industrial Revolution）稱呼十八世紀末、始於英國、一連串機械取代人力的革新。並將蘇格蘭發明家瓦特（J. Watt）成功應用蒸汽機的1776年，稱為工業革命年。事實上，近二十年來，歐美歷史學界更常使用「工業化」一詞（Industrialization：字首大寫專指十八到十九世紀的英國；字首小寫則泛指全球各地一般工業化歷程）。因為「工業化」更能凸顯一段進程，包容更多社會經濟面向，而非專指技術的突破。此外，「工業革命」一詞的鑄成，部分也因為二十世紀學者將之與法國大革命、美國獨立等相提並論，欲營造十八世紀下半葉為破舊立新之時代的結果。更多英國工業化時期的知識，可參考Alasdair Clayre (ed.), Nature and Industrialization (Oxford: Open University, 1977).

8 十八、十九世紀的工業風景，大都以輕巧、便宜的「地誌景觀圖」（topographic views），而非正式且昂貴的油畫，加以呈現和流通。筆者另有專文介紹何謂「topographic views」，請參閱「漫遊藝術史」部落格。

9 更多透徹的工業風景可參考師範大學楊永源教授：The Ideology of Prosperity: Industrial and Urban Landscape in the Art of J. M. W. Turner (University of London: 1998).

10 T. J. Clark, The Painting of Modern Life: Paris in the Art of Manet and His Followers (London: Thames and Hudson, 1984). 第三章 The Environs of Paris (pp. 147-204)，特別是 pp. 147-8.

11 即所謂 Cloisonnism，分格設色之意，由法國作家 É. Dujardin 談論貝納爾德（É. Bernard）等人作品時提出。

12 即所謂 Synthetism：指畫面的線條、色彩、造型、構圖並重，一種折衷、融合的表現方式。

13 本文所謂的西方風景畫，仍以西歐為主，論及美國風景畫的篇幅有限。若讀者們想更進一步了解美國的風景畫，可參考劉昌漢，《北美風景繪畫》（台北：藝術家，2021）。

14 Frederick M. Asher 等合著，《藝術博物館》（新北：閣林，2013），第360項。

15 目前學界詳細討論各斷代西洋風景畫、且論點獲普遍支持者，為：Kenneth Clark、廖新田譯，《風景入藝》（台北：典藏藝術家庭，2012）。該書並未採取社會藝術史的觀點，而是著重人與自然的情感關係（而非經濟關係），以及風景藝術中的美學與詩學意境。

快問快答

撰稿人

張琳

在清華大學教西洋藝術史
倫敦大學學院藝術史博士
（英國）約克大學藝術史碩士

Q1 最打動你心的藝術作品是什麼？

第一次有震撼之感的是傑利柯
——《梅杜莎之筏》。畢沙羅
（Pissarro）描繪龐圖瓦茲
（Pontoise）鄉下的油畫，則一直
給我喜悅。

Q2 如果可以穿越時空，最想和哪位藝術家聊天，為什麼？

可以選兩位嗎？建造萬神殿和英
格蘭、蘇格蘭長城的羅馬皇帝
「哈德良」。還有米開蘭基羅。

Q3 如果可以，你最想成立什麼樣的美術館？

考倒我了。或許是民國60到80
年代興建的台北老公寓室內陳設
博物館吧。

喜愛藝術史學科挖掘和探索的過
程，也喜愛藝術作品完成和展示
的狀態。

—— 張琳

風景印記

嚮往遠東：從手工上色蛋白照片
探日本風景印象的形塑

張維晏

● 明治時期的手工上色照片如何賞析？
● 當時日本觀光寫真的題材有哪些？
● 它對來日本的西方旅客有什麼意義？

① 《椅子駕籠》，蛋白印相、手工上色，約1890年，20.7×27公分（圖像），美國國會圖書館藏。圖版來源：The Library of Congress: www.loc.gov/item/2009633089/。

②《椅子駕籠》，蛋白印相、手工上色，1890-1899年，紐約公共圖書館藏。圖版來源：The New York Public Library Digital Collections: https://digitalcollections.nypl.org/items/510d47d9-c8b1-a3d9-e040-e00a18064a99。

　　《椅子駕籠》①中，一名身著和服的女子纖手輕握紙傘，乘坐在四名「駕籠昇」（かごかき）抬起的「駕籠」（かご），面對相機若有所思般凝望。根據照片上的英文招牌，顯示此作拍攝地點位於箱根的「壬生屋飯店」（Hafuya Hotel，名為旅籠壬生屋四郎右衛門），該地鄰近蘆之湖沿岸。「和服女子」、「駕籠昇（車伕、苦力）」與「駕籠」，三個代表古老日本風俗特色的典型題材，被同時表現在一張照片上，它們是文化符號，藉由擺拍方式安置在旅遊意味濃厚的風景。裱紙角落另繪有簡單的山水花鳥做為裝飾。這幀照片是由美國國會圖書館所收藏；無獨有偶，紐約公共圖書館也典藏了幀一模一樣的作品②，由此可見十九世紀日本觀光紀念寫眞在市場的流通與蓬勃程度。只是二作經歲月洗禮，畫面呈現不同的褪色變化，儘管照片內容相仿，但賦彩施色的方式有所差異。看似平凡的照片，卻勾勒出關於世界旅遊潮、攝影術與繪畫工藝的結合、遠東文化與西方視角等耐人尋味的旨趣！

③日下部金兵衛，《鎌倉青銅大佛》，蛋白印相、手工上色，1880-1899年，紐約公共圖書館藏。圖版來源：The New York Public Library Digital Collections: https://digitalcollections.nypl.org/items/510d47d9-c9a4-a3d9-e040-e00a18064a99。

④ Baron Raimund von Stillfried，《睡美人們》，蛋白印相、手工上色，1876年，23.7×19.1公分，維多利亞州立圖書館藏。圖版來源：State Library Victoria: http://handle.slv.vic.gov.au/10381/142948。

西方人的日本旅行潮

十九世紀後半葉，隨著遠洋客輪演進及觀光服務發展（如：旅遊假期（touring holidays）概念、套裝行程、導覽手冊出版品等），環遊世界蔚爲風潮。美國的叩關迫使日本結束長達200多年的鎖國時期。鎖國期間，日本限制所有出境旅行，僅少數外國商人可經長崎港入日本。1854年，日本與美國簽署《神奈川條約》，四年後江戶幕府陸續與美國、俄羅斯、法國、英國、荷蘭簽訂不平等條約（通稱安政條約，又稱五國通商條約），致使更多港口對西方列強開放。開港通商後，大量西方人於1870至1890年代來到日本旅行，旅日人士職業多樣（有醫生、傳教士、作家、通訊記者、學者、律師、攝影師或外交官等），他們帶著不同目的遠渡重洋，停留時間少則數月，多則數年，甚至在此落地生根。

當時，大型港埠城市諸如東京（原名江戶）、橫濱、長崎等地，是西方旅人聚集之處，但最初旅人足跡受限於禁令，

僅能於通商口岸25英里的幅度內行動。[1]後來日本迎來了現代化的明治時代。1869年起，明治政府施行一系列「版籍奉還」、「廢藩置縣」等新政，天皇集權於一身，廢除幕府時期各地設置的「関所」（せきしょ，即關隘），更於1871年向國民宣告於國內旅行將不再需要通行證（護照），但對外國人而言卻是強制性規定。

從旅行文學中可得知，針對西方人允可的通行證主要具有地理、風物紀錄與考察的功能性意圖。十九世紀英國探險家暨作家伊莎貝拉‧博兒（Isabella Lucy Bird, 1831-1904）在《日本奧地紀行》（Unbeaten Tracks in Japan, 1880）中指出：「護照通常定義外國人旅行的路線，……護照是必須出於『健康、植物研究或科學調查』的理由進行申請。」[2]官方對西方遊客在國內遊走，抱持某種專業性傾向的期盼，至於實際上有多少西方遊客真正進行相關方面的探索則不得而知。可肯定的是，日本政商支持態度也是促進西方人日本旅行潮的要因，他們亟欲將不平等條約的問題，轉化成行銷日本觀光與對日文化的興趣，讓西方列強看見日本的現代化與文明，藉此平衡雙方的地位與國際觀感。

明治初期，許多縣鎮已有當地導覽手冊，手冊配有木刻版畫插圖和相關路線與食宿資訊。主要城市各地甚至有專門提供旅人交通或行程幫助的機構，類似今日代辦旅客事宜的旅行社。同時，西方人在日本國內旅遊也充分受到善待和歡迎。[3]許多建設乘著現代化的列車飛馳提升，鐵道、橋樑、馬車、人力車等，交通工具縮短了時空距離並增加了便利性，西方旅客得以深入探索的景點激增，內陸長途旅行逐漸發達。

西方鏡頭下的旅遊寫真

「遠東觀光」催生許多旅遊文學，促進當地觀光經濟（紀念品、工藝、服務性的產業等）。攝影是最能充分展現「到此一遊」的觀光紀念品，西方攝影師將攝影術引入後，結合日本傳統浮世繪版畫母題與工藝，手工上色照片（hand-colored photographs）的旅遊紀念寫真一時盛行。恰恰是在此時，「日本主義」（Japonisme）由法國藝評家菲利普‧伯蒂（Philippe Burty, 1830-1890）於1872年提出，背後反映西方人對日本文化的嚮往，並視其作為遠東面向世界交流的中心。現階段研究普遍認為，英國攝影師威廉‧桑德斯（William Saunders, 1832-1892）是第一位把手工上色技術帶至遠東者；而有著「橫濱攝影之父」（the father of Yokohama photography）美譽的菲利斯‧比托（Felice Beato，慣稱Felix Beato, 1834/5-c.1907）則是將此技藝在日本發揚光大者，他同時也帶起將手工上色照片彙編成相冊販售的風潮，影響甚鉅。[4]

港埠一帶是商貿活動繁盛之處，西方攝影師在當地經營相館生意。他們拍攝日本著名山水風貌、城鄉景觀以及庶民生活，並將作品彙編成冊販售給西方

⑤ Stillfried & Andersen出版,《古玩店的展示》,蛋白印相、手工上色,約1877年,24.5×19.6公分,美國國會圖書館藏。圖版來源:The Library of Congress: www.loc.gov/item/2009632886/。

旅客。橫濱、箱根、東海道(原江戶時期自江戶至京都的驛道)、中山道、京都、日光、鎌倉等,都是著名的旅遊必訪勝地。這些地方有著許多共通性,拍攝的對象通常是寺廟或神社、佛造像③、著傳統服飾的日本人物(藝妓、僧侶、飛腳)④、傳統交通工具(舟筏、肩輿)、名所(名庭、山水)、古玩(美術品)⑤等,它們是整體日本文化的表徵。雖然目標客群是西方人,但觀光寫眞卻甚少出現西方人士或現代化的內容題材。

對甚早經歷現代化文明進程的西方人而言,這些蛋白照片(albumen print,或稱蛋白印相)不僅紀念著親身接觸到遠東(日本)的文化經驗,更是體現對「古日本」(the Old Japan)韻味與理想烏托邦憧憬的最直觀的工藝品。正是這種集體文化印象(collective cultural perspectives)形塑了世界各地旅人(尤指西方人士)「理解」與「觀看」日本的視角。

藝術史研究發展中,長期聚焦書畫、建築、雕塑等層面。這些流傳下來

的手工上色照片，在該時代大量製作、販售，加以照片影像淺顯易懂的特性，在學術研究上很容易受到忽視。最為直觀的視覺形式卻往往能徵引出饒富層次的歷史解讀與美學感知。日本觀光紀念寫眞其實是一種相當迷人的美術品，透過手工上彩的精湛技藝，賦予黑白照片活脫生動的面貌，是攝影術與傳統繪畫工藝另一種形式的巧妙融會，它們蘊含諸多值得深入探討的議題和特性，在攝影發展史的脈絡中更是佔有不可或缺的一席。更多相關討論可參閱筆者陸續以來的研究文章。[5]

快問快答

撰稿人

張維晏

獨立藝術史作家／書法創作者／歷史影像修復與數位上色師
書籍主筆／策展人
（藝文典藏與出版單位）
國立中央大學藝術學研究所碩士

Q1 藝術史讓你最開心或最痛苦的地方？

藝術史研究好比探案，自有限資訊提煉美感與藝術線索。過程錯綜複雜，千頭萬緒，然而當我們學習或發現了何種涉筆成趣的事，過往的風雨無不是養分！

Q3 如果可以，你最想成立什麼樣的美術館？

一座蒐羅跨越東西方文化、年代、藝術形式與內容的古玩美術館。

Q4 作者常在自介中使用這些名詞形容自己，例如愛好者、中介者、尋夢人、小廢青、打雜工、小書僮，那麼你是藝術的____？因為____。

「藝術品客」。因為我喜用他者的視角，與開放包容的心胸，去品味所有美的、以及不美的事物。

身兼藝史撰文、書法創作、歷史影像修復等多樣斜槓角色。經營三個線上品牌，包含：《男子的維藝識 Wei-of-Arts》部落格、遇扇坊（CursiveFancy）、睬彩（The Colorized）。

──張維晏

1 Eleanor M. Hight, *Capturing Japan in Nineteenth-Century New England Photography Collections* (Burlington, VT: Ashgate, 2011).
2 "Passports usually define the route over which the foreigner is to travel, …A passport must be applied for, for reasons of "health, botanical research, or scientific investigation." …" in Isabella Lucy Bird, *Unbeaten Tracks in Japan* (New York: G.P. Putnam, 1880), p. 84.
3 Roger March, "How Japan Solicited the West: The First Hundred Years of Modern Japanese Tourism," in *CAUTHE 2007: Tourism - Past Achievements, Future Challenges*, edited by Ian McDonnell, Simone Grabowski and Roger March. University of Technology Sydney, 2007, pp. 843-52.
4 Terry Bennett, *Photography in Japan 1853-1912* (London: Tuttle Publishing, 2006).
5 筆者本身致力於研究日本手工上色蛋白照片，過去曾於《漫遊藝術史》部落格(https://arthistorystrolls.com/)發表多篇系列文章。亦可參見：張維晏，〈相／像之間：關於美人的文化美學遺傳〉，《藝術家雜誌》533期（2019：10），頁156-159；〈19世紀日本手工上色蛋白照片中的傘美人〉，《藝術家雜誌》539期（2020：04），頁328-333。關於日本觀光紀念寫真與遊記的議題研究，可參閱筆者部落格《男子的維藝識 Wei-of-Arts》兩篇專文：〈圖文遊記的鼻祖：19世紀末旅遊文學與攝影插圖（一）〉（2021/06/06發表）以及〈日本觀光寫真的圖文消化道：19世紀末旅遊文學與攝影插圖（二）〉（2021/06/11發表）。網址：http://weiofarts.com/。

5

風景印記

東洋畫家呂鐵州與《鹿圖》之謎

黃琪惠

- **東洋畫家呂鐵州是誰？**
- **他聞名的《鹿圖》如何展現台灣的地方色？**
- **日治時代的台灣山林常見到梅花鹿的身影嗎？**

關鍵字：呂鐵州、許深州、呂孟津

　　台灣第一代膠彩畫家，即日治時期的東洋畫家，我們可以舉出哪幾位代表人物呢？除了「台展三少年—陳進、林玉山、郭雪湖」、林之助以外，英年早逝的呂鐵州（1899-1942）也值得我們認識。呂鐵州從首回台展落選到成為台展知名的東洋畫家，他的勵志故事，反映台灣繪畫在官展的主導下從傳統水墨畫轉變為

①呂鐵州，《鹿圖》，膠彩、紙，約1933年，145×231公分，國立台灣美術館典藏。圖版來源：財團法人福祿文化基金會提供。

② 呂鐵州攝於1931年《後庭》畫作之前。圖版來源：賴明珠，《靈動.淬煉.呂鐵州》（台中：國立台灣美術館，2013），頁46。

東洋畫為主流。呂鐵州以花鳥畫聞名於畫壇後，設立繪畫研究所傳承東洋畫，其指導弟子的作品陸續入選台展，儼然形成一股畫派勢力。1942年他不幸因病去世，可惜作品也隨之散佚四方。2020年呂鐵州《鹿圖》① 鉅作為藏家公諸於世，[1] 此畫以不同以往的動物題材為主題，與其創作及教學有何關聯？

　　日治時期的東洋畫，即指移植到台灣的近代日本畫，主要為融合西洋畫寫實技法與傳統畫派特色的新日本畫（Nihonga）。1927年官方設立的台灣美術展覽會分為東洋畫部與西洋畫部，參賽者一旦作品入選台展就會躍上新聞版面，成為家喻戶曉的畫家。台展東洋畫部審查員強調寫生與寫實的重要性，並鼓勵參選者表現地方色（Local Color），東洋畫部因此出現許多描繪台灣的風景、人物與花鳥動物的題材。不過第一回台展尚未建立審查原則，參選的作品比較紛雜，包括沿襲中、日傳統題材的畫作。當時天母教會內宮比會為台展落選者舉辦展覽會，呂鼎鑄《百雀圖》名列其中。[2] 呂鐵州備受打擊的低落心情可想而知。

赴日從頭學習日本畫

　　本名呂鼎鑄的呂鐵州，出生於桃園大溪，父親呂鷹揚（1866-1923）出身秀才，是當地著名的紳商。呂鐵州家境富裕，從小喜愛繪畫，1923年在父親過世分家後，他前往大稻埕經營繡莊，為顧

客描繪繡花圖樣，並透過臨摹畫譜與畫冊學習中國傳統繪畫。1927年他遭受台展落選後，次年抱著破釜沉舟的決心，赴日從頭學習近代日本畫。他進入京都市立繪畫專門學校教授福田平八郎（1892-1974）的畫室學習，也與日本畫家小林觀爾（1892-1974）在京都各地寫生。1929年他轉型有成，以寫生為基礎的《梅》獲得第三回台展東洋畫部特選，受到評論者矚目。呂鐵州花費一年多時間學習日本畫而受到台展審查員的肯定，可見其天分與努力。1930年他因家產遭好友變賣而緊急返台處理，因此中斷學習，此後他更加堅定在繪畫這條路上必須出人頭地才行。1931年他創作的《後庭》獲得台展賞榮耀②，1932年《蓖麻に軍鷄（蓖麻中的軍雞）》③榮獲特選與台展賞，1933年描繪台灣花鳥的《南國》也獲得

台展賞。呂鐵州被台灣新民報記者林錦鴻（1905-1985）譽為「台灣東洋畫壇的麒麟兒」，成為備受期待的畫家。[3]

台灣東洋畫壇的麒麟兒

呂鐵州成為台展常勝軍後，作為一位以創作維生的專業畫家需要舉辦個展賣畫④，同時創作作品參展團體展，還要指導登門求教者，因此生活過得相當忙碌。他參加的美術團體包括栴檀社、麗光會、六硯會、台陽美術協會等。1932年他開始指導幾位入門的弟子，包括來自豐原神岡的呂汝濤與其子呂孟津跟隨他研究花鳥畫。同年台展呂氏父子分別以《椿》、《雙鶴》首度入選，展現呂鐵州指導下的研究成果。[4] 1935年呂鐵州成立南溟繪畫研究所，成為台北正式教授與學習東洋畫之處。呂鐵州畫室

③呂鐵州，《蓖麻に軍鷄（蓖麻中的軍雞）》，1932年第六回台展特選台展賞。圖版來源：財團法人學租財團編纂，《第六回台灣美術展覽會圖錄》（台北：編纂者，1932），頁22。

④ 1932年3月3日第一回呂鐵州百畫展於總督府舊廳舍，呂鐵州、鄉原古統、魏清德、王少濤等人在會場門前合影。圖版來源：王少濤，《王少濤全集》（板橋：北縣文化，2004），頁25。

藏有數百隻禽鳥標本，方便作畫時進行各角度的研究，但他仍要求弟子至各處寫生，畫出活鳥的神韻。他的入室弟子來自中北部，包括呂汝濤、呂孟津、余德煌、林雪州、許深州、陳宜讓、游本鄂、黃華州、廖立芳、羅訪梅、蘇淇祥等人，其中許深州（1918-2005）持續創作，活躍於戰後畫壇。呂鐵州與其弟子創作的花鳥畫，取材台灣常見的花木鳥類、蘇鐵、苦楝、藍鵲、大卷尾等，採迫近式的構圖，寫實細緻地描繪，表現亞熱帶台灣花鳥的生命力，呈現華麗而優雅的風格。

罕見動物題材創作

呂鐵州現存作品中描繪動物題材者相當罕見，這件《鹿圖》①有助於認識他多元的創作題材與風格。呂鐵州如實地描繪梅花鹿的紅棕色毛與白色斑點特徵，雄鹿側身朝左注視著前方，眼神警覺明亮，雌鹿朝右低頭，一邊吃著構樹葉（構樹俗稱鹿仔樹），一邊哺育著小鹿，體態神情同樣生動。周遭環繞各種的植物，包括掌葉楓、白背芒、月桃、東方狗脊蕨，還有牠們喜歡吃的構樹。這些不同的植物互相交錯重疊，層次複雜卻疏密分明，營造出自然的空間感。背景

⑤呂孟津，《鹿》，1933 年第七回台展。圖版來源：台灣教育會編纂，《第七回台灣美術展覽會圖錄》（台北：財團法人學租財團，1934），頁11。

中淡墨暈染的霧氣，對照鮮綠的台灣原生種構樹，橙紅的掌葉楓、白背芒的紅色鬚鬚，則散發秋天時節的氛圍。梅花鹿一家三口也象徵家庭和樂的意味。其實，台灣梅花鹿曾是三百多年前西部平原最常見的美麗動物，卻因為鹿皮外銷需求而遭受大量獵捕，加上棲息地受到破壞而逐漸瀕臨絕種，至日治時期已很少見牠們在野地群聚。呂鐵州運用畫家的巧妙之手，在畫面營造台灣最美麗的動物風景。

呂鐵州《鹿圖》曾由藏家委託其弟子許深州進行修補，並再次著色與添加金箔，讓畫面重現亮麗的生機。許深州留下題款，並認為此應為指導呂孟津參選台展時的示範之作。⑤呂孟津1933年以《鹿》⑤入選第七回台展。此畫與其師《鹿圖》幾乎如出一轍，不過呂孟津在植物的描繪上略顯凌亂，梅花鹿的身形姿態也稍微僵硬。相較之下，呂鐵州更能掌握寫實技法與日本畫的詩意氣氛。其實在這一年台展當中，呂鐵州努力突破創作的題材，以描繪家鄉風景的作品《大溪》入選。後續他的創作主題包括鄉間景色與古厝風景。總之，呂孟津在其師呂鐵州的協助下，參照《鹿圖》作畫而順利入

選台展。呂鐵州這件畫作屬於教學示範之作，而非參選展覽會的作品，故而紙上留有打稿線條的痕跡，細部也有不盡完美之處。無論如何，《鹿圖》仍屬呂鐵州展現深具氣勢的大作。

呂鐵州十幾年的創作生涯歷經戲劇性的起伏變化，不服輸的個性加上追求完美與嚴謹的創作態度，讓他崛起於畫壇而成為台灣人創作東洋畫的先驅之一。緬懷父親的呂曉帆認為：「他為了保持以往的美譽，而想再創造新風格的作品；又要指導門生參加台展的畫，也要應付源源而來之求畫的畫迷；日以繼夜地忙碌，身體也就一天比一天衰弱了。」[6] 可見呂鐵州在自我創作、教導後進與維持家計之間，他盡全力扮演好各種角色，也因此耗費精神與體力，積勞成疾。他創作的東洋畫主要描繪台灣特有或常見的花鳥，鄉間或古厝風景，乃至於梅花鹿動物，皆表現他對地方色的獨特詮釋。至於《鹿圖》的創作過程與收藏的來龍去脈，仍待更多資料出土與訪談相關人物，才能完全解謎。

（本文為財團法人福祿文化基金會贊助之研究成果一部分，謹致謝忱。）

1 呂鐵州《鹿圖》原本是豐原神岡三角仔呂家的收藏，根據 2020 年 2 月 24 日陳鄭醫師的訪談。
2 天母教 1925 年由中治稔郎創立，融合台灣民間信仰的神道系新宗教。水馬，〈宮比會の繪畫展〉，《台灣日日新報》，1927 年 11 月 23 日，版 2。
3 錦鴻生，〈台展の繪を評す（三）〉，《台灣新民報》，1932 年 11 月 1 日。呂鐵州的生平與作品研究請參考：賴明珠，《靈動．淬煉．呂鐵州》（台中：國立台灣美術館，2013）。
4 〈アトリエ巡り雙鶴を描く（十二）呂孟津氏〉，《台灣新民報》，1932 年，林錦鴻剪報。感謝顏娟英教授提供影本。
5 根據陳鄭醫師所述，同註 1。
6 呂曉帆，〈緬懷先父〉，《百代美育》15 期（1974 年 11 月），頁 38。

快問快答

撰稿人
黃琪惠
台北藝術大學美術學系暨研究所兼任助理教授
「嘉邑・故鄉——林玉山 110 紀念展」策展人
台大藝術史博士，主修台灣美術史

Q1 最打動你心的藝術作品是什麼？

黃土水《水牛群像》淺浮雕大作，懸掛於台北中山堂這日治時期的建築空間壁面，更能感受他形塑南國意象的魅力。

Q2 如果可以，你最想成立什麼樣的美術館？

最想成立台灣近代美術館，因為當代藝術領潮的現在，在各大美術館很難看到近代美術的作品展覽。

Q3 作者常在自介中使用這些名詞形容自己，例如愛好者、中介者、尋夢人、小廢青、打雜工、小書僮，那麼你是藝術的＿＿＿？因為＿＿＿。

藝術的柯南。因為每次的藝術品研究，自己好像是位偵探，透過各種證據交叉比對，然後逐步解開謎團。

這世界不是只有努力就會有回報，但至少是為興趣而工作，其實是很幸福。無可救藥的樂觀主義者。

—— 黃琪惠

— 6 風景印記 —

延 伸 思 考

「風景」,可以是水族箱一景,也可以是鄉間別墅,

能以油畫、攝影表現,也能存在於旅途記憶中。

Q 讀完這單元後,
你是否對「風景」有不同的認識?

Q 哪件表現「風景」的作品
最令你神往?

Q 若你是一位藝術家,
會以什麼樣的手法表現
這個時代的「風景」呢?

Q 我們一起想想:
面臨氣候變遷和環境問題,
人類世的風景會有什麼樣的未來?

收藏和市場

7

思想家班雅明曾經說過，最初藝術是為了宗教儀式而存在。在世俗化的時代，藝術則是為了展示和收藏而彰顯價值。因此，藝術史除了研究創作的脈絡之外，也有必要探討接受的脈絡。評價、收藏、展示、市場，都屬於接受的範疇。若我們認識藝術的接受歷程，便能夠了解作品對於觀者的意義何在，理解收藏者的品評原則，也可以知曉畫廊經營和行銷的策略。

這單元內容帶領我們瞭解和思考：

● 歐洲繪畫收藏史的開端，介紹繪畫交易市場的早期發展。
● 在二次戰後，西方藝術中心轉移到商業繁盛的美國，當時美國前衛藝術如何經由畫商成功推廣，箇中故事值得一讀。
● 當日本的佛像展示在台灣的博物館中，是否引發觀光客、宗教信仰者、藝術史學者不同的觀看方式？
● 許多台灣前輩藝術家的作品屬於私人收藏，尚未真正進入公眾的視野，也有待藝術史研究者的考察。

1

收藏和市場

繪畫如何成為
最有價值的藝術品之一？

林晏

● 在歐洲，「繪畫」何時站穩收藏品的龍頭地位？
● 鑑賞藝術作品，需具備什麼能力？
● 以前的收藏家如何向他人展示繪畫藏品？

① 小弗朗斯·弗蘭肯（Frans Francken the Younger, 1581-1642），《鑑賞家們於畫廊內部欣賞畫作》（The Interior of a Picture Gallery with Connoisseurs Admiring Paintings），油畫，17世紀前半，71×104公分，私人收藏。

現今藝術史界，「繪畫」（在此專指油畫）這個藝術品項，通常是我們最廣為熟悉、且被視為理所當然具有收藏價值的藝術品。但在十七世紀初期藝術收藏的地位上，繪畫並不是最有聲望或最昂貴的物件。當時金銀鑽寶與織毯等品項，在價值與地位上處於相對的優勢：金銀鑽寶因為其材料的稀有性，而導致價格高漲，織毯則因耗費人工較多、製作時間較長且尺幅較大，而導致價值升高。至十七世紀末，這股依照材料價值來評估藝術品價值的風氣還未完全消散，但逐漸在歐洲宮廷中貴族的收藏競爭及多方

② 藏品豐碩的博爾蓋賽美術館（Galleria Borghese），牆面一隅懸掛卡拉瓦喬（Michelangelo Merisi da Caravaggio, 1571-1610）《捧果籃的男孩》（Boy with a Basket of Fruit, c. 1593）。

複雜因素下，繪畫於收藏史的地位開始有了轉變。

③ 十六世紀拿坡里藥劑師費蘭特·茵佩拉托（Ferrante Imperato, 1525-1625）的珍奇室。

收藏風氣席捲歐洲①

文藝復興以前，藝術收藏的概念尚未成形，此時歐洲各地的王公貴族們收藏種類雜多，所有能引發驚歎、稀奇古怪之物，如：昂貴珠寶、稀有的化石與動物標本[1] 等等，皆會被收進名為「珍奇展示櫃／展示室」（Kunstkammer）的空間③。十六世紀義大利為文藝復興繁盛的核心地帶，資本主義興起，人文風氣興盛，諸如法爾內塞（the Farnese）、梅第奇（the Medici）、貢薩加（the Gonzaga）、博爾蓋賽（the Borghese）等家族②，利用其金錢財富，除了繼續收藏稀奇寶物外，古代雕塑及繪畫也開始成為他們的關注重點。這股收藏狂潮逐漸從義大利擴散至歐洲其他各個宮廷。當十七世紀義大利經濟衰退，珍寶、雕塑與畫作流出國外，歐洲其他列國的王宮貴族們，彼此間激烈的藝術收藏競爭進入白熱化的階段。法國宰相黎胥留（Richelieu, 1585-1642），指派藝術代理人前往義大利購買最頂尖的作品，並雇用法國首屈一指的建築師替他建造巨大宮殿，以安頓他的珍寶。英國國王查理一世（Charles I, 1600-1649）曾珍藏上百幅精美的歐洲繪畫，卻因皇室揮霍積欠大筆債務，迫使英國議會於1649年通過法案，下令將其收藏進行拍賣，使這些繪畫散佈各處。哈布斯堡（Habsburg）家族亦出現了多位收藏的愛好者，如：威廉大公（Archduke Leopold Wilhelm, 1614-1662）喜愛蒐集尼德蘭畫派、義大利文藝復興繪畫，以及西班牙畫家委拉斯貴茲（Diego Rodríguez de Silva y Velázquez, 1599-1660）的作品。神聖羅馬帝國皇帝魯道夫二世（Rudolf II, 1552-1612）亦是義大利文藝復興藝術的忠實愛好者，他還熱衷於神秘藝術、金匠與雕刻和科學知識，促進了科學的進步。

繪畫藝術銷售與鑑賞風氣提升

藝術收藏的氛圍在十七世紀歐洲日漸熱烈，收藏者如何才能夠在茫茫作品中，獲取屬意的佳作？市場運作又是如何進行的呢？此時藝術交易多是藉由專業銷售商作為中介，在當時畫家這樣具有藝術涵養的專業人士，常兼任銷售商的身分。另外一部份的藝術銷售商，他們可能並非畫家，但是因為熱愛藝術，而培養了品味與專精的藝術知識，並且也收藏了許多作品，所以對於藝術的銷售與選件上，也能獨具慧眼的蒐羅佳作。職業收藏家兼銀行家埃弗哈德（Everhard Jabach, 1618-1695），便是這類銷售商的代表。

隨著十七世紀藝術交易市場開始成型，某些收藏家可能在奸詐不實的銷售商推薦下，買到劣質畫作，而偽畫流竄的問題也日益嚴重。此時「藝術鑑賞」（connoisseurship）的行業逐漸興起，鑑定方法也開始被重視。真品、贗品的概念，最早自柏拉圖（Plato, c. 427-347 B.C.）的「理型論」（theory of forms, or theory of ideas），已有初步的雛形。柏拉圖認為，完美存於「理型」世界，因此藝術（贗品）

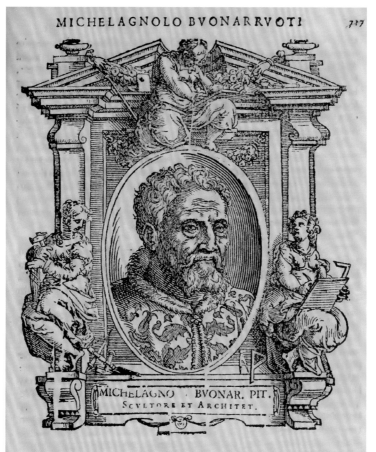

④1568年再版的《藝術家傳記》，增添了藝術家肖像版畫。此為瓦薩里評論文藝復興大師米開朗基羅（Michelangelo Buonarroti, 1475-1564）的內容，從中可知瓦薩里對此畫家推崇備至。

必須模仿理型（真品），越相似於理型的藝術創作，越能產生美感。

從瓦薩里（Giorgio Vasari, 1511-1574）1550年初版、1568年再版的《藝術家傳記》（*Le Vite de' più eccellenti pittori, scultori, earchitettori*）④看來，這本書記錄十三到十五世紀藝術家們的生平和作品資訊，也首度建立了評判藝術價值高低的標準。瓦薩里的進步藝術史觀，使他在書中較推崇文藝復興的大師畫作，而這樣的價值觀也影響了十七世紀收藏家的品味。他們多參考瓦薩里的鑑賞標準，來揀選欲收藏的畫作，因此帶動市場對文藝復興時期畫作的大量需求，以及提升文藝復興藝術品的價格。

比起其他藝術交易類型的物件來說，鑑賞家對於繪畫鑑賞的研究，在十七世紀開始有了大幅度的進展與關注。朱利奧‧曼奇尼（Giulio Mancini, 1558-1630）於1620年所寫的《關於繪畫的思考》（*Considerazioni sulla pittura*），開始針對繪畫品項進行真偽的鑑定，鑑定方式多從畫作的筆觸與畫面細節著手比對，在現今看來是十分依賴鑑賞家法眼敏銳度的鑑定手法。這著述是最早試圖編纂鑑定方法的手稿，可惜在當時並未出版。而亞伯拉罕‧博塞（Abraham Bosse, 1602/1604-1676）於1649年出版的《區辨繪畫、素描、雕刻、原作及其複本的各種表現方式》（*Sentiments sur la distinction des diverses manières de peinture, dessin et gravure et des originaux d'avec leurs copies*），是最早關於鑑

⑤拉斐爾（Raffaello Santi），《聖瑪格麗特》（Saint Margaret），油畫，1518年，192×122公分，Kunsthistorisches Museum, Vienna。

定歸屬的專論，由於此書以法語出版，包含許多鑑定學之專業術語，因此大大影響了法國的宮廷收藏。

1699年，羅傑‧德皮耶（Roger de Piles, 1558-1630）出版《完美畫家的概念：吾人評價畫家作品的準則》（*L'Idée du peintre parfait, pour servir de régle aux jugements que l'on doit porter sur les ouvrages des peintres*）、《畫家一生的總結》（*L'Abrégé de la vie des peintres*），把藝術品質當作一種判定優劣的標準。他把鑑賞學帶到另一個層次，使得鑑賞學不再僅是為了分辨作品出自於何人之手，而是要進一步判斷這幅作品本身的品質好壞。

鑑賞能力並非只是一種職業能力，而是一種像「哲學家」、「邏輯家」的身分，因為鑑賞家除了筆觸的分辨外，也要能分辨創作構思（idea）上的優劣，以

及辨別作品在氣質方面的差異。而要具備這種能力，鑑賞家必須觀察大量作品，並擁有廣泛的藝術知識。鑑賞家的鑑賞力依靠人文、知性的能力經驗，需要社會地位和品味素質的培養，可說是少數人能享有的知識和靈性喜悅。在十七世紀藉由鑑賞家專業透析畫作的文化意涵與藝術構思，繪畫的價值得以具體明述，而繪畫的收藏價值和地位有大幅的提升。

藏品圖冊與畫中畫的宣傳助力

十七世紀的人們收藏藝術品的目的，或多或少是為了營造自我品味與聲望。透過其收藏的品項，維持個人的信念，用心經營自己給他人的觀感評價。那麼收藏家在十七世紀要如何讓其他人知道他的收藏品呢？

要展現收藏家豐富收藏的方法，可以透過編纂、出版藏品目錄來達到目的。有些目錄更添加了版畫插圖以說明藝術原件的樣貌。雖然這並非在藝術收藏才獨創，但這樣添加圖版的方式，能夠讓他人清楚知曉原作的樣貌為何。許多繪畫便是藉由圖冊的宣傳方式，而逐漸廣為人知。

1625年，費德里科‧博羅梅奧主教（Cardinal Federico Borromeo, 1564-1631）為其所創立的藝廊撰寫指南手冊《安布羅西亞納藝廊》（*Musaeum Bibliothecae Ambrosianae*），書中說明藝廊內部的最佳藝術品項，表達他對藝術的熱愛，以及

對於極具藝術天份的畫家之讚賞。但可惜的是，這本指南手冊僅以文字紀錄之，而未有圖版的對應。1660年，李奧波特‧威廉大公（Archduke Leopold Wilhelm, 1614-1662）出版其委託大衛‧特尼爾斯二世（David Teniers II, 1610-1690）編纂之收藏圖錄——《繪畫大觀》（*Theatrum Pictorium*），此為史上第一本專門替繪畫收藏所紀錄的插圖圖錄。圖錄中的版畫插圖，是由大衛‧特尼爾斯二世領軍的12位版畫家，共同製作而成，這些版畫畫面細緻且比例良好。⑤⑥1660年代，法王路易十四（Louis XIV, 1638-1715）開始將皇室收藏製成高品質的精美銅版畫，並將這些版畫彙集成專冊《皇家雕版收

⑥《繪畫大觀》中的拉斐爾《聖瑪格麗特》複製版畫插圖。

藏集成》（*Cabinet du Roi*）。這些目錄與版畫圖錄除了散播收藏者的品味與聲望外，對於藝術家知名度與創作質量的優劣上，也有廣泛且強力的宣傳作用。

當然，收藏家要向他人展現藏品，最直接的方式便是帶人參觀其藝廊或空間。透過這些參觀者在參觀後所紀錄下來的日記以及書信，使後世可以探窺一二這些寶物到底樣貌如何，亦可透過這些文獻資料，察覺到當時上流社交圈對這些收藏家品味的評價。還有一些富有和野心強烈的收藏家，欲將他們充盈著藝術藏品的藝廊、收藏空間，以圖像的形式永遠保存下來。他們雇用畫家繪製「畫中畫」，將自覺值得炫耀、留名的藏品，以繪畫的形式紀錄起來。舉例來說，李奧波特·威廉大公除了委託大衛·特尼爾斯二世編纂《繪畫大觀》外，他也讓畫家繪製多幅展現其藝廊樣貌的畫中畫，並彰顯其豐碩的繪畫藏品。⑦從十七世紀的畫中畫可觀察到，畫面中的收藏作品多爲繪畫與古代雕塑，與十六世紀前曾經流行的動物標本、硬幣徽章等物件選擇上，有明顯的不同，印證人們收藏品味的改變。

⑦大衛·特尼爾斯二世（David Teniers II），《李奧波特·威廉大公在他於布魯塞爾的畫廊》(The archduke Leopold Wilhelm in his paintings gallery in Brussels)，油畫，1647-51年，104.8×130.4公分，普拉多博物館，馬德里。

⑧丹尼爾‧米滕斯（Daniel Mytens），《托馬斯‧霍華德，第14代阿倫德爾伯爵》（Thomas Howard, 14th Earl of Arundel），油畫，約1618年，207×107公　分，Arundel Castle, Arundel。

時代風氣與品味

　　「繪畫」的地位於十七世紀末已有明顯的提升，這個轉變的過程十分漫長且涉及的影響因素複雜，主要歸因於以下幾點的轉變：十七世紀科學革新的蓬勃發展，各項專業分門別類，研究水平逐漸提升並且更加深入。當時人們抱持著文藝復興以來人文主義（Humanism）的價值觀，對於藝術品的定位觀念與價值上產生改變。他們認為古代雕塑因為包含歷史價值的因素，所以在收藏上的品味中，還是具有一定的收藏價值。而古代雕塑和繪畫的價值，特別是繪畫作品，雖然不比貴金屬較高的材料價格，但在非物質條件下的價值測量上，承載藝術家的理念與構思更為珍貴。這個時期，貴金屬、織毯紡織製作職業所組織公會的趨於成熟，價格亦有明確的規範。再

⑨ 丹尼爾‧米滕斯（Daniel Mytens），《阿勒泰婭‧塔爾博特，阿倫德爾伯爵夫人》（Aletheia Talbot, Countess of Arundel），油畫，約1618年，207×107公分，Arundel Castle, Arundel。

加上瓦薩里《藝術家傳記》中所強調的藝術家生平與評價，使得人們在挑選收藏品時，多少會依照藝術家的聲望來做選擇。而織毯與寶石雕刻的工藝者卻沒有被紀錄下來，缺少了讓收藏者判斷收藏標準的依據與吸引力。這些原因導致依賴技術勞力而成的織毯與寶鑽等，漸漸比不上以藝術家勞心於知識與意念的結晶──繪畫。另一個影響因素是因為

1653年成立的佛羅倫薩素描學院（Florentine Academy of Design），把建築、雕刻、繪畫、素描等學科從雜亂的技法中跳脫出來，使得這些學科的地位與其他工藝開始有區別。以上種種因素，使得繪畫作品變成當時人們熱衷追求的主流收藏物件。

　　依照當時流行的品味風向，繪畫的價值有時會有所改變，價值的高低也有

分別。如：藝術收藏界的知名風向指標
——瑞典女王克里斯蒂娜（Christina of
Sweden, 1626-1689），較偏愛義大利大師
的繪畫，而較不重視歐洲北部的畫作；第
14代阿倫德爾伯爵（Thomas Howard, 14th
Earl of Arundel, 1586-1646）收藏種類繁
雜，有書籍、手稿、繪畫雕刻、以及一
些珍奇物品，然而觀察阿倫德爾伯爵與
夫人的肖像畫⑧⑨，我們可以看到在這兩
張委託畫像中，僅展現古代雕刻和繪畫
那一字排開、氣勢宏偉的陳列樣態。從
這兩張畫中可看出，阿倫德爾伯爵想在
畫像中展現當時社會崇尚的古代雕塑、
繪畫作品等人文氣息濃厚的高藝術，以
營造夫婦倆有高雅的收藏品味之形象。

　　透過藝術作品的收藏史，我們從多
面向來探究藝術收藏與社會之氛圍與關
係，如何影響繪畫逐漸成為收藏的重點
項目。因繪畫富有人文主義強調勞心的
巧思，遂價值逐漸提高，導致畫作價格
可能超過製作材料昂貴的稀有鑽寶。這
樣的轉變讓人思考：繪畫藝術是承載人類
意志的結晶，或是成為投資者貪婪獲取
金錢、誇耀者炫富自豪的另一種工具？

1 因稀奇化石或標本等雜項收藏，多屬個別藏家的興趣展現，收藏規模
　與市場需求較少，其價值的浮動變化也較難判斷，諸多考量的牽涉層
　面較廣，所以在此文中不談論。

參考資料：
Jonathan Brown, *Kings & Connoisseurs: Collecting Art in Seventeenth-Century Europe*, New Haven: Yale Univ. Press, 1995.
Arthur G. Mcgregor and Oliver R. Impey, ed, *The Origins of Museums: The Cabinet of Curiosities in Sixteenth and Seventeenth-Century Europe*, Oxford: Clarendon Press, 1987.

快問快答

撰稿人
林晏
藝術文字工作者

Q1 藝術史讓你最開心或最痛苦的地方？

沈浸在世上最美好的事物中，
卻飽受斯湯達爾症候群
（Stendhal syndrome）之苦。

Q2 如果可以，你最想成立什麼樣的美術館？

倒是沒有這樣的念想，但畢生願
望是逛遍羅馬境內所有美術館與
教堂。

將汪洋蔓延的藝術文獻史料，
穿針引線成引人入勝的小說情節。

——林晏

2

收藏和市場

超級畫商李歐·卡斯特里的
藝術網絡

鄭惠文

● 畫廊主李歐·卡斯特里是普普藝術的首要推手，
　他如何將美國藝術行銷歐洲？
● 他經營的人脈網絡中，誰是重要的合作對象？

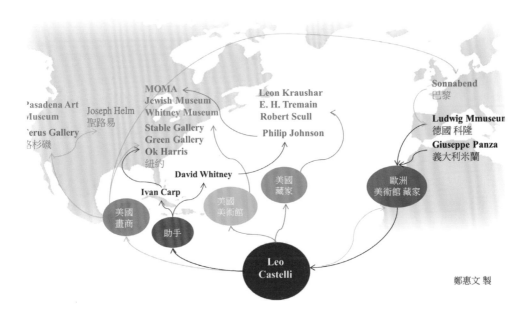

① 卡斯特里的藝術網絡示意圖。（圖：鄭惠文製）

卡斯特里（Leo Castelli, 1907-1999）於1957年在紐約成立藝廊，短短10年間即成為世界知名的畫商，旗下的藝術家含括新達達、普普、最低限、觀念藝術等領域。我們所熟知的美國藝術家強斯、李奇登斯坦、沃荷、史特拉（Frank Stella）、科瑟斯（Joseph Kosuth）等人皆由卡斯特里所經紀。[1]

一個藝術新人從最初曝光到社會接受，原需要數十年的時間，但卡斯特里改變了這樣的速度，同時他還改變了歐洲藝術單向輸入美國的慣例，此後，美國藝術進入歐洲，並成為主流。這是如何做到的？透過下列的網絡分析①，便能一窺超級畫商的運作模式。

助手

主要的助手為卡普（Ivan Karp）、懷特尼（David Whitney），其任務是為畫廊尋找年輕藝術家、溝通展覽事宜，卡斯特里對於助手所推薦的藝術家，願意給予曝光的機會。

卡普在卡斯特里藝廊工作的10年間（1959-1969），主要負責篩選藝術家，李奇登斯坦、沃荷，都是經由卡普所推薦；懷特尼在1963年起進入藝廊，卡斯特里除了仰賴他對新人的判斷外，也因他而連結了紐約同性戀族群。此外，懷特尼的伴侶強森（Philip Johnson）是紐約現代美術館（MoMA）的建築部主任，他對強森的收藏品味有重要的影響。1977年後

②《生活》雜誌，1965年7月16日，報導標題為「買下它，和它一起生活」（You Bought It, Now Live with It），展示 Leon Kraushar 的長島住家。

懷特尼轉成策展人，爲卡斯特里的藝術家在大型美術館辦理回顧展。

美國畫商

卡斯特里仰賴了美國畫商協助他拓展版圖：貝勒米（Richard Bellamy）爲卡斯特里提供源源不絕的藝術新人，這些新人爲藝廊注入綿延不絕的新品味，使卡斯特里在擴展版圖時，不致因市場飽和而導致供給枯竭；布隆（Irving Blum）與赫爾曼（Joseph Helman）是洛杉磯費爾斯藝廊（Ferus Gallery）的合夥人，他們協助將藝術家推展至美西、聖路易等地，卡斯特里因此不需依賴美術館，即能以個人的力量推展普普藝術。

另一個重要的畫商桑納班（Ileana Sonnabend）協助開拓歐洲市場。1962年桑納班在巴黎開設畫廊推展紐約普普，李奇登斯坦及沃荷兩人首次在巴黎的個展都是由她負責。另外，桑納班最具關鍵性的影響當屬1964年威尼斯雙年展前，在歐洲爲羅遜柏格拓展名聲，協助他獲得「世界繪畫獎」。之後，歐洲想認識美國藝術時，也是透過她連結到卡斯特里。

美國藏家

卡斯特里手上有一批知名的藏家，他們橫跨建築、政商、媒體等領域。例如：前述知名建築師強森、紐約大亨史考爾（Robert Scull）、崔曼（E. H. Tremaine）、市議員暨媒體人柏登（Carter Burden）等

都是長期客戶。這些藏家與各界關係良好，更能挹注藝廊的收入，尤其當藝廊推出新人時，他們還扮演品味認同和價格的支撐者。例如卡斯特里的重要客戶克羅夏（Leon Kraushar）是知名保險經紀人，他的居家空間被刊登在1965年7月的《生活》雜誌（LIFE Magazine）上[2]，這樣的名人生活照在無形中引導社會認同此藝術趨勢。

當然，卡斯特里還是需要給藏家一些「獎勵」以強化信心，例如：1960年代中期，卡斯特里將羅森奎斯特（Rosenquist）的作品《F-111》出售給史考爾夫婦後，這件作品立即在美術館展出。[2] 在這個過程中，藏家擁有「重要的」藝術品，這結果足以說服藏家們繼續參與卡斯特里的網絡。

不過，對藝術家而言，知名藏家並不一定是眞正的伯樂。1973年蘇富比舉辦轟動紐約的「史考爾收藏專拍」，史考爾出售了大部分的收藏，這令當時的藝術家頗爲震驚，羅遜柏格更是憤恨不平，他認爲史考爾犧牲藝術家以換取暴利。[3]

美術館

紐約現代美術館／巴爾（Alfred Barr）：美術館收藏負責人巴爾在1958年拜訪卡斯特里後，紐約現代美術館收藏強斯的作品。1959年，卡斯特里的藝術家史特拉開始在美術館展出，同時，在巴爾的堅持下，收藏了史特拉的作品，

這些舉動在當時是相當有爭議的,因爲此時這兩位藝術家還僅是新人,尚未在紐約舉辦過個展。

紐約猶太博物館／所羅門(Alan R. Solomon):當所羅門接下館長一職後,爲卡斯特里的藝術家羅遜柏格、強斯舉辦回顧展,也爲羅遜柏格找到重要的藏家甘茲(Victor Ganz)。1966年紐約猶太博物館舉辦「原構成」(Primary Structures)展,這是最低限藝術的指標展覽,卡斯特里的藝術家自然不會缺席。另外,所羅門也是1964年威尼斯雙年展美國館、1967年蒙特婁世界博覽會美國館的策展人,他所安排的展覽當然有卡斯特里的藝術家。[4]

惠特尼美術館／立普曼(Howard W. Lipman):1966年後卡斯特里轉向極簡與觀念藝術,但這類作品並不適合私人收藏,惠特尼的意義在此顯得重要。立普曼在1968年擔任惠特尼的董事後,開始與卡斯特里有大量的交易,對卡斯特里而言,惠特尼接納新形態藝術,帶來經濟、品味的支撐,這也讓歐洲美術館不再抱持觀望的態度。

帕沙迪那美術館／霍普斯(Walter Hopps):館長霍普斯曾是費爾斯藝廊的股東,而費爾斯正是卡斯特里在美西的衛星藝廊;美術館的另一個董事羅文(Robert Rowan)也是卡斯特里的重要客戶。1960年代的帕沙迪那是卡斯特里在洛杉磯的重要據點,科瑟斯在紐約舉辦首次個展後,其巡迴展便是從帕沙迪那開始。

歐洲藏家與美術館

路德維格(Peter Ludwig)是德國巧克力業界的龍頭,在卡斯特里的引領下拜訪李奇登斯坦的工作室,並以雙倍的高價收購其作品。1970年代,路德維格在科隆成立美術館,成爲卡斯特里藝廊辦理歐洲巡迴展的主要據點。如同德國畫商史威那(Rudolf Zwirner)對路德維格的觀察:「**當他開始買下普普藝術作品時,人們開始思考,或許普普終究不只是垃圾。**」[5]

潘薩(Giuseppe Panza)是個喜歡一次買大批作品的義大利商人,由於他對卡斯特里所推動的最低限藝術、觀念藝術鼎力支持,這些難以買賣的作品得以順利進入市場。另外,透過藝術家的展覽目錄亦可以發現,他們在義大利的展覽大部分得力於潘薩的協助。1991-92年,潘薩透過捐贈與買賣的方式,將超過300件作品,轉變爲古根漢美術館的收藏。

結論

透過上述的網絡關係,卡斯特里旗下的藝術家在各地巡迴展覽,形成一種蓬勃發展的想像。不過,前提是藝術家要先獲得頂級畫商認可。至此,畫商的影響力可能超越美術館,而原本藝術場域中的靈魂人物——創作者的影響力逐漸遞減。另一個影響是:今日的畫商已無法單純經營藝術買賣,他需要擁有強大的跨國網絡,以協助藝術家獲得光環,

吸引更多的參與者到來。

　　值得關注的是，這種發展趨勢是否壟斷藝術市場？是否壓縮了中小型藝廊的生存空間？還有，是否無形中操縱了我們的品味？

快問快答

撰稿人

鄭惠文

華梵大學美術與文創學系助理教授

Q1　最打動你心的藝術作品是什麼？

侯俊明的「身體圖」計畫。

Q2　如果可以穿越時空，最想和哪位藝術家聊天，為什麼？

達文西。達文西有著後人難以超越的天才與勇氣。

Q3　藝術史讓你最開心或最痛苦的地方？

開心，透過藝術品可以看到一個新世界。

Q4　如果可以，你最想成立什麼樣的美術館？

有關人類如何製造恐懼以及如何穿越恐懼的美術館。

討厭虛假，

還好有藝術可以收留我。

——鄭惠文

1　卡斯特里旗下知名的藝術家有：新達達藝術家 Robert Rauschenberg, Jasper Johns, 普普藝術家 Roy Lichtenstein, Andy Warhol, Claes Oldenburg 等人；最低限藝術家 Frank Stella, Donald Judd, Robert Morris, Ellsworth Kelly, Richard Serra, Keith Sonnier 等人；觀念藝術家 Joseph Kosuth, Barry, Huebler, Lawrence Weiner 等人。
2　展品先在猶太博物館展出，再到瑞典、瑞士、荷蘭、丹麥、德國等地的美術館參加展覽，在參加了聖保羅雙年展之後，再回到紐約大都會博物館展出 Ewald, Elin Lake (2000). *An analysis of the effect of economic recessions from 1973 to 1993 on the auction value of paintings by eight contemporary artists.* Mich., UMI, 2000. p.84.
3　瓦森（Watson, Pete），嚴玲娟譯，《從馬內到曼哈頓：當代藝術市場的崛起》（臺北市：典藏，2007），頁472。
4　在威尼斯雙年展的 8 位藝術家中，有 3 位來自卡斯特里藝廊，蒙特婁世界博覽會展出的 23 件藝術作品中，超過半數來自卡斯特里藝廊。Cohen-Solal, A. *Leo and his Circle: The life of Leo Castelli*（NY: Knopf, 2010），p.355.
5　Cohen-Solal, A. *Leo and his Circle: The life of Leo Castelli*（NY: Knopf, 2010），p.328.

3

收藏和市場

博物館中的佛教藝術：
由故宮南院一尊作品談起

巫佩蓉

① 《半跏坐像菩薩》，西元七世紀，大理石，通高121公分。圖版來源：作者拍攝。

● 當你在博物館看到佛像時，會認為它是古物、聖像、或優美的雕塑呢？
● 當《半跏坐像菩薩》展示在故宮南院時，它的意義有何改變？

二十一世紀某年某月某日午後，我與某件雕像「初相見」的瞬間，感受到心裏一點顫動。美！真美！①

這座像有121公分高，採取坐姿，尺寸和一個真人差不多。雕像放在故宮南院佛教區兩個展示廳連結的位置，當我看完一個展廳，轉個方向，向第二個展廳前進的時候，馬上被它吸引住了！

因為是形體比較大的石像，院方給它特別的展示空間，而且雕像外面並沒有玻璃罩住。觀眾可以繞著它，從前後左右各個方向看。當時，展廳沒什麼人，我繞著它，每一個角度都讓我停駐。每個角度看來都不一樣，我陶醉於欣賞的感受之中。

大眾常有的欣賞提問

過了不知多久的時間，有一群似乎是觀光客的人走進來了（因為有領隊，又，這是疫情前的事）。他們還在前一展廳的時候，可以聽到一些聲音，「這是佛祖」，「這是觀世音菩薩」，「這個看起來金閃閃……」。這群人的腳步，逐漸走到了這尊石像。他們顯得有些疑惑。有人說，「這個頭沒了，為什麼要放在這裡呢？」另一個接著說，「手也斷了，看起來很破啊！」又有人說，「舊的東西就是古董，壞了也是古董啊！」聽了這些話，我愣住了。

你怎麼想呢？

正在閱讀這本書的你，很可能原本對所謂「藝術」是感興趣的。或許，大家第一個反應，是對剛剛描述的觀光客不以為然。但是，他們說的話，也沒錯啊！這尊像的頭、手確實斷了，不見了。假若今天有另一尊像，也有頭，也有手，會更適合放在博物館嗎？一個作品不完整了，損毀了，還適合當成一個作品嗎？除了完整與否，我們也可以想想「舊的東西」（有時也稱之為古董、古物）的問題。「我們要好好的珍惜古物」這樣的句子，不知道學生時代的你，在作文課裡有沒有寫過？但是，多古的物，才是「古物」？所有的古物都值得珍惜嗎？越古老的物越值得珍惜嗎？有些古物比別的古物更值得珍惜嗎？我們可以挑戰一下這個概念，試想，假若所有的古物都值得珍惜，這個地球上還有空間可以容納新的東西嗎？（先預告一下，不要以為這裡提出的每一個問題，我都有答案喔。）

好吧！回到剛剛，博物館裡，我愣住的瞬間。觀光客說得對，這個雕像很明顯的是「壞掉」了。而前一刻陶醉於觀看（或稱欣賞）的我，並非沒有看到它破損的地方，但不知為什麼就自動忽略了。前一刻，我也沒有想到它的年代，或是它有多古老的問題。前一刻，我被它吸

引，確實覺得「美」。

覺得美，或許並不是一件很自然的事。我意識到自己，在很多個博物館或美術館裡，一看到佛像，就想到「欣賞」，因為我已經被訓練了。看到一個佛像，我覺得可以欣賞，正如同希臘雕像一樣可以欣賞，文藝復興時代的雕像可以欣賞，布朗‧庫西的雕像也可以，亨利摩爾的也可以。我越想，越覺得我真不是一個「自然人」，好像也沒辦法回到自然人的狀態。

藝術史學者的三個提問

作為一個藝術史學者，我想請大家不妨想想三個問題：第一、當我們看到一件置於博物館中的「像」，誰來決定這是「佛像」還是「雕塑」？第二、對於一位對佛教不了解的人來說，是否沒辦法欣賞佛教藝術？如果這個人也「欣賞」佛教藝術，他到底欣賞了什麼？第三、對於一個亞洲人（不一定是佛教徒，但多少接觸過佛教文化），和世界上其他地區的人（佛教不普及的區域）來說，觀看佛教藝術的方式是否不一樣？

如果你願意用「雕塑」的角度來看的話，我的分析是這樣的。這是一尊在人體寫實表現上作得非常成功、非常優美的作品。石像呈現一個在佛教藝術上稱為「半跏」的姿勢，也就是一腳盤起，另一腳垂放在座上。右手雖然已經殘缺，但我們可推測他的手肘放在膝蓋上，以手支著臉頰（現已不存）。先不說這尊像是

在表現哪一位菩薩，我們光想著這個姿勢在雕塑表現上的複雜性。當我們考慮人體骨骼、肌肉的動態時，可以想像，這個動作必然形成許多微妙的曲線與張力。當我們環繞著這尊置於故宮南院展廳中的石像，就可以看到人體曲線的優雅與肌肉張力的美感。

欣賞是本能？還是文化培養？

這樣的欣賞方式，有可能可以跨越不同文化的界線。你不一定要先確認這是一尊希臘、印度、或中國的雕像，你不一定要知曉它來自哪個年代，也不一定要知道它原來屬於哪一個宗教，只要你欣賞人體的美，或著說，雕塑表現出的人體美，就能感受到這尊石像的美。

除了人體的優美之外，這尊像還有許多優點。它身上披掛的衣物，線條簡潔而優雅。後背上披肩的幾道圓弧，腰上裙頭的自然折痕，都增添了石像的雅緻。② 還有，胸前佩帶的珠寶（佛教藝術上稱為瓔珞），腰上、臂上的裝飾，華麗而不過於誇張。很多地方採用了唐代器物上常見的連珠紋，增添了華麗的裝飾效果。再有一點，材質上，這尊像是大理石，雖然現在表面上因年代久遠而顯得陳舊些，材質仍然讓人感到較為細緻光滑，也增加了美感。

如果你感到這尊石像的美，那你和它已經有了很好的緣份。對某些人來說，也許會想多知道一點歷史脈絡。作為一個藝術史學者，我看到這尊像，就

②《半跏坐像菩薩》，西元七世紀，大理石，通高121公分。圖版來源：作者拍攝。

會想到它是唐代的作品。為什麼？因為唐代雕塑是最擅長表現人體寫實美感的。換個方式說，唐代的文化環境與審美趨向，讓雕刻師最能盡心盡力地追求，如何表現人體的美。

　　對於人體美的欣賞，是人類共通的本能，還是一種文化的培養？這是一個蠻複雜的問題，或許也沒有絕對的答案。有時候，我們會認為所謂美感是天生，或直覺的。我覺得美就美，哪裡還要人家告訴我美不美。但是，另一方面，我們也不得不承認，在世界不同的地區，或是歷史不同的年代，對於何謂「人的美」，確實有不同的看法和標準，有時甚至彼此衝突。你認為呢？

快問快答

撰稿人

巫佩蓉

國立中央大學藝術學研究所副教授

Q1 最打動你心的藝術作品是什麼？

很難說哪一件，看雕刻作品最讓我心動。

Q2 如果可以穿越時空，最想和哪位藝術家聊天，為什麼？

我想看著日本古代雕刻師工作，不想和他們聊天。

Q3 藝術史讓你最開心或最痛苦的地方？

一輩子的工作都與藝術史相關，這個問題好難回答。

Q4 如果可以，你最想成立什麼樣的美術館？

世界上美術館已經很多了，有個任意門，可以想去就去就好。

如果你挖一個坑，
旁邊立一個牌子寫博物館，
我就會跳下去。

—— 巫佩蓉

參考資料：
王鍾承等文字撰述；李玉珉、鍾子寅主編，《佛陀形影：院藏亞洲佛教藝術之美》（臺北：國立故宮博物院，2015）：圖50。

4

收藏和市場

私人收藏與重建台灣美術史

顏 娟 英

● 台灣美術作品的收藏家面臨著什麼問題？
● 若私人收藏的作品能常出借公立美術館展出，會有助於台灣藝術史的研究嗎？

① 陳進，《山中人物》，彩墨、紙，1950年代，44.0×51.0公分，私人收藏。

1980年代末期，筆者首次展開全台畫家調查時，絕大多數第一代畫家的作品仍保存在畫家及其後代手中，台灣方興未艾的美術館機構收藏非常有限。相較下，三十多年後，公立的三大美術館——北美館、國美館與高美館，近年來確實積極地收藏這些珍貴的美術作品；特別是位於台中的國立台灣美術館，建設號稱國家級最大容量的一流典藏庫房，擁有文化部特別雄厚的經費爲後盾，積極地接受畫家及家屬捐贈、舊公家單位收藏轉撥，乃至於從美國回流的著名私人收藏作品。看來文化部宣揚的「重建台灣美術史工程」骨架似乎隱然出現了。

然而，這一年來我和研究團隊再次進行台灣美術作品的田野調查工作中，發現民間——包括第一代畫家家屬以及私人收藏家——仍然保存許多重要畫作，而且狀況堪憂。這個現象引發我反覆思考：爲何台灣有許多個人收藏家，而不是私立美術館？相隔三十多年來，他們收藏作品出現了什麼問題？這個問題與政府的「重建台灣美術史」工程有關係嗎？

故事的源起

故事從我最熟悉的朋友龔女士的收藏開始談起。龔女士與夫婿是60年代早期美國留學生，返國後事業經營有成，80、90年代夫婦經常旅遊歐洲，重點在參觀美術館，聆聽專業導覽員的講解反覆學習。他們在1980年代初期因緣際會

成爲太極畫廊創始人邱先生的鄰居，開始出入當時台北如雨後春筍般成立的新畫廊；幾年後龔女士更在太極畫廊關門前夕挑選了最後的精品，成爲收藏的重要奠基石。[1] 她的個性熱情、勤快積極，從張義雄、張萬傳、洪瑞麟、陳德旺等畫家作品開始收藏，[2] 接著從畫廊走入畫家工作室，甚至遠赴美國、法國拜訪年邁的畫家。她總是不落人後地向畫家學習，爲他們奔走服務，建立朋友般的互信，更以收藏他們的傑出作品爲榮。[3]

龔女士在財力上當然比不上財團企業主，鮮少出現在拍賣會上競價，但是她從自己熟知的畫家開始，默默地積蓄收藏名單，逐漸擴大至郭柏川、楊三郎、李梅樹、沈哲哉、林玉山等知名的第一代畫家，同時更擴及當代畫家如劉耿一、陳銀輝等等，陸續收藏近兩百幅畫作，相當可觀。這些畫作是她長年浸淫台灣美術史，勤奮學習，用心且用情鑑賞的成果，從來沒有轉手出讓以獲利的想法。多年前，我在畫廊認識龔女士，她多次熱心地招待我和我的研究生參觀她的收藏；近距離親眼看到畫作，從容地和一幅幅作品對話，總令我們非常興奮、難忘。

私人收藏的未來困境和瓶頸

然而，令人好奇的是，何以這些畫作進入個人收藏後，很少有公開在美術館展示的機會？原來是台灣的美術館在籌劃知名畫家回顧展時，除了調動公立

② 張萬傳，《淡水》，油彩、畫布，1980年代，91.0×72.5公分，私人收藏。

美術館庫房收藏外，都傾向於直接從畫家家屬借展，而不願意向收藏家借調，一方面是作業上較為單純，容易操作；另一方面是避免所謂「圖利廠商」的嫌疑，寧可放棄私人收藏家的傑作，視而不見。

台灣的收藏家若計畫成立美術館，雖不能說比登天還難，但無疑是路途遙遠而艱鉅。我個人非常欽佩幾年前在高雄成立「台灣50美術館」的郭先生，他在50歲時開始籌劃成立一個涵蓋日治時期50年間，台灣近代美術師承主題的美術館；這讓我相當震撼，他常說個人若要成立美術館，必須傾盡全力、不求回報、無怨無悔的付出。原來這個位於50層大樓一隅的精緻美術館，還有這樣不為人知的創館精神。

③張義雄，《蘭嶼紀念》，油彩、畫布，1978年，116.5×80.0公分，私人收藏。

當前台灣政府並沒有鼓勵成立私立美術館的具體辦法，而經營美術館需要長期投入浩大經費與人力，我們也親眼目睹曾經被美譽爲「小故宮」的鴻禧美術館在開幕13年（1991-2004）後，隨著企業經營不力，一夕之間被迫遷出，部分收藏精品流入拍賣會。

在這個瞬息變幻的世間，我相信未來很難再有收藏家同時與多位當代藝術家建立類似的長期友情兼收藏關係。然而，在這一年的田調過程中，我發現多位在80、90年代形成的「古意」私人收藏家，忠誠地守護著數量可觀的收藏；而隨著他們逐漸老去，這些代表台灣文化精粹的美術作品被堆放在角落裡，漸爲世人所遺忘。

龔女士說：「**我一輩子有個夢想，希望我的收藏能夠在畫廊或者美術館展出，讓更多的人能看到。**」龔女士所代表的收藏需要更多藝術史家正面看待，而公部門單位更須摒除官僚心態，認眞地看見社會文化的需要，兩造間共同合作，互利共生，才能更靠近彼此的夢想，台灣美術史的記憶才能更接近眞實的重建。

本文爲財團法人福祿文化基金會贊助之研究成果一部分，謹致謝忱。

撰稿人　顏娟英
中央研究院歷史語言研究所兼任研究員／藝術史的開心漫遊者

—— **7 收藏和市場** ——

此單元談論的藝術收藏和展示，縱貫了古今，也提及跨國的市場推廣和名聲建立。美術館、藝廊、私人收藏，皆帶動藝術品在公共領域的評價與市場的流通接受。

Q 你有發現歷來藝術收藏者
具有各樣不同的心態嗎？

Q 有的是從商業利益出發，
將藝術視為投資和抬升地位的手段；
有的是出自對藝術的喜好，
或是想保存和傳承文化的使命感。

Q 不妨想一想：
收藏者的鑑賞品味，是如何養成的？

Q 學習藝術史和熟悉市場行情，
孰輕孰重？

策展新挑戰

自從十七世紀，英國誕生全球第一座公立博物館Ashmolean Museum以來，博物館便以典藏、保存、研究、展示、教育為宗旨，博物館的研究員（或稱策展人）負責維護、修復、研究、推廣典藏品，以及為公眾製作展覽。隨著社會潮流和藝術觀念的變遷，晚近的策展人員（curator）不僅肩負上述任務，也面臨各種嶄新挑戰。

8

- 有的挑戰是來自藝術界本身的質變，例如1960年代興起觀念藝術而催生「策展」朝向更具有實驗性和批判性的做法。
- 有的挑戰則來自藝術界外部的因素，例如美物館為了生存和增加營收，策展人也需投入募款和媒體公關的工作。於是，美術館必須在藝術和商業、教育和行銷之間的辯證中權衡輕重。

這單元以台灣、日本、新加坡、歐美的實際個案，共同關切當前美術館的多重角色和功能。我們將會看到美術館曾經成為前衛藝術和觀光發展的阻礙，引發社會爭議的風波。我們也會從新加坡的樟宜博物館展示，看到二戰歷史的記憶如何重現。此外，透過西方展覽案例的介紹，顯示結合學術研究和觀光行銷是可行的。最後，我們從策展實踐回到策展意義的省思，一起來了解歐美策展教育養成，以及策展研究的要旨。

宗教迷信與藝術自由：
1985年・張建富事件

陳曼華

① 張建富作品〈敬天畏神〉，創作者與其弟持抗議文字立於作品中。圖片引用自林惺嶽，〈「紅顏」惹禍〉，《文星》，99期（1986年9月），頁60。

● **誰能決定什麼是藝術，什麼不是藝術？**
● **美術館和藝術家之間的關係，為何有合作也有衝突？**

　　「藝術」是什麼？或者，換個方式思考，什麼「是」藝術？什麼「不是」藝術？

　　現在的我們，或許已經習慣了美術館所展示的作品挑戰我們對「藝術」的定義範圍，美術館的展示空間幾乎像是網路拍賣一樣，「什麼都有，什麼都不奇怪」，各種形式的奇思妙想都可能發生在美術館中。

　　但是，在三十幾年前的台灣，是截然不同的風景。

藝術展示的震撼教育

　　台北市立美術館在1983年12月成立，是台灣第一個以現代藝術為取向的公立美術館，也因此受到藝術界的高度期待。然而，美術館開張一年多之後，有一個展覽給了藝術界「震撼教育」，讓藝術家理解到美術館的空間所能進駐的作品，是有範圍的。

　　1985年8月北美館舉辦「前衛・裝置・空間」聯展，展覽前兩天，參展藝術家之一張建富在進行作品〈敬天畏神〉①、〈懷念老祖母的話〉②、〈我家旁邊的石頭公〉、〈祭壇〉、〈超渡〉佈置時，當時的美術館館長蘇瑞屏認為那些作品會帶來死亡恐怖的聯想，要求他把作品收回。張建富不同意，持相機拍攝現場照片留下證據，美術館館長接著命令在場承辦人員收拾作品，當時張建富的弟弟幫忙佈展，用錄音機把現場對話進行錄音，錄音機和錄音帶遭到館方扣留。

　　事件發生之後，美術館與藝術家兩方各自提出意見。美術館館長表示，張建富作品中的的冥紙、祭鬼飯碗、秘教破鏡，是迷信的神道信仰行為，和展覽主題無關，美術館內並不適合有宗教意味的作品，因為美術館不是祭壇、也不是宗廟堂。藝術家則認為美術館不夠尊重藝術，也質疑美術館館長要求創作者修改作品的要求過分，張建富憤而退展，並控告美術館館長毀損及公然侮辱，訴訟最後以和解落幕。

衝撞體制換取發言空間

　　當時一起參與聯展的藝術家陳界仁，曾經多次在訪談中提到此事件帶給他的衝擊。在事件前一年，陳界仁原本預計在美國文化中心進行展覽，但是卻在佈展完成之際被要求撤展。因此台北市立美術館的成立格外令他期待──台灣終於有「自己的」美術館，不必承受他國的干預，未料卻發生張建富事件。隔年，陳界仁與林鉅、高重黎等藝術家，利用位於台北東區的公寓舉辦展覽，拒絕屈服於官方美術館控制展覽空間的權力。

　　故事說到這裡，你也許已經發現

② 張建富之弟持抗議文字，立於作品〈懷念老祖母的話〉。圖片引用自林惺嶽，〈「紅顏」惹禍〉，《文星》，99期（1986年9月），頁58。

了，關於文章開頭所提問的，什麼是藝術、什麼不是藝術的判斷，並不盡然取決於作品本身，而可能是由握有權力的「機制」（institution）所決定。在這個事件中，握有權力的機制是美術館及代表美術館的館長，藝術家擺脫這個權力限制的方式之一，是重新建構自己的發言機制，例如開闢自己的展覽空間。

台灣現代藝術的發展，在許多時刻伴隨著衝突事件。透過對體制的衝撞行動，拓寬藝術的表現與詮釋空間，現代藝術從而逐漸站立。

下次，當你和藝術作品相遇時，除了單純感受作品帶給你的感動，可以再增加一個思考的小遊戲：為什麼這個作品在這個空間裡（不管是立體的空間或是平面的空間）？這個空間大多承載著什麼樣的作品？

也許，這樣的思考會讓你和藝術之間產生新鮮的火花喔。

參考資料：
〈前衛・裝置・空間「闊意見」蘇瑞屏強調是栽培年輕人〉，《民生報》，1985/8/19，版9。
〈美術館長有權評審作品 蘇瑞屏有沒有曲解職權？〉，《民生報》，1985/8/20，版9。
林惺嶽，〈「紅顏」慧禍〉，《文星》，99期（1986年9月），頁58-61。
吳垠慧，〈陳界仁轟北美館：票房化、商業化〉，《中國時報》，2010/8/27，版A16。
王錦華，〈幽靈都有故事—陳界仁〉，《壹周刊》，497期（2010年12月2日），頁88-92。

快問快答

撰稿人
陳曼華
國立歷史博物館助理研究員
國史館助修、協修
國立交通大學社會與文化研究所博士

Q1 藝術史讓你最開心或最痛苦的地方？

開心：與美好的作品相遇。
痛苦：整理史料的諸般繁瑣。

Q2 如果可以，你最想成立什麼樣的美術館？

觀眾在其中能夠自在與藝術作品及創造作品的藝術家真心做靈魂交流的處所。

Q3 作者常在自介中使用這些名詞形容自己，例如愛好者、中介者、尋夢人、小廢青、打雜工、小書僮，那麼你是藝術的＿＿？因為＿＿。

藝術的創造者。事實上比起遠觀藝術，我更喜歡扮演創造藝術的角色。

穿越藝術，
一步一步靠近生命的答案。

——陳曼華

2

策展新挑戰

「學藝員是禍根？」：
談日本博物館文化教育與觀光推廣之兩難

林怡利

①國立西洋美術館前廣場羅丹創作的青銅群像。

● 日本博物館中的「學藝員」、「看視員」有什麼工作職責？
● 博物館是學術教育機構，還是觀光產業的一環？

你到日本旅行時，曾參觀過博物館、美術館嗎？
你曾想過博物館、美術館員、研究員的工作是什麼嗎？
博物館、美術館是學術教育機構？還是推廣觀光的設施？

　　某天，經常瀏覽的日本新聞頁面中，出現了一句令人匪夷所思的話：「**學藝員**[1]**是禍根！**」（学芸員はがん）念藝術史的日本友人也上傳了一張國立西洋美術館廣場前，羅丹創作各種苦思、哀痛神情的青銅群像①，再附上這句話，透露既灰心又諷刺的心情。

　　藝評家布施英利則在他的社群帳號，附上葛羅伊斯（Boris Groys）在《藝術力》（*Art Power*, 2008）的話：「於是近現代的藝術家開始憎恨、輕蔑策展人……因為他們對於策展人的介入感到懷疑。」我心想日本的藝文圈發生了什麼事？仔細鍵入關鍵字，詳讀報導後，才知道原來是官員又失言了。

官員失言風波引發討論

　　此爭議來自日本地方發展的官員山本幸三的言論。他在2017年4月16日出席滋賀縣大津市的地方發展研討會，回應關於振興地方觀光的議題時，脫口說出：「我認為阻礙地方觀光最大的禍根就是文化學藝員，因為他們完全不具觀光的心態，需要一舉清除才行。」[2] 此話一出，引起各界議論紛紛。

　　當天山本幸三出席研討會，發表「加速地方發展戰略：全國優秀案例」的講題，演講結束後，長濱市長藤井勇治請他就促進外國人來日觀光，提出具體的建議。他回答活絡文化資產的重要性，並舉出國外某知名博物館，曾為了進行大幅的改建，開除一批強烈反對的館員，因而獲得成功的案例。反觀，京都的二条城，不僅沒有英文導覽，更因文化財法規禁止用火、用水，自然無法進行插花或茶道，這類促進觀光的活動。會後，他在媒體的包圍下受訪說到：「日本的學藝員若是死守傳統的形式，不僅無法變化出吸引外國觀光客的展演方式，更無益提振觀光。」再度強調日本「觀光立國」的重要性。

　　「禍根說」的隔天（17日），山本幸三旋即致歉，表示那天的發言很不恰當，誠心道歉並撤回言論。不過他也解釋，日本的文化資源是吸引外國觀光客很重要的一環，因此學藝員除了專業知識外，同時也必須抱有促進觀光的心態。他今後也會盡全力推廣地方觀光，並沒有辭職的意願。

　　首先，山本幸三的說法，引起爭議的原因，是他對於學藝員專業的輕蔑態

度以及所屬職責的誤認，例如有人提出「每年吸引許多觀光客的羅浮宮，館內難道沒有學藝員嗎？」「學藝員的義務，不正是讓文化財延續100年、200年？」「學藝員是活化社會教育中博物館的專家，他們收集、保管、研究有關歷史、藝術、民俗、產業、自然科學等資料，居然說他們是禍根！」另外，關於他舉出的國外知名博物館開除說（後來證實是指大英博物館），以及二条城的文化財法規（條例中明文禁止用火）與國際觀（二条城已有英文導覽），都遭到當地專員的否認。再再顯示他對於日本國內與海外藝文機構認知的狹隘。

不過，網路上也有人支持他的看法。譬如政治名嘴八幡和郎指出，日本國內有許多博物館和美術館只是歷史學者為了展示自己的研究成果，又或是確保直屬子弟兵的職位所設。更有的是為了維護有力人士不重要的捐贈品，任意開設的場館，這類例子不勝枚舉。八幡和郎更建議日本的博物館或美術館的館藏品，原則上應每十年檢討一次，每二十年進行淘汰或更新。

此外，也有日本民眾將博物館、美術館展場中，維護展場秩序的工作人員，誤認為是學藝員，以為學藝員的工作很輕鬆，僅是坐在椅子上而已。但其實他們另有職稱是「看視員」（日文），主要的工作是避免民眾破壞展品，為其導引方向與解決現場的問題，他們比較像是我們博物館裡的志工或展場專員，直接

服務於觀眾，工作同等重要。由此可見，普羅大眾對學藝員的工作，仍是霧裏看花，不甚明瞭。儘管日本許多館方早已舉辦過「一日學藝員體驗工作坊」的活動，但經過此次事件，為了讓民眾更瞭解「學藝員」或「看視員」的工作，各家博物館、美術館均透過傳播速度較快的社群網站，以淺顯易懂的方式，說明自身的工作職掌，藉此希望大家能更了解「學藝員」與「看視員」兩者的差異，進而尊重彼此的專業。

回到博物館的體制層面，文藝評論家齋藤美奈子（Saito Minako）也點出人事成本的問題。她提到日本地方學藝員的薪水約為15～18萬日圓（新鮮人平均薪資為20萬日圓），東京最多有25萬，但多數都是短期約聘員工，無法進行長遠的培育計畫。[3] 事實上，這和台灣的狀況也有些類似，在嚴峻的環境之下，工作無法獲得保障，業務既繁雜又短缺預算，倘若還要叮囑他們抱有「觀光意識」，是否太過於苛求？常聽台灣藝文行政圈的人士分享，若非憑藉著一股熱情，是很難持續這份工作。確實，如何保障藝術行政的專業？又如何留住人才？其牽涉的層面很廣，無法在本篇寥寥數行內討論完全，但仍是不容忽視的課題。

對學藝員角色的重視和省思

另一個值得我們思考的是，在各國政府強力拼經濟的同時，博物館、美術館如今是否已由學術、教育機構，轉變

爲商業機制的觀光場域？觀眾入場人數固然很重要，但「進場」是否就代表知識的「深植」？又或僅是走馬看花、拍照打卡，讓藝術品淪爲營造自我美好生活的假象？如此一來，不僅影響了觀展的品質，更無法讓博物館、美術館具有教育功能，延續長遠的知識體系。對此，長野縣歷史館的館長笹本正治認爲，日本各地都需要透過歷史來打造更美好的未來，在政府大力疾呼促進地方發展之餘，也應重視前人的努力。他不認爲博物館是觀光設施，學藝員也不應過度地承擔觀光的責任。[4] 不過，我想面臨學術教育、存續績效兩難的博物館、美術館，究竟應抱持著何種立場，想必也是決定館方未來走向的一大考驗。

日本官員失言風波中的求好心切，是期許更即時、更快速的觀光成效。但我認爲日本文化資產的美，不需透過裝腔作勢的花道或茶道刻意演繹才能顯現，或許當地政府應該思考的是，如何透過更多元的管道推廣文化觀光，以實質方式加強中文、韓文的導覽（英文我認爲已很充足），而不是強壓觀光職責在事務繁瑣的學藝員身上，再批判他們是阻礙經濟發展的絆腳石。

②上野公園內的東京國立博物館，與吉祥物東博君（埴輪土偶）和小百合木。

③京都府立堂本印象美術館，此為 2015 年夏季尚未整修翻新時的白牆外觀。

以外國旅人看日本文化觀光

　　最後，我希望以一個外國遊客的身份，抒寫對日本文化觀光的觀察。當然，自己僅是個年輕旅人，並不是什麼專家，但出自對展覽、藝術的喜愛，經常把握每趟旅行的機會，走訪日本各地的美術館、博物館。就旅途中所見，知名的神社寺院、城市的大型博物館，或知名的國際大展，英文導覽充足，歐美的觀光人士也頗多。像是我常在上野的東京國立博物館，②見到日本人陪同歐美友人，交雜著日英語，認真地講解每項作品的背景。

　　然而，相較市中心的盛況，一些地方型的博物館或個人紀念館，確實少有外國觀光客前來，甚至連本地人亦不多（這與台灣的狀況也有些類似）。我曾在夏季節電時期，沿著上坡路段奮力踏著自行車，來到這間座落於京都北區，鄰近金閣寺的堂本印象美術館。③它的建築外觀宛如一座船帆，白色牆面上鑲著流線型的馬賽克牆磚，庭院點綴著造型前衛的座椅，這是一間由畫家親自設計，充滿獨特個性的美術館。當時正值堂本印象逝世四十週年紀念名品展，時逢暑假又得以免費入場，但館內的觀眾卻只有寥

寥數人，觀展品質雖好，可慢悠悠地獨佔每幅作品，但總覺得有點可惜，心想這些優秀的藏品，如果可以讓更多人看到該有多好。

此次日本官員的失言風波，宛如塞翁失馬，喚起了許多人對學藝員角色的重視，也讓館方重新思考自身職責，藉此扭轉世間的價值觀，不失為一件好事。一直以來，博物館、美術館總是扮演低調、默默守護人類歷史文明的角色，因此，當他們隨著時代變遷思考創新與開放的同時，也必須秉持原有的職責與立場，不免會遇到「文化教育」與「觀光推廣」兩難的狀況。所以，下次旅行時，不妨空出一天的時間，逛逛當地的博物館和美術館，再買點展覽的紀念小物，為世界各地辛苦的館員、研究員、策展人們增加一些觀光效益吧！

1 日本的學藝員屬於國家考試，亦可經由修習學分與實習獲得證照。他的身分等同於台灣博物館、美術館的研究人員或策展人，主要從事館內的典藏、研究、展示與教育推廣等工作。有關學藝員詳細的職責與培訓過程，可參照張妃滿，〈進入藝術的世界──談日本博物館學藝員的培訓制度〉，《美育》，135 期（2003 年），頁 36-41。邱明嬌，〈日本博物館的專業人員──學藝員〉，《臺灣美術》，32 期（1996 年），頁 21-25。
2 原文：「一番のがんは文化学芸員と言われる人たちだ。観光マインドが全くない。一掃しなければ駄目だ。」
3 斎藤美奈子，專欄「本音のコラム」，《東京新聞》，2017 年 4 月 19 日。
4 引自笹本正治的官方臉書：https://www.facebook.com/naganoken rituerekisikan/

快問快答

撰稿人
林怡利
Shopping Design 日本藝文外稿作者
日文譯者

Q1 如果可以穿越時空，最想和哪位藝術家聊天，為什麼？

葛飾北齋。從他的口中，似乎會迸出各種天馬行空的前衛想法，也想問他如果多活幾歲，還想創作出什麼樣的作品。

Q2 藝術史讓你最開心或最痛苦的地方？

藝術隨著時代流動的發展歷程，創作者的隨波和反叛，還有無解的藝術史推論。
開心也同時是痛苦的來源。

Q3 如果可以，你最想成立什麼樣的美術館？

雜誌博物館。雜誌視覺文化傳播史，蒐集各地雜誌封面、內文插畫設計。

喜愛觀察日本文化藝術的輕量級旅人，擅長一個人逛博物館、美術館，享受與藝術之間的無語對談，還有雙腳乳酸堆積後的沈重充實。

── 林怡利

3

策展新挑戰

依附於二戰記憶的歷史場域再造：
反思新加坡樟宜禮拜堂與博物館的展示

周亞澄

● 新加坡樟宜這個地方，為何是二戰痛苦經歷的代名詞？
● 博物館的展示如何影響觀眾認識戰爭遺緒和歷史記憶？

① 樟宜禮拜堂與博物館一景。Image courtesy of Changi Chapel Museum.

② 左：樟宜禮拜堂與博物館入口一景。③ 右：樟宜十字架。1942 年由英國戰俘陸軍上士哈利・史特格丹（Harry Stogden）以砲彈殼製作而成的十字架，由考丁利牧師（Eric W.B. Cordingley）的家族出借。Image courtesy of Changi Chapel Museum.

　　隨著昭南時代（日佔時期）於 2022 年 2 月 15 日滿八十週年，近年來新加坡陸續重新開放許多整修後的二戰紀念場館，例如昭南福特車廠紀念館（Memories at Old Ford Factory）、鴉片山崗戰役紀念館（Reflections at Bukit Chandu）等，其中也包含長久以來廣受海內外遊客喜愛，現正展出日本投降文件特展品的樟宜禮拜堂與博物館（Changi Chapel and Museum）②。

東南之境的近代開發：
從軍事要塞到戰俘營

　　「樟宜」此一地名源於當地對熱帶坡壘屬植物的稱呼。二十世紀初期，這片位於海港旁的低窪沼澤區仍被大片的原始紅樹林覆蓋，直到 1927 年，在英國保守派首相鮑德溫（Stanley Baldwin）的軍事政策下，此地被選為建立砲台、守衛柔佛海峽（Straits of Johor）與保護英國海外殖民利益的重要基地，在短短十年間發展迅速，成為許多軍營和宿舍的駐地而移入大量人口。1936 年，面對日本南進的企圖和動作愈發明顯，英國殖民政府在此安置了一個完整的步兵營，同時建造一座可關押多達八百名罪犯的新式監獄，即今日的樟宜監獄前身。隨著新加坡於二戰淪陷後，包含步兵營等英籍軍民官兵和獄中囚犯皆成為日本戰俘。[1] 戰爭期間，日本將原英國兵營改為關押同盟國士兵與平民的戰俘營，許多人被迫前往日本控制的各個地方（滿州國、台灣等）勞動。泰緬鐵路完工後，大批戰俘被送回樟宜，因容納需求超載，樟宜監獄在戰爭後期也成為戰俘營的一環，平均每日收押超過三千名男性和四百名以上的婦孺，另有一萬名以上戰俘集中關在監

獄周邊的營區。直至1945年戰爭結束，「樟宜」對歐美人來說，成為了二戰痛苦經歷的代名詞。[2]

　　戰後，樟宜地區的戰俘營逐漸被全數拆除，除樟宜監獄被保留下來，直到今日仍為新加坡政府所用。因著國際旅遊的興盛，許多過往曾被關押於此地的戰俘和其家屬陸續前來追思弔念，隨著前來參觀的人數越來越多，為避免觀光需求影響監獄維安等因素，新加坡政府於1980年代末期計畫在監獄旁重建二戰時期戰俘們於營區建立的小教堂供遊客追憶，伴隨自1990年代起有系統地規劃與二戰有關的歷史遺跡等文化政策，新加坡政府最終定案將樟宜紀念館蓋為一座以合院建築為主的場館，加上一旁重建的象徵性教堂①③，成為今日所見的樟宜禮拜堂與博物館。[3]

整修重開：樟宜禮拜堂與博物館和日本投降檔案再發現

　　此次自2018年整建後的重新開館，樟宜禮拜堂與博物館除了加強館內基礎設施，也以紀念和反思的敘事為中心、過往戰俘本人或家屬的捐贈文物為特色擴充常設內容，包括一本前所未見的四百頁日記、一台被戰俘煞費苦心隱藏起來的柯達相機④、被戰俘用以傳遞摩斯電碼的火柴盒⑤等，共一百一十四件文物被分置於八個不同展廳：

1. 樟宜要塞（Changi Fortress）⑥——從1920

④（上）1930年代的柯達相機（Kodak Baby Brownie camera）。Image courtesy of Changi Chapel Museum. ⑤（下）火柴盒中的摩斯電碼傳輸設備。Image courtesy of Changi Chapel Museum.

年代前未開發的田園風光⑦，到英國人開始在此地建造砲台與營房。

2. 要塞淪陷（Fallen Fortress）——從戰爭到新加坡的淪陷過程，以及士兵、平民所面臨的命運。

3. 被拘禁者（The Interned）——在樟宜被拘留的男人、女人和兒童的故事。

4. 戰俘生活（Life as POW）——被囚禁在樟宜戰俘營、監獄的戰俘日常，以及實際遺跡的介紹。

5. 逆境中的韌性（Resilience in Adversity）——戰俘面臨的困難以及應對處境。

⑥上：「樟宜要塞」展場一景。Image courtesy of Changi Chapel Museum. ⑦下：早期文物中描繪的樟宜地景風光。
Image courtesy of Changi Chapel Museum.

6. 逆境中的創造力（Creativity in Adversity）⑧——介紹戰俘的寫作、繪畫、筆記、手工製品、舞台音樂會和戲劇等紀錄。

7. 解放（Liberation）——戰俘在日本投降後，對他們的解放以及戰後立即發生之事的感受。

8. 遺留（Legacies）——展示戰俘名冊，以及倖存者製作並保留下來的手工藝品。

另設置全新的沉浸式裝置、模擬重建的牢房空間⑨，和提供戰俘精神慰藉的聖經故事複製壁畫⑩等，展現戰俘從被拘禁的日常，到面臨苦難的挑戰，再到最終的解放，希望觀眾能以身歷其境的體驗，感受日佔時期樟宜戰俘和平民被拘留者的故事與經歷，從各種充滿勇氣和堅韌

的故事記住普世人性散發的光輝。

配合重新開館與反思昭南時代八十週年，2021年9月起，樟宜禮拜堂與博物館更特別展出新發現的「日本投降文件」，即日本與盟軍在正式投降儀式前，於蘇塞克斯號巡洋艦（HMS Sussex）簽署的協議書⑪。有別於許多人所熟知由東南亞盟軍最高指揮官路易斯・蒙巴頓上將（Admiral Lord Louis Mountbatten）在1945年9月12日於市政廳接受日本投降所簽署的文書，此次展出的日本投降文件發生於該年9月4日，由日本代表板垣徵四郎、福留繁及盟軍代表海軍少將塞德里克・霍蘭德（Rear Admiral Cedric Holland）、中將菲利普・克里斯堤森爵士（Lieutenant General Sir Philip Christison）簽署。在簽

⑧「逆境中的創造力」展場一景。Image courtesy of Changi Chapel Museum.

⑨模擬樟宜監獄牢房的體驗展間。Image courtesy of Changi Chapel Museum.

署後的二十四小時內，盟軍重新控制新加坡，作為協議的部分內容，當地時間也立刻從大東亞時間再次調回馬來亞時區。這份文獻在過去一度被認為已佚失，僅能以各種翻譯副本或抄本為參考；然而，在近一次新加坡國家博物館（National Museum of Singapore）助理研究員Rachel Eng⑫前往蘇格蘭國家博物館（National Museums Scotland）研究新加坡歷史與找尋相關藏品時被重新發現。目前新加坡國家博物館正研擬於特展結束後，在歸還正本之餘，繼續在樟宜禮拜堂與博物館展示這份投降協議複製品的

可能性，以完整這座標誌著二戰經驗與戰爭結束的重要場館論述。

錨點與盲點：
現有歷史記憶的論述之外與可能

　　樟宜禮拜堂與博物館是新加坡最知名的二戰相關紀念場館，每年吸引數十萬遊客到此參觀，其以英國和歐美戰俘經驗為主的展示敘事、教育與推廣，不僅彰顯博物館的重要社會貢獻，也突顯其作為保存集體記憶的象徵場域之重要性。一般來說，在展示空間形塑共同的歷史記憶時，其通常已經過一段政治性

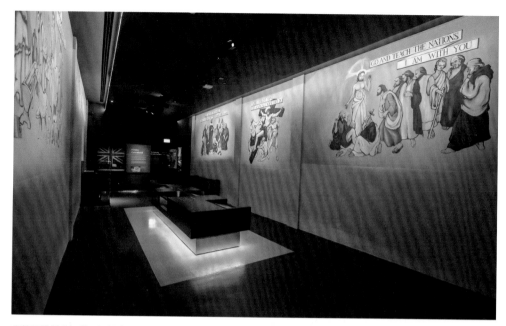

⑩英國戰俘史坦利・沃倫（Stanley Warren）繪製的樟宜壁畫複製品。Image courtesy of Changi Chapel Museum.

的淨化過程，因此，被刻意遺忘的部分往往與被選擇留下的一樣多。[4] 以樟宜禮拜堂與博物館的建立為例，其沿革始於1980年代後期，因國家整體觀光需求的日益漸增，新加坡旅遊促進局（the Singapore Tourist Promotion Board, STPB）開始規劃將知名景點與古蹟商業化；1987年，新加坡淪陷五十週年慶典前夕，新加坡旅遊促進局替海外遊客規劃一系列以二戰為題的戰地遺跡推薦之旅，加上前述的維安考量，樟宜戰俘營地建設計畫也因而啟動；1992年起，為回應資本主義高速發展而喪失文化根源的焦慮，新加坡政府更一併將二戰遺留下的各處遺跡、遺址納入國家總體建設計畫，並於1993年成立國家文物局（the National Heritage Board, NHB）為主掌單位，發展至今，已有十處相關場館受其管轄。[5] 然而，這些場館與歷史景點的論述，卻多不約而同地忽略了日本觀點的戰爭經驗再現與反思。即使1980年代後，前來新加坡尋訪二戰遺跡與追思戰爭經驗的日本遊客與歐美遊客人數一樣不斷地增長，但旅遊促進局在1980年代後期選擇代表性場域時，昭南神社與昭南島忠靈塔（Chureito）皆不在考慮進行修復的清單。[6] 如此選擇性的文化政策與歷史記憶保存，也清楚地反映在樟宜禮拜堂與博物館至今的展示規劃中。

顯而易見地，從常設展到特展品，樟宜禮拜堂與博物館圍繞著「樟宜」的二戰記憶，始終以英國殖民政府與軍民為

主要的論述觀點，藉由宣揚普世價值（反戰、人權）以吸引觀眾的認同，同時創造深具歷史感的體驗環境，使參觀者在濃郁的情緒中與歐美男性戰俘建立起想像中的情感聯繫，同時卻也忽略了英國政府自史丹佛‧萊佛士（Sir Thomas Stamford Bingley Raffles）以來在此地的殖民剝削，包括大量引進亞洲雛妓、發展賭博事業等，以及其建造監獄的原先目的和收容對象；另一方面，1941年底當日本對英國宣戰時，所有居住在英屬馬來亞（含今馬來西亞、新加坡）的日本國民立即被指定為敵國公民，而全數被捕至樟宜監獄監禁，戰後亦有許多日本戰犯於此被處決和就地埋葬，直到1950年代中期後，日本政府才在英國許可下收回這些屍體。[7] 從各遺跡的選定到特定的歷史論述與展示，或可清楚看出二戰對於以華人為主要組成、且晚至1965年方才獨立的新加坡來說，也許確實是找尋共同歷史、凝聚民族向心力，甚至對內、外建構國族記憶的關鍵錨點；然其過於傾向特定方向的安排，反應的是以分類為主的權力施展，更將不斷因著當下的政治需要而對歷史做出特定詮釋與隱藏，而勢必隨著需求的變換而不停更動。樟宜禮拜堂與博物館的展示除了持續於此脈絡下發掘更多令人動容的真實故事，時時提醒觀眾總體戰爭為全人類帶來的傷害與損失，如何納入更為不同而繁複的論點與內容（土生華人、馬來人、日本平民、日本戰犯、婦孺等），使之與現有論述相互協商並

不斷調整，將是其必須面對的挑戰。

近年來，台灣因自身獨特的政治情勢變遷與社會發展，各文化場館大量興起對歷史記憶的興趣，相關藝文展覽、學術論壇講座等皆相當活躍。雖與台灣不盡相同，但新加坡無論是在歷經英國、日本殖民後，自馬來西亞獨立的建國過程，或是冷戰後因代工與轉口而帶動的強勁經濟發展，又或是以移民為主的多族群組成等方面都相當複雜而特殊，其官方對文化保存與展示的努力經驗與優缺點也相當值得本地借鑑。期待在未來的戰爭紀念週年，與樟宜禮拜堂

⑪ 在蘇塞克斯號巡洋艦簽署的協議書正本。Image courtesy of Changi Chapel Museum.

與博物館同樣講述二戰歷史的各場館與展演映活動，能在以觀光為基礎的教育宣導之餘，進一步以更豐富的二戰論述交織出廣泛、深層而實質多元的觀點和敘事，不僅發揮與國內外社會交流的功能，也為長達近八十年來仍深藏於東亞，乃至世界各地慘烈的戰爭遺緒與傷痛提供進一步對話的突破可能。

⑫ 新加坡國家博物館助理研究員 Rachel Eng 為觀眾導覽時留影。Image courtesy of Changi Chapel Museum.

1 樟宜監獄最早於1937年中正式啟用，當時號稱大英帝國最好的監獄之一，其結構奠基於「T」形設計，包含有完善的警報系統與電燈、抽水馬桶等先進配備。
2 "The Story of Changi by Carol Cooper," COFEPOW, accessed March 1, 2022: < https://www.cofepow.org.uk/armed-forces-stories-list/the-story-of-changi >；黃舒楣，〈監禁的記憶：殖民監獄博物館中的展／禁空間〉，《博物館與文化》8（2014），頁92。
3 2001年，樟宜禮拜堂與博物館因行政管理考量再度搬遷至原址一公里外處。參考：黃舒楣，〈監禁的記憶：殖民監獄博物館中的展／禁空間〉，頁95-96。
4 參考：Hamzah Muzaini and Brenda Yeoh, "War Landscape as 'Battlefields' of Collective Memories: Reading the 'Reflections at Bukit Chandu', Singapore," cultural geographies 12.3 (2005), pp. 345-365.
5 Hamzah Muzaini and Brenda Yeoh, "War Landscape as 'Battlefields' of Collective Memories," pp. 345-365.
6 Kevin Blackburn and Edmund Lim, "The Japanese war memorials of Singapore: Monuments of commemoration and symbols of Japanese imperial ideology," South East Asia Research 7.3 (Nov. 1999), pp. 321-340.
7 Kevin Blackburn and Edmund Lim, "The Japanese war memorials of Singapore," pp. 321-340.

快問快答

撰稿人

周亞澄

現任職於財團法人台灣生活美學基金會（空總 C-Lab）
藝術家出版社執行編輯
女書店企劃專員

Q1 如果可以穿越時空，最想和哪位藝術家聊天，為什麼？

趙孟頫。想聽他分享元代當官的文人抱負跟職場生存祕辛。

Q2 藝術史讓你最開心或最痛苦的地方？

總是隱含有能夠與歷史和當今社會諸多議題呼應的部分，而能從中獲得各種啟發與感動。

Q3 作者常在自介中使用這些名詞形容自己，例如愛好者、中介者、尋夢人、小廢青、打雜工、小書僮，那麼你是藝術的____？因為____。

藝術史的觀察者。我有興趣的不僅是藝術本身，更多還有圍繞著藝術發生的人事物關聯，每當從中找到落於既定認知以外的可能或知識時，感受就像柯南破案時背後會閃過的高速光束一般暢快而神清氣爽。

政大歷史所碩士、外交系學士。關心藝術史和大眾文化中的性別、歷史與社會議題。文章散見於《藝術家》、《藝術收藏＋設計》、《議藝份子》等。

── 周亞澄

4

策展新挑戰

番薯看展覽：
《愛德華・霍普和美國飯店》的
策展、行銷、延伸閱讀

番薯王

- 《愛德華・霍普和美國飯店》如何規劃的？
- 夜宿美術館是怎麼一回事？
- 作品暗藏美國公路文化特點？

① 愛德華・霍普，《西部汽車旅館》，油畫，1957年，77.8×128.3公分，耶魯大學美術館。圖版來源：番薯王攝。

②霍普，《酒店話題》1920年6月號封面插畫。圖版來源：番薯王攝。

《愛德華‧霍普和美國飯店》（Edward Hopper and the American Hotel）特展於2019年10月26日於維吉尼亞州首府里奇蒙（Richmond, VA）的維吉尼亞美術館（Virginia Museum of Fine Arts）開幕展至隔年2月23日，筆者長期研究公路旅行與視覺文化，旅美多年恰好認識策展人並獲得館方對相關領域青年學者的獎助金

而參加了11月中旬在維吉尼亞美術館舉辦的學術研討會與深度導覽。[1]

策展緣由與脈絡

　　美國藝術部門策展人兼主任李奧‧梅佐（Leo Mazow）在2016年維吉尼亞美術館就任前就開始醞釀這個展覽計畫，梅佐原先在阿肯色大學擔任美國藝術史副教授時曾講授以「美國藝術中的交通意

③ 霍普，《飯店管理》1924年11月號封面插畫。圖版來源：番薯王攝。

象：飛機、火車、汽車」為題的專題課程，筆者於2014年亦有幸於華府國家藝廊的研討會中聆聽梅佐「霍普的飯店：窗、牆與其他景致」的專題演講。

維吉尼亞美術館的總策展人兼副館長麥可·泰勒（Michael Taylor）本身的研究領域是現代藝術，而美國藝術部門的策展研究專員莎拉·鮑爾斯（Sarah Powers）的博士論文則關注三位美國三零年代的藝術家，霍普便是其中之一，筆者先前撰寫博論時也曾參考引用，因此整個展覽策劃的規模、深度、以及獲得的資源相當可觀。[2]

霍普本人跟維吉尼亞美術館亦有淵源，1938年霍普曾擔任美術館首屆雙年展的評審主委，1953年又回鍋擔任雙年展評審委員一職，美術館則在該年購藏了霍普參展的畫作《黃昏的樓房》（House at Dusk, 1935）。

從霍普的生涯初期談起

策展人梅佐研究霍普多年，對其創作生涯瞭若指掌，策展研究相當紮實，尤其是透過細膩閱讀霍普的作品和由本身亦是藝術家的妻子喬瑟芬·霍普（Josephine "Jo" Nivison Hopper）所撰述的手札，勾勒出以藝術家旅行經驗為本的視覺樣貌，展覽也透過流行圖像和大眾文化讓藝術與社會史相互對話，回應並拓展了當今學界對於霍普的研究，並檢

④ 展場照，左為美術館打造的汽車旅館房間實景，右為霍普《西部汽車旅館》原作。Virginia Museum of Fine Arts, Richmond. Photo: Travis Fullerton ©Virginia Museum of Fine Arts

⑤維吉尼亞美術館打造的汽車旅館房間實景的燈光與佈景。圖版來源：番薯王攝。

視其對美國藝術與視覺文化諸多觀光旅遊的意象與主題。

　　整個展覽以霍普初期的素描和插畫揭開序幕，從1905到1925年霍普多靠著繪製商業插畫維生，主要的作品包括1920到1923年替《酒店話題》（*Tavern Topics*）雜誌創作的五幅封面和七幅插圖②，還有此時期尾聲1924到1925年替《飯店管理》（*Hotel Management*）雜誌的創作③，汽車文化、公路旅行和觀光旅遊相輔相成，前景的汽車和背景的飯店清楚交代兩者緊密的關聯性，也提供霍普作品題材和大眾文化連結的線索。霍普的創作生涯從二十世紀初期跨越大蕭條時代到

冷戰時期，作品中描繪的物質文化相當值得深究和對照。

夜宿美術館

　　在展覽行銷的部分，策展人突發奇想以霍普的《西部汽車旅館》①為題在展間打造出立體實景④⑤，並推出三種價位（美金250、350、500）的兩人套裝行程（包含美術館餐廳折價或體驗券、展覽圖錄、展覽貴賓券、鄰近飯店隔日早午餐與迷你高爾夫體驗券、專人導覽等），提供觀眾預約夜宿美術館（晚上九點入住，隔日早上八點前退房），彷彿身歷其境於霍普畫中的汽車旅館房間一般⑥，開展不到一個月全數套票皆已售罄。

⑥ 維吉尼亞美術館以霍普《西部汽車旅館》為題打造的展間實景。圖版來源：番薯王攝。

　　參加研討會的一項驚喜是會後策展人帶著與會學者們進入展間實景幕後一探究竟，甚至拍照留念，仔細觀察包括佈景、打燈、旅館房間物件。為了打造舒適貼心的體驗，館方也在一旁小客廳提供桌遊、零食、小冰箱與冷飲、咖啡機等給過夜的觀眾使用。

後記

　　在當代思潮的激盪下，對於美國現代藝術大師霍普並非沒有批判或重新詮釋，在研討會學者和策展人對談中，便提到了喬瑟芬在霍普生涯中扮演的角色，霍普生涯初期曾經困頓，但亦是藝術家的喬瑟芬始終不離不棄地鼓勵，喬

瑟芬除了是丈夫霍普最大的支持者，也經常擔任畫中的模特兒，並提供霍普的創作靈感來源。多年來喬瑟芬總會用插畫搭配文字清楚記錄霍普的所有作品，除了私人手札外，在霍普作品的紀錄本上會有三種筆跡，除了霍普本人與畫商，另外就是喬瑟芬的註記。當霍普描繪諸多女性意象，作品也常觸及（男性）觀看與（女性）被觀看經驗的同時，往往讓人聯想女性在其創作生涯，特別是喬瑟芬不可或缺的重要性。

　　另一面向則是霍普創作與旅行經驗本身的侷限性，雖然展覽亦談及非裔美國人的旅行經驗，但總體而言霍普的作品呈現的仍屬白人、中產階級、男性的

觀點，例如下榻的飯店和旅館，相當程度依舊是種族隔離過濾後的空間體驗，作品幾乎不見非裔美國人的身影，這也難怪非裔美國人在觀展時可能覺得格格不入，反而重現非裔美國人的缺席與白人才能享有的特權。美國許多地方直到六零年代仍有種族隔離，非裔美國人在旅行期間往往必須另尋安全的加油站、餐廳、飯店旅館等。

在維吉尼亞美術館特展結束的同時，世界各地都面對了新冠病毒疫情的衝擊，大街小巷人去樓空，以往街道商家和觀光景點人來人往的景象突然不見，取而代之的彷彿是電影中才會出現有如世界末日般的空城場景，而霍普作品經常流露的異化、孤獨、寂寥、疏離都被冠上新的脈絡，即便是霍普對於日常片刻或旅行休憩的描繪，在這波新冠疫情的衝擊下都被重新解讀賦予意義。

文末彩蛋⑦

⑦ 圖版來源：番薯王攝。

1 該展於 2020 年 7 月 17 日至 10 月 25 日於印第安納州首府的印第安納波利斯美術館（Indianapolis Museum of Art）巡迴展出。
2 Sarah Powers, *Image and Tension: City and Country in the Work of Charles Sheeler, Edward Hopper, and Thomas Hart Benton*, Ph.D diss., University of Delaware, 2006.

快問快答

撰稿人

番薯王

美國印第安納州巴特勒大學藝術史講師
美國印第安納州聖母學院藝術史訪問助理教授
美國史密斯索尼美國藝術館博士前獎助研究學人

Q1 最打動你心的藝術作品是什麼？

Head＋Heart＋Hand ＝ 有巧思、有誠意、且能展現手操作技藝的作品。

Q2 如果可以穿越時空，最想和哪位藝術家聊天，為什麼？

史前藝術的洞窟畫家、古埃及的墓穴畫家，以及古希臘羅馬的陶藝家和雕塑家，想更了解他們的個人經驗、靈感來源、創作過程。

Q3 作者常在自介中使用這些名詞形容自己，例如愛好者、中介者、尋夢人、小廢青、打雜工、小書僮，那麼你是藝術的___？因為___。

我是藝術的食客，因為用品嚐料理的精神鑑賞作品，回味靈感、用料、過程、最終的呈現。

出生於台北，現漂泊異鄉。自幼受電視啓蒙，喜歡閱讀圖像勝過文字。熱愛藝術史與視覺文化，經常試圖從流行事物的表象體察文史哲藝等範疇的深層面向。

——番薯王

策展新挑戰

從展覽陳述到策展的論述：
關於《策展文化與文化策展》

陳慧盈

① 策展人 Paul O'Neill 於 2012 年出版的《策展文化與文化策展》以及藝術史家 Terry E. Smith 於 2012 年出版的著作《思考當代策展》與 2015 年出版的《說當代策展》封面。圖片由作者提供。

● **策展是一項熱門職業，也是一門新興學科？**
● **策展學何以成為論述，回應當代社會議題？**

　　1987 年，歐洲第一個策展研究課程 Le Magasin 藝術學院（l'Ecole du Magasin）在法國成立，肯定策展是一門可以被教育的學科。同年，美國惠特尼獨立研究學程（Whitney Independent Study Program）中的藝術史／博物館學（Art History / Museum Studies）部門，更名為策展與批判學（Curatorial and Critical Studies），強調展覽

應該將理論性與批判性的論點具體化。這成為愛爾蘭策展人保羅・歐尼爾（Paul O'Neill）的著作《策展文化與文化策展》（ *The Culture of Curating and the Curating of Culture(s)* ）（以下簡稱《策展文化》）中所勾勒出的，一個見證當代策展實踐已然成形，正式從一種職業走向一門學科，開展出「策展論述」（curatorial discourse）[1] 的歷史起點。

策展如何走向論述

在這樣的背景下，歐尼爾提出一個問題：「獨立策展為何與如何走向一種獨特的論述？」

此處所謂成熟的當代獨立策展，是指1960年代以來，策展從隱身在機構中照料典藏品、裁決品味方向的職業，轉為講求以獨立性、批判性及實驗性生產展覽的驅動中心；展覽的樣貌亦不再侷限於靜態展示單一藝術家的作品──群展漸成主流，暫時性的創意活動也可以是展覽主軸。這發展出藝術史家麥可・布藍森（Michael Brenson）所稱的「策展人時刻」（curator's moment）[2]，策展人的抱負、方法學與個人風格，在展覽中被提升到與作品同等甚至更為重要的地位。這些轉變促使《策展文化》出版的2012年累積了琳琅滿目以「策展」為關鍵字的出版品。

但這些出版品多是關於策展人的自我陳述或西方展覽史，因此歐尼爾點出：「近數十年的策展相關文件，顯示策展實踐已經走向某種論述形構（discursive formation），發展出多元的策展風格，但如果僅僅依靠策展人第一人稱的敘事，只關心個別策展實踐的定位，這樣在理論化的過程中，只能產出欠缺脈絡與歷史根基的策展知識。換言之，如果發展獨立策展的初衷是將藝術生產系統「去神祕化」，這反倒助長了策展人『再神祕化』（remystification）的風氣。」

因此《策展文化》集合了厚實的歷史材料，將策展陳述、展覽文宣、出版品、評論、訪談，甚至是軼聞等分為三個篇章，檢視這些作為「論述原子」（atom of discourse）的陳述（statement），怎麼被策展人、藝術家、評論家等所宣示、質疑與論辯。[2]歐尼爾先就1960年代至今策展論述的形成，做了簡明的歷史梳理，再來是分別討論1989年以來透過雙年展文化急速發展的全球化策展論述，以及1990年代以來策展如何成為藝術實踐的媒體等議題。每個篇章雖都隱約遵循著一條時間軸線，但如果將這本書單純視為策展史卻是過於狹隘了，更值得我們期待的是：《策展文化》如何在文化研究的架構中進行策展研究？

首先，我們得了解為什麼「論述性」會成為策展的重點，形成從實踐走向論述的策展轉向（curatorial turn）[3]？歐尼爾指出1960年代許多藝術家開始關心資訊系統、組織策略及中介斡旋的語言，創作手法強調觀念性與批判性，藝術作品不再必然是一個物件，也可以是一種動

詞，成為可談論或書寫的一段過程，讓藝術的觀念、媒介與成果趨近等同。藝術家們將藝術的生產化作一種陳述系統，對建構藝術作品背後的意識型態提出強烈的批判。

獨立策展的出現，則呼應著如此的批判，試圖把藝術的媒介與流通放在傳統主流價值的對立面，成為一種具備創造性、半自主性、個別作者化的中介與產物，影響藝術的體驗與溝通方法，去揭露藝術系統的面貌，開啟一個具備批判性的爭論空間。

策展論述的各種轉折

書中提出關於策展論述發展過程的各種轉折，可以更精確地解釋為是從不同的角度探索「策展」（curatorship）怎麼被作為一種獨特的媒介（mediation）。歐尼爾讓各種策展實踐回到特定時間、地理、社會與文化脈絡，關注它們怎麼被藝術生產過程中各種角色所驅動，不斷地突破藝術作品的邊界，保有批判性地因應不同文化，重新塑造我們對於文化生產場域的想像，讓誰是參與者、有哪些文化生產方式等種種問題，擁有更多

② 位於蘇黎士藝術大學（ZHdK）的「策展零度文獻庫」（Curating Degree Zero Archive），收錄機構與策展人的策展檔案，有系統地累積策展研究資源，其檔案目錄可見 NEBIS Catalogue。©Zurich University of the Arts, Media and Information Centre

元的解答，爲藝術與其他學科更深層的交互作用建立了平台。

歐尼爾也將這些策展實踐對應到文化研究學者雷蒙·威廉斯（Raymond Williams）提出的論述成形的三個時刻：「衰微」（residual）、「新興」（emergent）與「主導」（dominant），以探討策展實踐與藝術生產之間的變動關係，並從隨之演變的策展人功能或形象、策展工作模式、展覽形式與功能，及其周邊的研究、評論與出版現象等，找出系統性的規則。這是個無止息地定義與再創的過程，形成一種持續伸展的文化媒介，而這正是策展文化的重要特質。

如同文化研究學者史都華·霍爾（Stuart Hall）強調：「文化研究當是在一種永遠難解（irresolvable）卻持續的張力中，同時關照理論上與政治上的問題。它不斷地允許一方去激怒、煩擾、妨礙另一方，而不執著於某些理論上的終局。」[4]這也讓我們不禁要進一步思考：策展論述所生成的理論知識，是不是可以作爲某種政治行動，爲當下策展所遭遇的問題尋求解決方案呢？

透過他山之石找在地路徑

畢竟，策展與文化研究同樣是源於陳述異議的政治行動，是對於既成的機構與學科的反叛。但隨著理論基礎、方法學等的建立，策展卻也如文化研究一般，同樣地面臨被機構化而成爲權力中心的矛盾，但在《策展文化》中，我們似乎還未見到歐尼爾對這個現象提出進一步的反思。然而，對理論保持開放、不斷檢視的警醒態度，才能幫助我們敏銳地嗅出現下的問題所在，進而形成足以鬆動一切的政治行動。類似的關懷，先前曾有視覺文化學者伊里特·羅戈夫（Irit Rogoff）在論及帶有主客距離的評論（Criticism）與批判（critique），如何轉爲居於問題所在而非將問題作爲分析對象，因而得以具現自身的批判性（criticality）時，提出讓具備策展性（curatorial）的意識與行動，以「偷渡」（smuggling）爲方法，不以尋求答案爲目標，而是能在一覽無遺與不可見之間，生產出得以窺視一角的局部知識或局部認知，保有探索世界中尙未知或尙未形成議題的事物之能力。[5]或是在藝術史家特里·史密斯（Terry Smith）2012年出版的著作《思考當代策展》（*Thinking Contemporary Curating*）與2015年的著作《說當代策展》（*Talking Contemporary Curating*）中交錯呼應的問題意識，①除了探索「當代」對於策展的意義爲何，強調策展論述逐漸成爲策展核心，而策展人也更重視如何跟他／她們所關心的領域與大眾進行對話，跳脫慣常的設想或立場，重思地理與政治上的權力，以應對當代的問題。[6]

最後，極其重要的是，《策展文化》中所謂的策展論述，無疑是立足在西歐、北美的語境（或應該化約爲英文語境）中，即使是試圖以強調文化多元的雙年展作爲全球性策展論述急速發展的關鍵

點，仍難以掩飾雙年展已經在西方藝術市場與文化政治的夾擊下，成為全球化白盒子這一事實。但是當《策展文化》以清楚的藍圖，鋪陳出這個我們總是試圖抵抗、卻無法抹滅其影響的西方策展論述發展脈絡，這或許有助於我們在尋求借鏡與對話方法的過程中，發掘出某些建構在地策展知識的路徑。

快問快答

撰稿人

陳慧盈

台北市立美術館助理研究員
高雄市立美術館研究員
高雄市立美術館助理研究員

Q1 最打動你心的藝術作品是什麼？

英國研究團隊Forensic Architecture蒐集衝突場域的影像、數據、證言，運用建築構圖技術，以結合科技與政治的美學方法讓衝突視覺化，也讓資訊用精確、具說服力且易於理解的方式呈現，留給大眾對都市衝突的發生與脈絡產生新洞見的空間。

Q2 如果可以穿越時空，最想和哪位藝術家聊天，為什麼？

我比較想跟與自己活在同時代的各個藝術家們聊聊他／她們對當下的看法與對未來的想像。

Q3 藝術史讓你最開心或最痛苦的地方？

能透過最富想像與創造力的一群人，了解這個世界。

喜歡看，喜歡聽，喜歡坐角落。目前正透過藝術與文化研究學習怎麼說，怎麼寫，怎麼讓覺得重要的事情被看見。

——陳慧盈

1 為避免混淆而需先說明的是，本書所討論的「策展論述」（Curatorial discourse）指的是架構出事物如何被思考的一組陳述（statement），以及我們基於這種思考而做出的行動。中文語境中常用的「策展論述」則多指稱策展人／團隊為某一特定展覽所提出的論題，意義較近於curatorial statement。本文為有所區別，將curatorial statement譯為「策展陳述」，是屬於個別展覽的，但仍遵循某種特定的運作體系。

2 Michael Brenson. "The Curator's moment." *Art Journal* 57.4 (1998): 16-27.

3 可參考歐尼爾另一篇專文：Paul O'Neill. "The curatorial turn: from practice to discourse." *Issues in curating contemporary art and performance* (2007): 13-28.

4 David Morley and Kuan-Hsing Chen, editors. "Cultural Studies and its Theoretical Legacies." *Stuart Hall: Critical Dialogues in Cultural Studies*, by Stuart Hall, Routledge, 1996, p. 262–275.

5 Irit Rogoff. " 'Smuggling' –an Embodied Criticality." *EICPC: European Institutions for Progressive Cultural Policies*. http://eipcp.net/transversal/0806/rogoff1/en.

6 Terry E. Smith. *Talking contemporary curating*. Independent Curators International, 2015.

—— 8 策展新挑戰 ——

延 伸 思 考

試著回想你曾經看過的一檔展覽，其中陳列的作品和展示方式，如何讓你產生共鳴，或改變你對藝術和歷史的看法？本單元中提及的爭議事件、展覽行銷點子、策展論述的形成，對於當前博物館的發展趨勢來說皆極為重要。

Q 哪個事件或爭議
最顛覆你對「展覽」的想像呢？

Q 閱讀之後，
你是否對「策展」的意義
有更深入的了解？

漫遊按讚藝術史

作者　　漫遊藝術史作者群

主編　　曾少千

編輯　　程郁雯　彭靖婷　黃懷義

全書設計　mollychang.cagw.

校對　　ㄚ火

企畫執編　葛雅茜

行銷企劃　王綬晨　邱紹溢　蔡佳妘

總編輯　　葛雅茜

發行人　　蘇拾平

出版　　原點出版 Uni-Books

　　　　Facebook: Uni-Books 原點出版

　　　　Email: uni-books@andbooks.com.tw

　　　　台北市 105 松山區復興北路 333 號 11 樓之 4

　　　　電話：（02）2718-2001　傳真：（02）2719-1308

發行　　大雁文化事業股份有限公司

　　　　台北市 105 松山區復興北路 333 號 11 樓之 4

　　　　24 小時傳真服務（02）2718-1258

　　　　讀者服務信箱 Email: andbooks@andbooks.com.tw

　　　　劃撥帳號：19983379

　　　　戶名：大雁文化事業股份有限公司

初版一刷　2022 年 5 月

定價　　460 元

ISBN 978-626-7084-25-0（平裝）

ISBN 978-626-7084-24-3（EPUB）

「本書榮獲教育部大專校院人文與社會科學領域標竿計畫」

國家圖書館出版品預行編目 (CIP) 資料

漫遊按讚藝術史 / 漫遊藝術史作者群著.

-- 初版. -- 臺北市 : 原點出版 : 大雁文化事業股份有限公司發行, 2022.05

256 面 ; 17×23 公分

ISBN 978-626-7084-25-0（平裝）

1.CST: 藝術史

909.1　　　　　　　　　　　　　111005346